U0032649

銀幕上的
新台灣

新世紀台灣電影中的
台灣新形象

野島剛 著
Tsuyoshi Nojima

張雅婷 譯

TITLE
認識・TAIWAN・電影　映画で知る台湾
DIRECTOR
CAMERA
DATE　　　　SCENE　　　　TAKE

與侯導對話——台灣版序

侯孝賢導演很適合戴帽子的造型，他一戴上帽子，馬上呈現出一種導演特有的專注神情；然而一把帽子摘下，就是電影界的大人物。每次看他以金馬獎主席身分出現在螢光幕前，幾乎都是穿著西裝，沒有戴帽子。

他到東京宣傳最新電影《刺客聶隱娘》時，果然是戴著帽子出現，帽沿下的眼神炯炯發亮，或許是來自終於完成作品的踏實感，或許是因為剛在坎城影展拿下最佳導演獎的喜悅，整個人神采奕奕。和二〇一四年見面的時候比較起來，他的表情也明顯變得柔和了許多。

到目前為止，我一共採訪過侯孝賢導演三次。第一次是二〇〇七年在「台北之家」裡的主題電影院「光點台北」見面，我當時擔任朝日新聞社台北支局長，希望在報紙上寫一篇關於一青姊妹的報導，一青窈是知名的台日混血女歌手，她曾在侯導的《咖啡時光》（二〇〇四）擔任女主角；她的姊姊一青妙是作家兼女演員。為了收集這篇報導的材料，我想聽聽侯導對於一青窈的想法，因此預約了採訪。那時候，我對台灣電影一竅不通，對侯孝賢的作品也只知道《悲情城市》而已，整個訪談過程我都沒

能切入重點，侯導的表情也一直很凝重，無法延伸出有趣的話題。

第二次訪談則是七年後了，也就是去年（二○一四）底，正值這本《銀幕上的新台灣》即將完成的最後階段，見面地點仍然在同一個地方——「光點台北」。這一次，台北市電影委員會的饒紫娟總監也在場，當時的訪談內容就收錄在這本書裡，因此不加贅述。令人印象深刻的是，侯導對於光點台北挪出一樓庭園空間作為服飾雜貨攤位之用而感到氣憤：「這樣一來就把光點台北的氣氛都給搞砸了，我已經要求他們改善了！」

我依稀記得那天他就是這麼說的。對了，侯孝賢也是光點台北營運規劃團隊裡的一員。

總之，任誰看來，侯孝賢都是個非常忙碌的人，應該也有很多記者像我這樣子要求採訪。這一趟在東京的採訪——我們第三次訪談，我開門見山問道：「為什麼這八年來都沒有推出電影？」他的回答簡潔有力：「因為太忙了。」

「金馬獎執委會主席做了五年，台北電影節主席也做了三年，有好多事情都必須做，掛了很多頭銜，也不能光掛名不做事。在台灣，只要跟電影有關的事情，大家都會來拜託我，但是我自己也有必須要做的事。就像幾年前碰上選舉，突然說要改在台中市舉辦金馬獎，那時候真的是一片慌亂。」

侯導說話其實很幽默，但是因為有點脫離主題，在旁邊的女翻譯員，臉上露出為難的表情。

他繼續補充說：「為了選舉，當時的台中市長想要改在台中舉辦，但是先前已經以在台北舉辦為前提做了許多準備，臨時要換場地根本不可能。那時候是我出面跟政府單位溝通協調的，不然都沒人

敢講。金馬獎必須要維持它的獨立性。」

當時的台中市長是胡志強，應該是為了二〇一四年的九合一地方選舉吧，結果，十一月二十二日照常在台北舉辦金馬獎，而胡志強在十一月二十九日的選舉連任失敗，交出台中市長的棒子。

不只是寫台灣電影報導的記者希望見到侯孝賢導演，包括台灣人本身或是外國人也都想要一睹他的風采。台灣當然也有其他才華洋溢的資深電影導演，但是侯孝賢這個名字幾乎已經和台灣電影畫上等號，尤其是我這樣的外國記者寫台灣電影的時候，一定會提到侯孝賢。就像要談論當代日本小說時，就無法忽略村上春樹的存在。

總之，百事纏身的侯孝賢從二〇一一年開始，花了兩年左右的時間完成《刺客聶隱娘》的劇本，但是他製作電影時屬於慢工出細活的類型，直到二〇一四年才完成拍攝，二〇一五年才公開上映。日本和台灣的上映檔期同樣安排在八月到九月。說真的，以侯導的實力應該每三年就可以推出一部作品，但是因為來自四面八方的邀請和委託，讓他分身乏術。

這回在東京的訪談只有三十分鐘而已，但是從一大早開始就陸續接受其他媒體訪問的侯導，表情已經有些疲倦了，於是我們一起喝個咖啡，放鬆一下心情。一開頭，我就說：「去年曾經在台灣見過面。」於是侯導笑著說：「有點面熟。」我想即使他真的忘記了，也會顧慮他人的感受而這樣回答吧，這就是他待人溫和寬厚之處。

這次採訪是和另一位媒體記者一起進行的，但是那位記者一直圍繞著在日本取景的話題，感覺似

乎有點乏味，於是我丟出了一個自認為侯導可能有興趣回答的問題：「我知道導演從小時候開始就喜歡看武俠片，所以自己也想要拍，可是為什麼是選擇女刺客的題材呢？」

看到侯導的反應，我想我問對了。他開始侃侃而談，他說是因為舒淇，所以讓他興起了拍女刺客的念頭。舒淇是侯孝賢導演一手琢磨成玉的女演員。

「要拍電影時，心裡一定要有適當的演員人選，舒淇是很棒的女演員，當我在思考能夠和她一起合作什麼樣的題材時，又剛好讀了小說，靈光一閃，就想讓她扮演女刺客的角色，也因為之前和她合作過很多次，她的演技很穩定，現場的劇組人員也都很喜歡她。對我來說，舒淇是個很完美的人。」

他甚至豎起了大拇指，看起來相當開心。由此可見，他對於女演員舒淇給予了高度評價。

我接著說：「和導演第一次合作的那個時候相比，她的演技似乎已經成長了一百倍。」話匣子一開，侯導開始聊起了過去：「我最初注意到舒淇，是她在香港拍了一支沐浴乳廣告，第一眼就覺得她的表情很有魅力，於是立刻透過香港的製片友人聯絡她的經紀人，希望能夠安排見面。當時，她只是在香港拍一些性感電影的艷星，但是當她來赴約時，明明沒有拍過其他電影，卻沒有一絲膽怯，態度落落大方，可能是心想：『這個導演或許稍有名氣，究竟在拍什麼電影？』的那種感覺，眼神帶著挑戰意味。很多人不知道她天生的本質，也許都還停留在臉蛋漂亮、身材性感的印象，但是她相當有個性。」

當一起合作的《千禧曼波》（二〇〇一）入圍坎城影展時，舒淇第一次在大銀幕上看到自己在這

部片中的演出，看完之後她跑回飯店忍不住哭了起來，因為她意識到自己是以貨真價實的女演員身分來到坎城而感動不已，一直關在房間裡面。

在那之後，侯導對舒淇說了這一番話：「當時蔡明亮一起入圍了坎城影展，我還記得他突然不見蹤影。那個時候，評審團裡面有演員也有導演，甚至有人比妳還年輕，不管是由誰得獎，一定和妳想的不一樣，也許最佳電影獎是全員一致認同的好電影，但是評審團大獎就不一定了，很多時候是看評審的個人品味。」不管得獎與否，希望她能平常心以待。

如果看過《刺客聶隱娘》，就更能確定這是侯導專門為舒淇打造的電影，將她推向國際舞台。在拍攝時，因為她本身拍武打片的經驗不夠，所以在體力上應該是一大負擔，但是因為這是侯導的電影所以才能夠撐過來的吧！舒淇在這部電影裡的台詞屈指可數，只有九句而已。沒有任何笑容，維持一貫的冷淡表情，但是舒淇作為女主角的存在感是無庸置疑的。

耗資四億五千萬台幣的《刺客聶隱娘》，是侯孝賢歷年來拍的電影裡成本最高的。他在坎城影展成功拿下最佳導演獎，這項榮耀無疑是對那些認為侯導江郎才盡的人做出最佳反擊。並不是「老兵凋零」，而是証明了「寶刀未老」。

在我撰寫這本書時，剛好是台灣電影界面臨了「脫侯孝賢」的轉型時期，尤其在這波國片熱潮裡，我甚至一度認為「侯孝賢已經成為過去式」，雖然這有點難以啟齒，卻是我真實的想法。因為侯孝賢是享譽國際的偉大導演，無論是誰也無法超越他的地位，他一路走來累積起的盛名和影響力是無人可

取代的。

近十年裡，在電影圈嶄露頭角的魏德聖或是鈕承澤等新生代導演，雖然沒有明講，但他們在意識裡都朝著「脫侯孝賢」的方向前進，致力開創不同格局的電影紀元。這並不是要否定侯孝賢導演的作品，純粹是想製作呼應新時代的新電影而已。這是一種必然的趨勢。

然而，侯導的最新作品《刺客聶隱娘》在坎城獲得最佳導演獎，這意味著他的功力不但絲毫未減，甚至仍然能在國際舞台上持續發光發熱。

雖然《刺客聶隱娘》延續了侯孝賢的寫實風格，但並不是一部容易看懂的電影。我在日本參加了試映會，第一次看的時候卻感到摸不著頭緒，但是畫面美得像山水畫，令人屏息，每一位人物的動作也都極盡優雅俐落；故事情節看似片段零碎，卻又好像環環相扣，給人的感覺像是詩的意境。當我參加第二場試映會時，終於多少可以領略到侯導追求的「靜謐的武俠電影」，就像日本的黑澤明或小津安二郎在電影裡呈現的動和靜，或許用「動中有靜，靜中有動」來形容是最恰當不過了。

或許有些觀眾對這樣深奧的內容感到興趣，或許有些不然，這一部睽違八年而且耗用龐大製作費用的作品，雖然口碑極佳，在票房表現上似乎不盡理想。但是，侯孝賢卻很灑脫地說：「因為想拍而拍。」

我想這就是身為電影導演的特權吧，讓人羨慕不已。我今後是否也能夠在寫書時說「因為想寫而寫」呢？確實有不少人問我為什麼寫關於台灣電影的書，一言以蔽之的話，就是出自「喜歡台灣電影」

的動機。

在這趟訪日宣傳行程裡，也讓我見識到了日本人對侯導的尊崇，遠遠超過台灣人的想像吧。在侯導的電影試映會上，日本電影導演是枝裕和、行定勳、作家一青妙和歌手一青窈姐妹等都現身會場，聽到了很多人對他的崇拜和敬意。不難想像他們在年輕時代受到過侯孝賢電影多大的影響。順帶一提的是，現在備受矚目的中國導演賈樟柯在最近接受台灣雜誌訪問時，也提到了受到侯孝賢很大的啟發。

這本書介紹了二〇〇七年到二〇一五年的台灣電影，也分析了這次捲土重來的國片現象，但是在發行台灣中文版之前，侯孝賢突然推出了最新作品《刺客聶隱娘》，獲得國際上的高度評價，而且同時在台灣和日本上映，雖然這是我撰寫日文版時沒有料想到的「失算」，卻也是值得慶賀的消息，因此特地補上這篇台灣版序。想必今後台灣電影的發展將持續受到關注，資深與新生代的電影人彼此相互切磋，讓台灣電影能夠更加欣欣向榮，這是我由衷的期盼。

二〇一五年八月　於盛夏的東京

電影是反映社會的一面鏡子。

這本書的日文版書名取為《認識・TAIWAN・電影》的動機，是想藉由「電影」這面鏡子映照出來的台灣影像，認識「TAIWAN」（台灣）真實的一面。

對於很多日本人而言，台灣是友善的鄰人，卻對它的歷史文化感到陌生，即使想要認識台灣，往往不知道從何著手，而我認為最佳途徑就是從看電影開始。以持續關注台灣的這二十餘年經驗，我能夠很有自信地說：若要真正透視台灣社會的本質，電影鏡頭下的台灣絕對是關鍵性要素；見微知著，因為台灣電影本身融入了相當多元豐富的要素，那都是台灣一路走來的足跡。

而且，台灣電影在近十年發生了巨大的變化，在那之前可以說幾乎是處於休眠狀態的低迷期，卻突然在近十年裡生機蓬勃，吸引了社會大眾的目光，掀起了所謂的「國片熱潮」。

原本讓人興致缺缺的台灣電影，轉眼間大家趨之若鶩，願意前往電影院捧場，很顯然地，這是一個社會現象，因為「國片熱潮」不會沒有任何理由就突然出現，甚至是到現在都還持續著。

要如何探討這個社會現象的發生背景呢？我嘗試使用的方法不同於專業影評人的電影評論，而是以記者的角度來思考電影和社會現象之間的關聯性。

但是，單憑一兩部電影絕對無法解釋一個「現象」，會有以偏概全之嫌，因此我盡可能地將這一股「國片熱潮」和台灣社會的整體狀況做聯結，認為這和「台灣意識」的崛起和興盛息息相關。

提起「國片熱潮」，就不得不追溯到二○○七年到二○一○年這段期間，台灣國片的高峰期。而且，在《海角七號》帶動之下，很多國片彷彿被注射強心針一樣，一部接著一部推出，並且獲得相當好的評價。那時候我正好在台北擔任《朝日新聞》特派員，見證了二○○七年到二○一○年這段期間轟動全台的《海角七號》。

這些受到觀眾喜愛的電影裡，都有一個共同特徵，那就是以「台灣」為主題。即使拍攝與呈現手法不同、故事題材多變，但是製作者想要傳達的想法和表現的方向，全都指向源於對台灣這塊土地的關心。

或許會有人說，台灣人對於台灣自身感興趣是理所當然的事，但是在台灣內部卻混合了錯綜複雜的情感。

近二十年來，台灣社會一直持續進行著「台灣本土化」。

第二次世界大戰後，一九四九年敗給共產黨而撤退到台灣的國民黨，主導了整個台灣的政局。國民黨等同於「中華民國」，在退出聯合國之前代表著正統的中國，而且是在打著「反攻大陸」口號的意識形態下，將原本在中國大陸發展出來的那一套制度和教育直接套用在台灣上；對於當時的執政者來說，台灣始終是中國大陸的邊緣一省而已，並不正視台灣本身擁有的歷史，更別說會尊敬這塊土地。

但是，在台灣民主化的過程中，脫離了政治束縛的民眾之間，開始趨向認為「台灣是台灣，中國是中國」，也就是「台灣本土意識抬頭」，並且在情感的表現上也愈來愈強烈，這種台灣意識、台灣情感的直接表現，就是將台灣視為獨一無二的故鄉。

這樣的轉向可以解讀為「回歸台灣」，或是「台灣再發現」，但是它無非是生活在台灣這片土地上的每一個人，重新踏上認識台灣的旅途而已。

在我看來，這波台灣本土化的潮流，是在一九九〇年代正式浮出水面，但是如果概觀當時的台灣電影，其內容顯然並未呼應台灣本土化的趨勢。從一九九〇年代前半開始，雖然出現了一些帶有強烈藝術性和哲學色彩的「台灣新浪潮」電影，在國際影壇上造成了熱烈迴響並且獲得好評，但整體國片的走向卻是「如實反映台灣人心境變化的電影愈來愈少」，再加上好萊塢與香港電影大舉進入台灣市場，台灣電影幾乎陷入了沒有票房的困境。

多年之後，二〇〇八年《海角七號》的出現，一口氣帶動萎靡的台灣電影走向前所未有的盛況。

《海角七號》的發燒現象已經被很多人討論過了，但是，實際上從二〇〇五年開始，台灣電影就陸續推出了一些不錯的作品，已經點燃的火苗恰好因為《海角七號》而猛烈燃燒，釋放出來的能量到現在依舊火熱，絲毫沒有衰退跡象，兼具了藝術性和娛樂性的電影一部接著一部輪番上映，也獲得了相當程度的支持。

就在這段期間，我剛好以特派記者的身分駐台，自然而然會到電影院去觀賞台灣電影，透過電影

逐漸認識了以前不知道的台灣，同時也發現了很多值得探討的元素。在那段時間裡，只要有新片上映就會抽空去看，即使工作任期結束回到日本後，也會利用到台灣旅行或出差的機會瘋狂買DVD；甚至只要有台灣電影到日本上映，也盡可能到電影院觀賞。從二〇〇七年開始到現在，我可能看過一百部以上的台灣電影吧，其中較賣座的或是備受矚目的電影，大致上應該沒有漏網之魚。

電影的世界，擁有比起一般駐台記者所能接觸到的現實世界更廣闊的時空，帶領觀眾認識更久遠的、更深層的台灣。其中有一些電影題材引起了我的好奇，我也會在深入探討後寫一些投稿文章抒發己見，若說我對台灣的理解有一半以上來自於台灣電影也不為過。

只是，我要強調的是，這本書並不是電影解說書，而是透過電影這扇窗去觀察台灣社會，是以記者角度出發的書。換言之，這不是「電影論」，而是「台灣論」，以台灣電影為媒介來深入了解台灣，並且掌握同時代的脈動，提供不同於影評或學術的觀點來剖析台灣電影。在日本，將台灣電影做系統性的整理，或是具有學術性質的先行研究有《新編‧台灣電影》（晃洋書房，二〇一四）、《台灣電影表象的現在》（あるむ，二〇一一）、《台灣電影》（晃洋書房，二〇〇八）、《台湾映画のすべて》（丸善書籍，二〇〇六）等優質的參考書籍。另外，定期刊物《台灣電影》也在相關人士努力下每年發行一次。

本書介紹的電影是鎖定在二〇〇七年到二〇一四年之間上映的，雖然先前已有非常傑出的電影，但是在這一波「國片熱潮」裡，基本上我想以同時代自己親身體驗到的氛圍，和看過的電影為中心來

討論。

Part1 的章節裡，我會以「台日」、「外省人」、「隔閡」等的不同主題，分別挑選出幾部電影來介紹，嘗試透過電影來觀察台灣社會的動態和現實，並且搭配導演或製片人的訪談內容，更完整地呈現一部電影的生成以及背景。雖然這些訪談是花費了數年才完成的，但是我會分別清楚標示出訪談日期。依據每章的主題規劃，這本書一共收錄了十篇訪談，實際上我採訪的對象是兩倍以上，裡面也有相當有趣和引人省思的內容，但是礙於章節構成的統整性或篇幅有限的關係，不得不忍痛割愛。

另外，在 Part2 台灣電影影評部分，是為了便於日本讀者能夠初步掌握台灣電影，也包括了我個人認為不錯、值得推薦的電影；其中一些電影若是已在前面各章裡詳細介紹過，就不另外贅述，只提供電影的基本資料。至於裡面有些電影在日本上映過，有些則不然，但是本書並不探討這一部分，因為我認為，如果是好的作品，有一天一定會有機會登陸日本，只是早晚的問題而已。還有，我以記者的角度出發，卻用幾顆星來標註電影，或許僭越了專業影評人的領域而可能招致批判的聲浪，但是這純粹是我身為一位影迷的見解而已。我想把「很有趣」、「感動」、「好笑」、「催淚」、「獲益良多」等比較個人和直接的情緒坦率地跟讀者分享。

目次

② 推薦必看台灣新電影

後記

新電影裡的
臺灣新形象

第一章　電影裡的台日關係

SCENE 1

《海角七號》
《賽德克‧巴萊》
《KANO》

CINEMA

☺ 持續創作以複雜的台日關係為主題的作品

過去，台灣曾經處於日本統治之下長達半個世紀之久。近年，關於這一段歷史該如何稱呼，要怎麼表示，在台灣引起了激烈的爭論。

具體而言，「日據」是強調日本統治的「違法性」和「非法占領」；而「日治」是著重在「日本統治」的歷史事實，屬於中立陳述的用法。然而，學校的教科書裡該採用哪一種稱呼，在社會輿論之間成為一大議題。

為什麼會有這樣的爭論呢？因為當台灣人思考該如何詮釋歷史時，究竟要將台灣史看成中國史的一部分？還是強調台灣有自己的歷史？這兩個不同的歷史觀牽關著日本在台灣的定位問題。

原本在學校教科書和公文書上，「日據」和「日治」兩種說法都被使用，但是到了二○一三年，由現在的馬英九總統所領導的國民黨政權通過決議，在中央和地方機關的公文書上統一使用「日據」。在教科書的部分，則基於尊重執筆者的立場，同時接受這兩種說法併用。

然而，「日據」一詞無疑是反映了國民黨的「中華民國」歷史觀，換言之就是把台灣視為中國史的一部分，強調透過抗日勝利，從日本手中解放了台灣。相反地，以台灣為主體的「本土派」立場而言，從荷蘭、清朝、日本和戰後撤退來台的國民黨，都是屬於外來政權。在野的民進黨內部也以本土派為主流，若是換成民進黨執政的話，可能不會出現「日據」這個字眼。

對於台灣人是選擇了「日據」還是「日治」，我抱持尊重的態度。只是，這樣的爭論容易把問題簡化為非善即惡的二分法，在解讀日本統治台灣的歷史上，往往形成了意識形態的對立。

但是，歷史本身並不單純。例如，明治政府在維新政策上成功了，並不代表就是「善」；把政權交出來的江戶幕府，也不見得是「惡」，在那個時代，芸芸眾生都是為了生活在努力，為了理想在奮鬥。以結果論來說，雖然有勝者和敗者之分，但是實際上，只有是否搭上了這波歷史潮流的區別而已。

不管是在台灣或是在日本，包括了世界各國，其實歷史的真相除了善與惡之外，還存在著更多的灰色地帶。

只是一味地以善惡來論斷的話，這是政治的手段。然而，抗拒這樣二分法，則是文化的使命。

現在，像「日台關係」這樣容易引起政治對立的爭議話題，在台灣有位導演以這個為題材陸續拍攝了幾部電影，同時也獲得相當亮眼的票房成績，那就是魏德聖。

魏德聖導演出生於台南，父親是修理鐘錶的師傅，他在服兵役期間認識了從事電影業的同袍，因此對於電影製作產生了興趣，退伍後加入楊德昌導演的製作團隊，累積經驗。

🎬 《海角七號》創下國片最高票房紀錄

二〇〇八年，魏德聖的成名作《海角七號》奠定了他在台灣電影史上的一席之地。這部電影創下了五億元新台幣的票房收入，刷新了歷年國片記錄。點燃了台灣的國片熱潮，並且持續到現在。

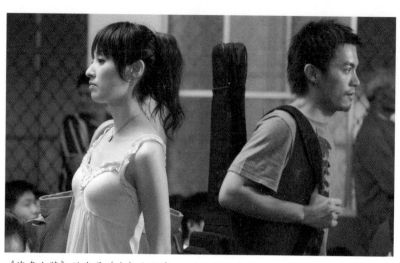

《海角七號》的友子（左）和阿嘉。©果子電影提供

當時我剛好待在台灣，親眼目睹了這部電影對台灣社會帶來的巨大影響。很多咖啡店和餐廳都掛上了「海角」的名字。就連當時陳水扁前總統深陷貪瀆醜聞，金額甚至高達了七億元新台幣，還被媒體稱為是「海角七億」，挪揄了一番。

也因為這部電影，台灣電影被區分為「前海角時代」和「後海角時代」，由此可見《海角七號》代表的劃時代意義，這是無庸置疑的。

魏德聖後來推出了片長共四小時半的電影《賽德克‧巴萊》，上下兩集分別為「太陽旗」與「彩虹橋」，這是製作費用高達八億台幣的巨作，也非常賣座。在二○一四年推出的《KANO》裡，他擔任了監製，可說是現今台灣電影界炙手可熱的人物。

魏德聖的作品經常以日治時代為背景，這幾部電影皆以不同的觀點處理不同的題材，有他獨樹一

幟的風格。

《海角七號》是描寫一位逃離台北的失意年輕歌手（阿嘉），回到了台灣南部的屏東縣恆春老家，在這裡遇到了新的音樂夥伴和日本女性（友子），從挫折中站起來的故事。

其中穿插的另一段故事是回到了日治時代，一對許終身的日本女性和也名為「友子」的台灣女性，因為日本戰敗而被迫分開，只能藉由七封寄不出去的情書傳達愛意。

最後，阿嘉順利和現代這位友子在一起，他把信件親自送到另一位友子的手中，在當地音樂祭的演唱「海角七號」則是日治時期那位友子的住家地址。日本男性在臨終之前把這七封信寄到這個地址。

也相當成功。這兩段故事交疊，構成了一部感人的電影。

二〇一一年上映的《賽德克‧巴萊》，是以日治時代的霧社事件為題材。南投縣的霧社，位處山區的河流上游，經常被雲霧籠罩，因此而得名。一九三〇年，在這個地方，發生了原住民大規模的抗日行動。馬赫坡社的頭目莫那魯道，眼睜睜地看著日本人奪走了村落的原有傳統和平穩生活，因此帶領族人起身反抗。莫那魯道率領了三百餘名原住民，闖入日本人學校舉辦的運動會，不分男女老少，共造成了一百三十四名日本人死亡。不久，在日軍投入大量戰力圍捕之下死傷慘重，不敵日軍武力鎮壓的殘存族人最後紛紛投降。莫那魯道殺了家人之後，獨自進入深山自殺，霧社事件宣告落幕。

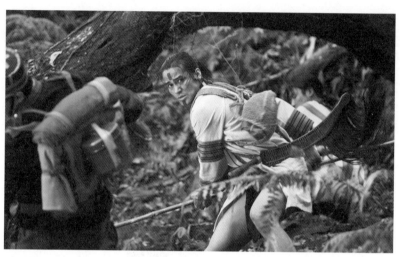

《賽德克‧巴萊》裡和日軍奮戰的原住民戰士。

這部電影反映了魏德聖導演的一貫立場，就是拒絕用善惡的價值觀來判斷歷史。他曾經在台灣的某場研討會裡，談到自身的經驗說：「參加歐美國家的影展時，當地記者一開口就是問電影的主題是什麼，對我來說，比起具體的主題，我比較偏向抽象的理念或哲學那樣的東西，可是那位記者一直窮追不捨，不管我怎麼回答，對方都說：『那不是主題。』讓我很不愉快。直到我說：『歷史是無法用善惡來描寫的。』對方才頓時恍然大悟的樣子。」

《賽德克‧巴萊》既然是以抗日為主題，或許日本人的接受度不高，可是卻在中國備受矚目，觀影人數甚至超越了《海角七號》，當然這也顯示了中國人對日本抱持的負面情緒。但是，這部電影的內容，與其說是反日，應該說是描寫一群尊嚴被傷害，傳統生存方式被剝奪的平民百

姓更為貼切。這一場悲劇就是因為統治者抱持著傲慢態度，不願意去感受被統治者的心情所引起的。

身為日本人的我，看到這樣的歷史教訓時，心裡也不由得感到自責。

🎞 登上甲子園的台灣棒球隊《KANO》

因為《海角七號》一片，魏德聖導演被認為「親日」，但是在《賽德克·巴萊》這部電影裡，又似乎和「親日」保持了距離，這一次發表的《KANO》則是用比較正面的觀點，描寫日本人和台灣人共同創造的榮耀，又回到了「親日」。在電影題材的選定上，彷彿是有意識地要和「親日」「反日」的標籤做區隔。

《KANO》是描寫日治時代的嘉義農林學校棒球隊，起初是一盤散沙，後來如何打進了日本的高校棒球聯賽──甲子園，刮起了一陣旋風，甚至拚到了決賽。「KANO」一詞是嘉義農林學校的略稱「嘉農」的日文發音。

日治時代的台灣，嘉義農林學校棒球隊是由日本人、漢人和原住民所組成的「三族共和」團隊，跨越了民族差異，一同攜手朝著勝利的目標前進，這是電影的核心價值。而率領這支球隊的近藤兵太郎教練，曾經在日本內地指導過松山商業高等學校這支強隊，卻因為暴力事件被解職，才到台灣來。

在他的領導之下，原本實力貧弱的隊伍，努力不懈捱過了嚴格訓練，奪得全台高校棒球冠軍，代表台灣出賽甲子園，並陸續擊敗了札幌商校和小倉工業等強隊，可惜在決賽中輸給了中京商校，但是，這

一場賽事在日本社會造成了不小的轟動。

耐人尋味的是，當時出賽甲子園的海外隊伍不只是台灣，還有同為日本殖民地的朝鮮和滿洲國，也就是當時所稱的「外地」，他們每年都和日本內地的高校共同參加一年一度的甲子園盛事。

這也如實地反映出「大日本帝國」的擴張版圖。

一開始，對於這支高舉「三族共和」形象的嘉義農林學校棒球隊，有不少人投以懷疑的眼光。就像片中的一幕，日本記者毫不客氣地問道：「你們懂日文嗎？」當然這也部分凸顯出日本對殖民地台灣的歧視態度。可是，當嘉義農林學校的表現跌破大家的眼鏡，一路上過關斬將時，記者們刮目相看，轉而開始幫這批來自台灣的年輕人加油打氣，並且被他們奮戰到底的精神所感動。

實際上當時的日本社會是如何看待嘉義農林學校的表現呢？果真如電影裡所描寫的這樣，媒體都給予善意的報導，民眾也都熱烈支持嗎？在這裡，可以透過當時《東京朝日新聞》的報導，一窺究竟。

一九三一年（昭和六年）八月十八日的預賽，嘉義農林以十九比七大勝札幌商校，隔日的報紙標題是〈嘉農狂打猛轟，札幌商不幸落敗〉，把焦點放在札幌商校，內容寫道：「在體格上，猶如大人和小孩之差，分數落差大是必然的結果。」

在二十日的準決賽中，嘉義農林又以十比二的成績打敗了小倉工業。此時，媒體的評價已經出現一些變化，例如標題是〈嘉義的勇猛，令人畏懼〉，旁邊的一小段新聞則是對於嘉義農林學校勢如破竹的實力感到驚訝，可以看到他們刮起的旋風正逐漸擴大。

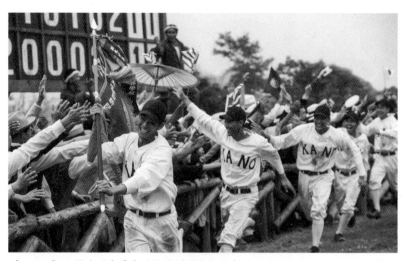

《KANO》取得勝利嘉義農林棒球隊選手和祝賀的民眾。©果子電影

二十一日的決賽,嘉義農林學校以零比四不幸敗給中京商校。但是,隔日的二十二日報紙,幾乎都把焦點放在嘉義農林身上,大力稱讚其不屈不撓的勇氣。新聞標題是〈深紅色的大優勝旗,在中京的手上飛舞著。運氣不濟的嘉義農林,傾注全力仍吞敗〉、〈嘉義!奮勇力戰的過程〉等。另外,還有兩篇小篇幅的新聞內容,也值得關注。

在一篇專門評論比賽的「總評」裡,有一位名為「飛田穗洲」的記者極力讚揚:「……在台灣一隅迅速竄起的球隊……完全無懼於其他如獅子般迅猛並有豐富經驗的球隊,許多人對於他們的勇猛奮戰之姿銘記在心。」

還有,作家菊池寬以〈甲子園印象記:感人熱淚的三民族合作〉為題,在報紙上投稿,內容是:「我在嘉義農林和神奈川工比賽的時候開始,完全變成嘉義農林的支持者,一支由內地人、本島人和

高砂族組成的球隊，不同人種卻為同樣目標奮戰的英姿令我感動落淚。實際上，來到甲子園看球的球迷們，大部分都是支持嘉農的，優勝旗頒給中京時的掌聲，和頒獎給嘉義時的掌聲是不相上下的，絕對不是收音機裡所說的烏合之眾，每一位都是優秀青年，或許是第一次到內地來比賽，在實力上可能受到影響。」

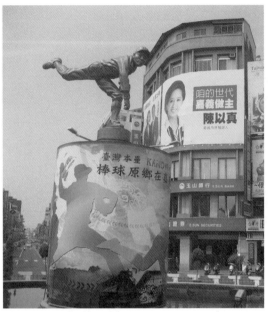

為了紀念嘉義農林學校棒球隊，在嘉義市中心蓋了紀念碑。（野島剛拍攝）

透過菊池寬這篇文章，可以知道電影《KANO》並非憑空想像，而是符合部分的史實。嘉義農林學校在甲子園實踐了「三族共和」的同心協力，也感動了當時內地的日本人。

《KANO》上映後，在嘉義當地造成了不小的轟動。嘉義市位於台灣南部，是台灣首屈一指的觀光景點阿里山的入口，也是日治時代為了輸出大量巨木而興建的阿里山鐵道的起點。在嘉義市中心的文化路上有座噴水圓環，就建造了一座擺出投球姿勢的銅像來紀念

銀幕上的新台灣

《KANO》的主角之一，也是讓嘉義農林獲勝的原動力──投手吳明捷。

其實，在我派駐台灣的時候，這裡原先放置的是孫文銅像。雖然說孫文銅像是因為陳舊老化而撤走，但是在同個地點取代孫文的吳明捷若還活著，不知會有什麼想法？

吳明捷是苗栗客家人，他投球非常厲害，甚至有「麒麟子」、「怪童」之稱。他後來進入早稻田大學就讀，一九三六年在「六大學秋季賽」中同時獲得安打王和全壘打王，在日本大學棒球界相當活躍。

電影《KANO》的熱潮也傳到了日本，二〇一四年十月，在愛媛縣松山市的松山中央公園野球場（又稱「少爺球場」）附近，興建了一座紀念碑，感念近藤兵太郎教練對棒球的貢獻。紀念碑上有一顆很大的球，上面刻著「球者魂也」。在《KANO》裡演出近藤教練的演員（永瀨正敏也出席了揭幕式。

近藤教練也因為日本戰敗而離開台灣，後來在愛媛縣的新田高校和愛媛大學棒球部擔任教練。長達五十年的教練生涯，集結成《近兵諸訓》一書。除了有紀念碑上的「球者魂也，魂不正則球不正！球亦正矣！」之外，「棒球是攸關比例的運動」、「掌握理論」等，對於棒球自有一套見解。

從這裡也可以看出近藤教練重視精神上的磨練，以及符合科學的指導方法，是位傑出的領導者。

 棒球在台灣的代表意涵

在台灣，棒球被定位為「國球」。在奧林匹克運動會和世界經典棒球賽等國際性比賽當中，台灣

民眾看著自己的球隊贏球了也跟著興奮，輸了也跟著沮喪，和日本國內的狂熱程度是相同的。

明治初期才傳入日本的棒球運動，被視為體現日本武士道精神的一種手段，可以鍛鍊精神意志，因而逐漸擴展開來。這樣的特質也全盤移植到了被日本統治的台灣。最初，棒球只是移居台灣的日本人之間的娛樂活動，過了好一段時間才實際進入台灣民眾的生活。日本統治台灣十五年後，一九一五年左右，各地學校都組成了棒球隊，也成立了統籌管理高校棒球的組織，如「北部棒球協會」和「南部棒球協會」。

在此同時，日本也開始舉辦全國高校棒球選手權大賽，也就是甲子園大賽，來自「外地」的參賽球隊起初只有朝鮮和滿洲。直到一九二三年，台灣代表隊也開始參加；簡言之，就是「日本帝國領土大會」。其實，這也和日本改變統治政策密切相關，因為在一九二○年前後，將原本差別對待日本人和台灣人的政策改為同化政策，致力於使台灣人「日本化」，因此也鼓勵台灣青少年一起參與日本的棒球運動，甚至到日本內地舉辦的大會出賽，這和日本統治台灣的方針是一致的。

一九二三年，台灣舉辦了第一屆中等學校棒球大會，只有四所學校參加，當時是台北一中獲得優勝，並參加了第九屆甲子園大賽。此後的八次棒球大賽，也幾乎是由台北一中、台北工業、台北商業等北部球隊獨占鰲頭，南部球隊皆敬陪末座，這已成為既定的事實。原因在於北部隊伍的球員裡面，很多都是有棒球經驗的日本人小孩，對於日本人較少的南部來說，當然比較吃虧。

但是，優勝的北部隊伍即使到了甲子園，也幾乎都是在第一輪或第二輪比賽就鎩羽而歸，和日本

銀幕上的新台灣

國內隊伍的實力相差懸殊。想要拿優勝旗凱旋而歸，不只是夢想，也是一種幻想。從台灣遠渡日本，在船上要待四天三夜，甲子園卻是一直無法跨越的障礙。

但是，就像《KANO》裡描寫的一九三一年代表台灣出賽的嘉義農林學校，三族共同組成的球隊，在甲子園造成了轟動並獲得亞軍，這是台灣棒球史上，也是日本高校棒球史上，極為罕見的例子。在那之後，不管是來自台灣、朝鮮或是滿洲的代表球隊，都不曾進入甲子園的決賽當中。

一九三一年以後的台灣高校棒球大賽，直到一九四二年的最後一屆，優勝球隊每年夏天都會代表台灣出賽甲子園，但是全部都在第二輪就敗下陣來。嘉義農林學校也分別在一九三三年、一九三五年、一九三七年進入了甲子園，但是分別以第一戰敗退、第二戰敗退、第二戰敗退的結果收尾，嘉義農林學校創造的奇蹟成為絕響。隨著第二次大戰結束，台灣不再是日本的領土，在甲子園的球場上再也看不到台灣球隊了。

但是，台灣棒球和日本棒球的聯結並沒有因此斷了線，以少棒等業餘隊伍為中心仍然維持交流。還有，在日本職棒志不得伸的球員們，也會到台灣職棒力求東山再起，人才交流活動也很頻繁。或許，這是因為嘉義農林學校在一九三一年甲子園球場上的精彩表現，不管是在台灣或是日本，都還讓人記憶猶新吧。

🎞 在台灣掀起了「媚日」的批判聲浪

魏德聖的作品往往引起台灣社會的廣泛迴響，雖然正面評價居大多數，但是也出現過嚴厲的批判，也就是「《KANO》媚日論」。

先前的《海角七號》是愛情故事，所以當時並沒有太大的批評聲浪，但是針對《KANO》就出現了一連串的負面報導，尤其是在台灣被視為「親中派」媒體的《中國時報》，經常刊登專家學者撰寫的「反《KANO》」的評論。

例如，黃榮志就批評《KANO》裡登場指揮興建烏山頭水庫的日本水利工程師八田與一，在文章裡批判：「該片表面上是歌頌嘉農棒球隊奮戰不懈運動團隊精神，骨子裡巧妙利用嘉農棒球隊從事置入性行銷，凸顯日本殖民統治下某些近代化建設，有意無意為日本殖民統治塗脂抹粉（別忘了，嘉農棒球隊赴日本比賽前一年，日本政府才以飛機大炮甚至毒氣彈殘酷鎮壓《賽德克．巴萊》的霧社，魏導拍攝《賽》片時，還接受日本交流協會一千萬日圓挹注）。」[1]

還有，淡江大學的林金源副教授發表的時論〈《KANO》腐蝕台灣主體性〉[2]，標題聳動，也是同樣刊登在《中國時報》。內容緊咬《KANO》的宣傳「台灣的美好年代」，他主張①乙未割台之前，台灣曾是中國最進步省分，也走過「最漂亮的年代」；②八田與一督造的嘉南大圳，固然提升台灣米產量，但台米大量銷日支持日本工業化，台民卻吃番薯果腹。這篇文章的立論導向了這部電影「腐蝕

了台灣的主體意識。

其實，要怎麼寫都可以自由發揮，純粹因為立場的不同，就能夠千方百計想出不同的理由來批判。

尤其是，林金源副教授的文章結尾令人匪夷所思：

「日本歸還台灣雖已超過一甲子，許多台民對日的孺慕之情不減反增。對於艱苦抗戰八年，犧牲性命無數的對岸同胞，部分台民並不領情。綠營一再否定台灣光復節，看來他們是對的，台灣確實仍未光復。」

雖然，這樣的看法並非主流派，但是這樣的思考邏輯在台灣依然根深柢固，一旦看到用溫情角度描寫「日本時代」的作品，立刻就擺出劍拔弩張的態勢。但是，撇開一些極端的意見不談，即使是對共同擁有「抗戰八年」歷史記憶的外省族群來說，也很難全面否定一些正面描寫日本統治的作品。但是，對於本省人來說，也無法對「抗戰八年」的歷史有所共感，因為當時他們是作為「日本人」，是站在不同的陣營裡。

在這兩種歷史觀的斷層之間，魏德聖的作品相當具有話題性。

魏德聖在很多場合極力反駁這類「媚日論」批判，他在一場對談中和另一位同為新生代導演的鈕

1 黃榮志〈《KANO》忘了賽德克·巴萊〉《中國時報》二○一四年一月十日。
2 林金源〈《KANO》腐蝕台灣主體性〉《中國時報》二○一四年二月十二日。

承澤一起出席，被主持人問到「媚日論」「賣台論」的問題時，他忿忿不平地說道：「我希望那些批判我的人能夠把電影看完再說……如果講清代的故事就變成中國的（史觀），講國民黨的故事就變成是大中國的想法，我講日據時期的故事就變成日本人的想法（史觀），那下一部片如果我真的講到荷蘭的話，那我不是『親荷又媚中』了嗎？……現在最大的問題在於，我們台灣的人沒有存在感，沒有自信心。要讓自己有存在感，有自信心，就是有歷史觀。我們在做的工作是在傳遞一種歷史觀，從歷史觀裡面你來重新認識自己，重新了解自己，然後你會產生存在感，那種想要重新創造價值的一種力量就會開始出現……」

他補充說道：「我拍的是日本人在台灣的台灣史，不是日本人在台灣的日本史……不要質疑我們的動機，我們今天如果要賣台，沒有那麼容易，我們只是一個小小的導演，我賣不了，我沒有那麼大的本錢可以賣台……」

魏德聖在這場對談中還提到，他在電影裡描寫的主題就是衝突而已。那個時代，在二十世紀前半，台灣有日本人、漢人和原住民等族群，多元的文化匯流在一起，日本人帶入的西洋文化也在台灣生根，隨處可見文化的衝突，這是故事題材的寶庫，他只是從中挑出三個族群拍成電影而已。

概略來說，台灣的多元族群是先有南島文化成分的原住民，接著是帶入了中國南方文化的漢人移民，之後在日本統治下，日本人將自己的傳統文化和明治維新吸收的西洋文明同時傳入台灣，不同的文化相互融合。第二次大戰結束後，主張代表中國正統性的國民黨政權來到台灣，和南方文化截然不

同的北方文化也隨之進入。

台灣是「衝突的寶庫」，也就是出於這樣的歷史背景。

魏德聖導演每拍一部電影，似乎就會挑動台灣社會的敏感神經，我認為這個現象很有趣，它反映出了台灣的複雜性，而且魏德聖透過電影的方式，讓每個族群去意識到自己身分認同的基礎。正如魏德聖所說的，這是作為「文學」的電影應該肩負起的一項責任，他也清楚地意識到這一點，並且實踐在自身的創作活動上。我相信魏德聖導演擁有處理台灣複雜歷史的才能，今後想必也能超越善惡的觀點，用電影的方式繼續描寫包含日台關係在內的帶有「衝突」的台灣史。

INTERVIEW 1

魏德聖　導演

《海角七號》
《賽德克・巴萊》
《KANO》

（二〇一四年採訪）

PROFILE

一九六九年出生，父親在台南經營鐘錶眼鏡行。他曾擔任楊德昌電影工作室的助理。二〇〇八年執導首部電影《海角七號》，創下台灣電影的最高票房紀錄，之後分別導演了《賽德克・巴萊》以及擔任《KANO》的監製，是台灣備受矚目的電影導演之一，對日治時代的台灣抱持強烈的關心。

電影就是要描寫衝突，

有衝突，戲劇張力就會大，

電影就會好看。

□野島：《KANO》在二○一四年十一月舉辦的金馬獎上獲得六項大獎的提名，也包括了最佳劇情片獎，卻都沒有獲獎，真的很可惜。

■魏：我心裡是有一點怪怪的，怎麼會一個都沒有呢？再怎麼糟也不會糟到一個都沒有吧！

□野島：在頒獎典禮過後，我記得侯導說：「有什麼評審，有什麼結果。」

■魏：對，確實每年不同的評審，口味也會有所不同。然後，《KANO》的內容和其他入圍（最佳影片獎）的四部片子是比較不一樣的，其他那四部片的風格比較接近，那可能評審喜歡那種風格，不喜歡我們這種風格的電影吧，這是我的猜測啦。

□野島：我想是不是因為這次的評審以大陸和香港的居多，從他們接受到的教育和歷史觀來說，將過去台灣和日本的歷史以正面角度來拍攝，即使是好的電影，但是在心理層面上難以接受。

■魏：可是我們不能這麼講，好像我們不服輸一樣。我單純在想，如果能夠在金馬獎上獲得什麼獎的話，對我們赴日宣傳活動比較有利，這樣而已。那如果不考慮到宣傳，有沒有得獎真的無所謂，甚

至不見得要參加那個獎不可。

□野島：即使沒有獲獎，但是台灣觀眾對於這部電影的反應相當熱烈。

■魏：觀眾的認同度很高，而且這部電影在台北電影節、金馬獎、大阪電影節，都拿到了觀眾獎。

□野島：這部電影上映了兩次，一次是在二〇一四年春天，剛好碰上了太陽花學生運動，之後是在秋天上映。您怎麼評估這兩次的票房表現呢？

■魏：雖然不錯，但是應該可以更好。因為第一次是遇到了太陽花學運，所以沒有辦法往下壓。但是票房成績有三億一千萬台幣左右，是還不錯，但是如果後面的人氣真正爆發的話，要超過十億也不是不可能。

我希望在日本也會有很多觀眾來看這部電影，雖然說拍攝這部片是要給台灣人看的，但是我相信這也是一部值得日本人看的電影，因為它也是台灣人跟日本人共同創造出來的一個榮耀的事情，應該日本人看了也會有感覺。

尤其是這部電影有五十至六十％左右都是棒球比賽的場景，像這樣子花這麼大比例呈現球賽部分的電影也是很罕見，因為一般都是在描寫這個球員的私生活或者是感情問題，像這樣子觀眾可以全心投入在棒球這個運動裡，感覺應該很棒。

□野島：那導演您期待日本人透過這部電影了解到什麼樣的電影內涵呢？

■魏：我覺得這部電影可以傳遞的訊息非常多，基本的價值觀就是「不要只想著贏，要想不能輸」。現代人在工作上他就是為了賺錢而已，已經很久沒有那個單純的夢想、童年時期的那種義無反顧的單純，為什麼一踏入社會就會感到恐慌，感到害怕？我希望大家來看，這部電影裡那些少年毫無畏懼地正面迎接挑戰的樣子。第一次踏入甲子園，他們也會恐慌，但是一旦上場開始比賽，就鬥氣十足。不要擔心上場，因為上場以後就會發光。

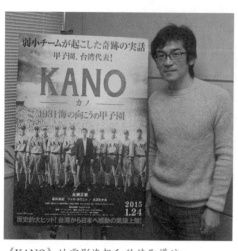

《KANO》的電影海報和魏德聖導演。（野島剛拍攝）

□野島：另外，這部電影也強調了日本人、漢人和原住民的三族合作，導演是如何思考這樣的合作？

■魏：事前的田野調查有問過曾經待過球隊的幾位老人，我們一定會問的問題就是嘉義農林球隊的比賽和練習時，會不會有禮遇日本人，對其他民族不公平的「種族歧視」？他們的回答是：「一次也沒有，絕對沒有族群問題，在球場或是打球時是不分族群的，只有你是一壘手，我是外野手，你是先發，我是後援，這樣的差別而已。」當我們知道他們沒有種族歧視的觀念時，在電影裡又何必去特別強調。

關鍵點在教練的角色，近藤兵太郎教練沒有這種問題，他的球員就不會有這種問題。近藤教練秉持著一視同仁的態度：「我是教練，你們都是我的球員。」不會因為是日本人就不用處罰，也不會因此縮短練習時間，或是可以先回去休息，完全沒有，大家都一樣。犯錯就處罰，練習時間還沒結束，任何人都不能休息。

□野島：導演您認為那個時代的台灣，這是一個普遍的現象嗎？

■魏：應該不是，或許只有這個球隊才如此吧，普遍的情況還是有階級的，就是所謂一等公民、二等公民的區別。但是，嘉義農林球隊卻與眾不同，因為教練的心胸寬大，擅長激發每位球員的才能，才能夠創造出奇蹟（甲子園亞軍）。我們可以從中學習到，當所有的族群都集結同心時，就是這個國家最強盛的時候。不管是族群、政黨、或是任何團體，只要超越了差異，共同協力的話，就會變強。相反地，當彼此分裂拒絕合作時，就會變弱。所謂的團隊，是要在紀律之內發揮專業。

□野島：可是，在台灣內部出現了「美化日本統治」的批判聲浪，我想導演應該是難以接受，您是怎麼看的呢？

■魏：我不是不能接受，但是你要去看完電影再來批評。這些批評的人幾乎都沒看過電影，請看完之後再批評，我美化了誰？什麼是美化？無法具體指出電影內容，卻只是在一旁叫囂，指責我美化，這並不合理。沒有看就批評，是我很不能接受的事情。實際上，看過這部電影的人，沒有人會有那樣的批評。

□野島：是否有計畫在中國上映這部電影？

■魏：沒有，我沒有想到要去。前陣子有新聞報導說，中國要封殺這部電影，我不懂，我又沒有要去，你要封殺我什麼？應該是「我封殺了中國」比較真實吧。

□野島：之前的《海角七號》是講台日之間的心靈交流，《賽德克·巴萊》是描寫原住民和日本人的對立。換言之，一部是台日間比較美好的事情，一部是完全相反的，那麼《KANO》又再度回到美好的層面。是否會有人對於導演的價值觀感到混亂呢？

■魏：變來變去嗎？

□野島：沒有人這麼認為嗎？

■魏：那只是看到事物的表面而已，卻沒有注意到我們對於電影製作的用心。一個人不可能永遠是好人，《海角七號》是回到過去遺憾產生的原點，把問題做個解決，來導向和解。

六十年前那一場悲劇是時代造成的，這部電影就是補償遺憾的過程，用七封情書去補償，用現代男女的愛情觀點去補償。這部電影其實是在化解仇恨。

《賽德克·巴萊》的確是描寫仇恨，可是看完之後，台灣人會更恨日本人嗎？並不會。日本人會恨原住民嗎？也沒有。因為這部電影是回到仇恨的原點，每個人看到每個人站的位置在哪裡，深入了解每一個歷史裡面的人物，不要把每個人當成好人或是壞人來分別。在那個時間點，他必須要做出什麼樣的決定，採取什麼樣的行動，是無奈的，是不得已的反抗，是不得已的壓制。當然，有很

多錯誤的造成是因為誤會，是為了保護自己。比如說，日本警察用高壓手段讓原住民服從，可是因為對思想信仰的不了解，反而是刺激他們一起被激發。日本人如果懂得這些原住民的信仰是不怕死的，就不會用這種手段去對他們。所以，彼此對彼此的不了解以及不願意了解，才會產生那麼嚴重的仇恨，霧社事件就是爆發在族群之間不願意合作，不願意了解。

相反地，《KANO》裡的這個球隊裡面，沒有階級或是種族的問題，不是像霧社事件的衝突，是不同的族群在甲子園一起創造出榮耀。核心價值不是「媚日」，也不是「抗日」，被這麼說我感到相當訝異。如果這個世界上只能夠用媚日或反日來思考的話，那真的太可悲了。

□野島：這三部電影都是以台日歷史為主題，對你而言是基於什麼樣的創造動機呢？

■魏：應該說這三部都是以「日治時期的台灣」為主題，因為那個時代其實是最精彩、最有趣的時代，就是台灣在近代化的過程，那一段是改變最多的，然後同時是多元族群頻繁接觸的時代，不只台灣，應該說全世界都進入了大變革的時代，東西文化交流和融合，還有衝突，也在台灣發生。

台灣有原住民的文化跟漢族文化，接著是日本文化進入，三種文化在這個時間全部交流在一起，形成了文化的衝突。電影就是要描寫衝突，有衝突，戲劇張力就會大，電影就會好看。所以，這個時代充滿太多電影的題材了。

□野島：接下來您有什麼創作的計畫？

■魏：接下來的電影，一樣是三個族群衝突的一個時代，是台灣面臨東西文化交會的最初時期，也就

是四百年前的台灣。這三個族群是荷蘭人、漢人跟台灣的原住民，是已經消失的平埔族，已經開始準備了。雖然鄭成功也會登場，可是故事主要發生在那更早之前的時期，鄭成功只會出現在電影片尾的三十秒（笑）。

□野島：題材聽起來很有趣，預計什麼時候會完成呢？

■魏：應該是好幾年以後吧！因為這是一個難度頗高的題材，可能至少要兩年以後才會開拍。

□野島：我最後一個問題是因為導演的《海角七號》，對台灣電影造成相當大的變化，而出現了「海角前」、「海角後」的說法。你對台灣電影今後的發展，抱持什麼看法呢？

■魏：我覺得一個時代的創造，都是屬於那種大家都沒說好的、無意識地往同個方向移動。我的《海角七號》，不是因為它會賣，才故意去做的，而是我覺得這樣子做最好看。剛好那一年也有《囧男孩》，我們都不是事先說好才拍攝的。一個時代的創造，都不是什麼特別刻意製作或是刻意設計的。

近年，台灣的電影市場活絡，很多人開始用市場利益的角度，開始去計算應該要拍什麼樣的電影，觀眾才會喜歡，卻忘記了為什麼要做電影。這非常重要，我們進到這個行業的目的，不就是我有一個很棒的故事想要講給大家聽嗎？怎麼電影一旦賣錢了，反而是考慮觀眾到底喜歡看什麼，把事情本末倒置了。應該是我想拍什麼，而不是觀眾想看什麼，正確地說是觀眾來看我拍的是什麼。我們本來是一個創造者，現在卻變成觀眾才是創造者，任由投資者依據觀眾喜好來決定電影的方向性，台灣這樣的趨勢似乎愈來愈明顯，老實說我很擔憂。

第二章　台灣紀錄片的實力

SCENE 2

《看見台灣》
《拔一條河》
《刪海經》

CINEMA

🎞 台灣是紀錄片的寶庫

一部出色的紀錄片須要具備什麼條件呢？就我個人的看法而言，就是「矛盾」。若是缺乏社會的矛盾、政治的矛盾，或是經濟的矛盾，紀錄片是無法成立的。「矛盾」本身充滿了多種意涵，其中也包括了不幸的成分，通常很少看到純粹談論幸福的紀錄片，而我所在的新聞媒體領域，性質上也和紀錄片比較相近。

在日本，現在能夠孕育出紀錄片的「現場」並不多，並不是完全沒有，只是在根本結構的問題方面，尚未解決的矛盾已經大幅減少，即使存在著矛盾，也幾乎被討論得差不多了，很難成為新的討論話題，或吸引大眾的關心。

成功的紀錄片需要製造一些衝擊，雖然日本現在的紀錄片中也有引人關注的作品，但是要拍出嶄新題材、讓人眼睛為之一亮的紀錄片是愈來愈困難。

反觀台灣，對於拍攝紀錄片的人來說，這裡可是天堂。台灣充滿了矛盾，換言之就是題材相當豐富，台灣電影的一大特色就是每年都會推出幾部紀錄片（譯注：這裡所說的是曾經排上院線放映的長片），而且在票房表現上絲毫不輸給娛樂電影。這一點和日本大不相同，日本雖然有紀錄片的評審制度，但是以現實面來看，往往和票房成績有很大的差距。

華人圈的人氣作家龍應台，在二○一四年接受我的訪問，那時她正好擔任文化部長一職，當時談

論到她對紀錄片的願景，她期許台灣能夠成為「亞洲或華人圈拍攝紀錄片的基地」，試圖強化紀錄片產業。

實際上，台灣有很多紀錄片兼顧了問題意識和娛樂性質，觀眾也不會因為是紀錄片就不到電影院捧場，他們並沒有這樣的想法，反而是很樂意自掏腰包去觀賞，在這一次國片熱潮裡，當然也包括了來勢洶洶的紀錄片。

❂ 齊柏林《看見台灣》

近年，能像《看見台灣》一樣撼動整個台灣社會的紀錄片，應該是無人能出其右。

這部片在日本上映時是以《來自天空的邀請函》（『天空からの招待状』）作為標題，但是我比較喜歡台灣的片名《看見台灣》。因為標題清楚地說明了拍攝主題，就是以「鳥眼」俯瞰整座台灣島嶼，非常貼切。

整部紀錄片從頭到尾採用空拍，使用的設備是美國 General Dynamics Global Imaging Technologies 公司開發的「CINEFLEX」，它原本是作為軍事用途的直昇機專用攝影機，搭載了高性能五軸控制防震裝置，在空中能夠維持穩定拍攝。

台灣本來並沒有這款空拍攝影機，導演齊柏林為了拍攝這部紀錄片，以個人名義購買了一架，甚至還拿房子去抵押。他的拍攝動機源起於二〇〇九年八月八日侵襲台灣的莫拉克颱風，這次「八八風

有多餘的錢做宣傳，只能依靠口耳相傳。沒想到上映後引起了廣大迴響，連本人也相當驚訝，光是台灣的票房收入就突破了三億台幣，創下台灣紀錄片史上的最高票房成績，並且在二〇一三年的金馬獎榮獲最佳紀錄片。

二〇一三年夏天，我剛好去台灣，也特地進電影院看這部電影，因為太過熱門，所以只剩下最後一個座位，別無選擇，結果是坐在最前排的中央位置，全程只能仰頭觀看，姿勢很難受。但是影像充滿了震撼力，到結束前一刻都讓人驚心動魄。

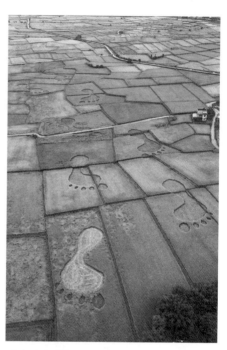

《看見台灣》裡，在稻田上出現的巨大腳印。© Taiwan Aerial imaging. inc.

災」造成了六百人以上罹難，災情慘重。當時齊柏林還是交通部國道新建工程局的公務員，他搭乘直昇機從天空視察台灣各地的受災情況時，發現環境遭受嚴重破壞，於是毅然決定辭掉工作，著手籌備拍攝《看見台灣》。

歷時三年，累積了四百小時的飛行，製作成本遠遠超出當初的預期，總共高達九千萬台幣，甚至沒

《看見台灣》拍攝到的「八八風災」後，河川出現了大量的漂流木。© Taiwan Aerial imaging. inc.

這部電影的前半段都在描寫「美」的部分：台灣的海洋、山脈、農田和河川，自然環境比起日本更多樣化。四面環海，在東部，太平洋沿岸從花蓮一直延伸到台東，是壯麗的海岸線；在另一側，西部沿岸面對台灣海峽，有廣闊的濕地，綿延不斷的牡蠣田。平原部分的農地主要以稻田為主，上頭有灌溉水路交織成網狀，美不勝收。台灣的中央地帶則有嚴峻山脈連綿不斷，最高點將近海拔四千公尺，大自然之美在影片中一覽無遺。

然而，接下來映入眼簾的畫面，卻是自然環境被破壞殆盡的模樣。每一個觀眾的表情也從原先的笑容變得黯然，時而眉頭緊蹙，時而傷心落淚。通常，我們只能夠採取與地表平行的視角去目測觀察，對環境破壞的認知程度也相當有限。可是，在直昇機的空拍鏡頭下，大規模的污染和破壞看得一清二楚，擺在眼前的事實，任誰也無法反駁或是隱瞞。透過空拍的影像傳遞給觀眾，反而更具有說服力。

電影上映後，很多企業直接被點名為造成污染的元凶，最為人所知的就是知名的半導體大廠「日月光」。在

台灣南部高雄設廠的日月光，有人認為是該廠排出的汙水流入工廠旁的後勁溪，影片中可看到整條溪流都變成橘紅色。

齊柏林導演也透露了一段故事，他說：「因為高雄市政府很支持這部電影，那我們就親自去拜訪陳菊市長並表達感謝之意，結果市長說『iphone 6 就是因為這部電影被迫延遲上市』，我立刻就想到她在講日月光。」

《看見台灣》上映之後，高雄市環保局便對日月光展開稽查，同時也將溪水取樣化驗，懷疑工廠排放的廢水含有致癌物質，並且為了不被發現而從未經主管機關許可的私設管線排放出去。高雄市環保局當時對日月光提出勒令停業和罰鍰一億元新台幣的處分，甚至檢察官也以〈廢棄物處理法〉起訴日月光，徹底追究責任。日月光主要是負責蘋果公司（Apple Inc.）iPhone 和 iPad 產品的晶片封測，因為電影披露了日月光偷排廢水一事，導致出貨受到影響。

二○一四年十月二十一日，我剛好到台灣出差，翻開當天的報紙，各大報都刊登了高雄法院判罰日月光三百萬元的新聞，標題是〈看見台灣的下場，日月無光的判決〉，這樣的判決引發社會各界嘩然，普遍認為這樣程度的罰款，根本就起不了嚇阻作用。（譯注：日月光在二○一五年九月的二審中獲判無罪，檢方將繼續上訴）

齊柏林導演也談到：「過去，企業對於環境議題是比較消極的，但是真正有能力去改變環境的，關鍵也在於企業。」

很多企業和政府機關等直接包場欣賞這部電影，上映場次超過了一千次，也成為學校採用的教材。

電影裡拍到的許多違法企業，也像日月光一樣被處以停止營業的處分，甚至關門大吉。從這樣的層面

來看，齊柏林導演拍攝的這部電影，也達到了他當初拍攝的目的。當然，看了這部電影之後深受感動

的觀眾，也成為有力的推手，如同紀錄片的標題，光是「看見台灣」就足以改變整個社會。

◉ 楊力州《拔一條河》

台灣和日本同樣處於天然災害較為頻繁的地理位置。特別是夏季的颱風，和日本比起來，位於亞

熱帶的台灣更容易首當其衝。

對許多台灣人來說，二○○九年的「八八風災」帶來的災情依舊讓人印象深刻。八月四日在菲律

賓東北方的海上形成了小型颱風「莫拉克」，緩慢地朝著正西方前進，台灣的氣象局似乎沒有預測到

颱風威力正逐漸加強，民眾也沒有提高警戒心，頂多是「又一個颱風要來了」這樣程度的認知而已。

八月七日，颱風從東部的花蓮縣登陸，八日和九日兩天從右下往左上的方向橫切台灣。

問題不是在於風勢，而是夾帶的豪雨。

雖然颱風結構被高度將近四千公尺的山脈破壞，但是從南方帶來大量的水氣，使中南部降下了超

大豪雨，一向多雨的阿里山，在這兩天內累積的雨量就多達三千毫米，是年平均降雨量的七成，寫下

紀錄。

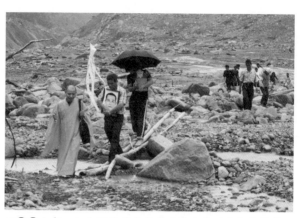

二〇〇九年，八八風災帶來的土石流淹沒了整個小林村，照片中是悼念死去親人的家屬。（野島剛拍攝）

其中受創最嚴重的莫過於高雄縣甲仙鄉小林村，慘遭土石流滅村。全台罹難人數多達六百人以上，小林村就占了四百多人，有九成以上都是當地村民，至今仍是難以抹滅的傷痛。

發生災害的兩、三天後，我進入現場，親眼看到幾乎被土石淹沒的小林村，腦中浮現了通往冥界的「賽之河原」上層層疊疊的石塔景象，怵目驚心。

對於小林村所在的甲仙鄉居民來說，要如何從災害中重新站起來呢？楊力州導演拍攝的《拔一條河》就記錄了這一段過程。這部片描寫甲仙鄉的小朋友組成拔河隊，參加全國拔河比賽，還有在一旁加油鼓勵的大人們的故事。

甲仙鄉遭受重大災情之後，我去了四、五次。是芋頭產地，使用芋頭做出的冰淇淋──芋仔冰──香濃可口。要去甲仙鄉的話，可以搭乘高鐵，在左營站下車後開車約一小時左右即可抵達。途中會經過的甲仙大橋，橫跨楠梓仙溪，是進入甲仙鄉的唯一聯外橋梁。因為河水暴漲被沖毀，於是只能依靠河床便橋進出甲仙，險象環生。

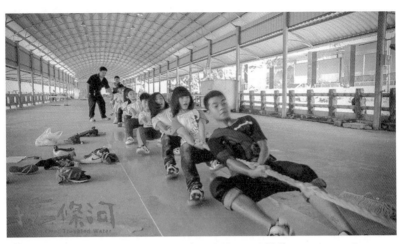

《拔一條河》裡，甲仙鄉的小孩子們專心練習拔河的模樣。（楊力州提供）

有一次，我參加了在甲仙鄉公所舉辦的公祭，在搭起的黃色帳篷內，一排排懸掛著小林村罹難村民的遺照，以老年人和小孩子居多。這個地區有很多家庭的勞動人口離開村落到外地討生活，因此在喪禮上看到站在遺照前放聲大哭的，大多是失去父母或孩子的中年族群。以前我也多次經歷這樣的悲慘場面，我的職業已經讓我練就了感情不為所動的功力，然而，卻在這裡失靈了，被整個會場的哀戚氣氛給感染，淚流不止的我急忙地跑到附近的便利商店，努力平復心情。

後來我在觀賞《拔一條河》的時候，發現場景很熟悉。電影裡的大人們在煩惱該如何協助小孩子練習拔河時，聚會討論的地方就是同一間便利商店。

拍攝這部作品的楊力州導演，年齡屬於四十幾歲後半，他從年輕時代開始就全心投入紀錄片的領域，可以說是台灣紀錄片界的翹楚。楊力州導演從二〇一一年起，就在甲仙租了房子籌備拍攝，花了大約一

年的時間完成。另外，他在接受雜誌的訪問時，也曾說這一間便利商店是他在甲仙實地取材時，經常和當地民眾相約的「老地方」。

在台灣，拔河運動相當盛行，而且在國際大賽或是亞洲大賽的冠軍爭奪戰中，經常可以看到台灣隊伍的優異表現。

在高中或是大學組成的拔河隊，也不是玩票性質，而是很專注於磨練技巧和參加比賽。拔河，除了一條繩索之外，止滑墊和防滑鞋等必備用具也不可少，日積月累的練習和實戰經驗也很重要，是一項不容小覷的運動。

可是，甲仙的小朋友因為拔河用具不足，只能想盡各種辦法來投入練習，在全國大會上一一打敗都市的學校，影片中這一段內容讓我看得很過癮，像是欣賞一齣高潮迭起的戲劇。

這部紀錄片裡「最精采的一幕」，就是獲得全國亞軍的小朋友通過了新建的大橋返回故鄉時，許多村民聚集在入口處迎接，歡天喜地的畫面，真的很動人。

小朋友的活力也激勵了甲仙的大人們，心想「小朋友都站起來了，自己也要重新振作」，透過拔河這項運動，燃起了當地民眾的一線希望，楊力州導演能夠發現這樣的題材，不得不令人佩服。

這部電影關注的議題，不只是點出了「災後復興」和「城鄉差距」的問題，台灣的鄉下地方還存在著不少其他問題，對日本人來說，值得作為借鏡的是外籍配偶和當地社會的融合。比起日本，台灣社會在相當多元廣泛的層面上接納了不同的外國人，若是套句日本行政機關的官方用語，就是「外國

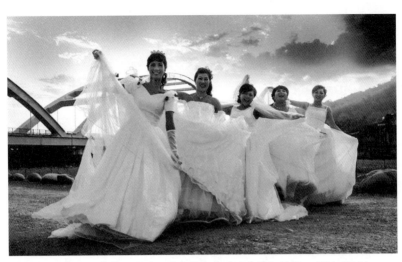

《拔一條河》裡，穿著白紗禮服的來自東南亞的外籍配偶們。（楊力州提供）

人才活用先進國」。

日本正在面臨少子化和高齡化的問題，可是卻遲遲無法邁出「活用外國人才」這一步，社會也趨於疲乏。反觀，同樣有著人口問題的台灣，則是以維持社會安定為理由，採取的政策則是將外國人定位為「新住民」。

若是去到台灣的醫院，可以看到很多來自東南亞的外籍看護在照護老人。還有，到鄉下的農村地方，往往也可以看到來自中國、印尼、菲律賓、泰國、越南、柬埔寨等亞洲國家的外籍配偶，也就是紀錄片中的「南洋媽媽」，她們融入了當地的日常生活，可是也面臨到小孩不會講自己的語言的問題，這樣的社會情形稀鬆平常。這些「南洋媽媽」們，為了振興這個第二故鄉，親手下廚做自己國家的料理，鼓勵那些意志消沉的男性，她們的存在儼然成為了台灣社會的新活力，注入了不同價值觀，

這絕對不是壞事,我希望日本也能借鏡台灣這樣的經驗。

長久以來,觀光財源是甲仙的重要收入,卻因為莫拉克風災摧毀了大部分的觀光設施和生財工具,嚴重打擊了觀光業。可是,透過這部電影,再度拜訪甲仙的人增加了,這很值得高興。今後也將逐漸恢復活力吧。

🎬 洪淳修《刪海經》

在台灣,常常會遇到讓我由衷地佩服「為什麼意志可以如此堅定」的人物。不管是碰到多麼險惡的逆境,絕對不輕易屈服,他們具有剛強性格,身處於社會很多角落,每天都在為理想奮鬥著。換個說法,也許台灣人是習慣了忍耐,因此練就了堅毅不拔的精神。

經歷日本長達五十年之久的殖民統治,台灣忍過來了;此後國民黨獨裁執政的另一個五十年,也忍過來了。一個世紀的忍耐,終於迎來了民主思潮的開花結果。尤其每到選舉期間,熱鬧程度不輸給明星的演唱會,慷慨激昂的候選人和搖旗吶喊的群眾,總是讓我感到不可思議。但是,回頭想想這一百年來台灣的壓抑,似乎可以了解到民眾對自由的狂熱。

讓我再度感受到台灣人的意志力,是居住在金門的洪德舜這號人物,他致力於被稱為活化石的珍貴生物——鱟魚——的生態保育,已經對抗金門縣政府的行政權力超過了十年以上。

洪德舜住在金門的後豐港,面向水頭灣的一座小漁村,長年以漁業為中心,而水頭灣就是世界數

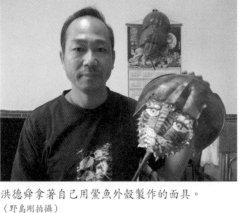

洪德舜拿著自己用鱟魚外殼製作的面具。
（野島剛拍攝）

一數二的鱟魚棲息地。然而，為了迎合從對岸接踵而至的中國人觀光客，金門縣政府進行的水頭灣開發計畫，是要將整座漁港填海造陸。

從事鱟魚保育運動的洪德舜，他所在的漁村已經成了一大片海埔地，為了去除鹽分，上面還鋪了白色覆蓋物。大自然的生命氣息完全消失得無影無蹤，所有的抗議活動都被行政當局壓了下來，開發業者也利用金錢攻勢來取得當地居民的同意。在人口大約十萬人的彈丸小島上，當守護鱟魚的運動陷入瓶頸時，洪德舜他聯絡了在別部作品裡看到的台灣紀錄片導演洪淳修：

「我希望你能拍攝金門的鱟魚，因為牠們可能就這從金門消失。」

洪淳修收到了這樣的信件，可是手邊還有其他工作走不開，所以就這樣擱置了半年。實際上去到金門拜訪時，被洪德舜的熱情和鱟魚面臨的嚴重生態問題而感動，因此花費三年的時間，拍攝了《刪海經》。

這部電影採取平靜淡然的敘事手法，描寫鱟魚的活動海域被開發計畫的水泥塊給占據了。從前，小孩子會和鱟魚嬉戲，餐桌上有鱟魚料理，鱟魚殼也有農業用途，然而這樣

形成的鱟魚生態系正在一點一滴地被破壞。

片名是取自中國最早的地理書籍《山海經》，改為刪除的「刪」字，巧妙地用同音異字來傳達拍攝者的理念。若是實際走訪金門後豐港一趟，就可以了解到電影所要表現的「刪」的概念——海正在被吞噬著。

水頭灣正在進行大型的開發案，目的是為了促進將來和中國大陸的經濟交流能夠活絡化，這裡正在興建的大規模碼頭，一看就知道是希望將來引入投資成立新商圈。但是，如果只是要吸引大陸觀光客前來，那麼在島內其他地方興建一些設施就可以解決了；實際上，現在的金門已經新建了好幾座大型商場和飯店等商業設施。然而，將來金門和中國的交流愈來愈頻繁的話，和才隔幾公里的廈門之間一定會興建跨海大橋，在坊間也確實可以聽到討論造橋計畫的聲音。這麼一來，水頭灣一定會被遺忘，鱟魚也只是被白白犧牲了。

金門主島的地形是長方形，東西兩面迎風，夏天吹來自太平洋的東風，冬天吹來自中國大陸的西風，鱟魚的棲息需要靜謐的海域和濕地，而水頭灣剛好有可擋住風浪的半島地形，而且有廣闊的濕地，非常適合鱟魚繁殖。

鱟魚是壽命很長的生物，平均壽命為二十五年，會反覆脫殼，慢慢長大。長久以來，水頭灣的鱟魚可作為居民的食糧，或者是小孩子嬉玩的對象，關係很緊密。

洪德舜和幾位朋友為了保護鱟魚而組成了巡邏隊，他接受訪問時，也親自讓我看金門的稚鱟，這

金門的稚鱟。（野島剛拍攝）

幾乎在水頭灣已經快銷聲匿跡了，所剩無幾。

看著放在手掌心上的稚鱟緩慢移動，洪德舜說道：「鱟魚很可愛吧，我們不應該把大海變得連這樣的生物都無法棲息。」

根據他的說法，台灣本島也曾經有很多鱟魚棲息，可惜因為開發和汙染而消失了，現在只剩金門等外島還可以看到。尤其是金門，長久以來一直是軍事管制重地，海岸線的防衛相當嚴格，可以說是鱟魚的天堂。

鱟魚，其實和台灣或金門的文化有很深的聯結，甚至也反映在語言上面。像是台語裡面有句俗諺說：「抓鱟公，衰三冬。」意思是說若是捕撈公的鱟魚，會招來厄運倒楣三年。這是因為鱟魚產卵時，幾乎都是公鱟和母鱟一對一對地行動，如果抓了公鱟，等同於壞了鱟魚的良緣。

電影標題的靈感來源，地理古籍《山海經》裡也記載著：「鱟魚形如惠文冠，青黑色，十二足，長五六尺，似蟹，雌常負雄，漁子取之，必得其雙。」

還有，鱟魚的「鱟」字，以語源上來看是指「有學問的魚」，也就是聰明的魚，是屬於和蜘蛛或蠍子同系統的生

第二章　台灣紀錄片的實力

1

物，四億年前就存在的活化石。

金門縣政府想要以北部的古寧頭地區取代水頭灣，設置「鱟魚保護區」作為新的棲息地，從十年前開始就在這裡放流孵化好的稚鱟，然而，洪德舜好幾次都向縣政府要求「鱟魚在古寧頭的繁殖是否順利？希望能夠出示客觀的證據」，無奈的是政府官員根本沒有做後續追蹤調查，因此也無法提供任何答案。

他無奈地補充說：「那些人宣稱，以科學觀點來看，這是沒有問題的，因而批准了開發案。可是根本就沒有依照科學觀點去做生態調查，理由很簡單，一開始就擺明了只是要開發。」

這部《刪海經》，是洪德舜對生態破壞的控訴，也是來自鱟魚的警示。

譯注：鱟魚是慣用稱呼，事實上它屬於節肢動物，並非魚類。

INTERVIEW 2

齊柏林　導演

《看見台灣》

（二〇一四年採訪）

PROFILE

　　一九六四年出生，原先任職於台灣交通部，負責空中拍攝高速公路工程等，工作資歷超過二十年以上。因為二〇〇九年莫拉克風災帶來的衝擊，毅然辭去工作，著手準備《看見台灣》的拍攝工作。之後，來自台灣各地方政府的邀約蜂擁而至，希望能夠空拍自己的鄉土。

看到美麗的台灣時，我們會感到驕傲。

相反地，看到傷痕累累的台灣時，也會覺得悲傷。

透過對比，反而挑起觀眾的強烈情感。

■齊：昨天出席了福岡亞洲電影節的開幕式，才跟蔡明亮導演一起走完紅毯，今天就飛來東京了，明天要再回福岡。

□野島：聽說你當初下決心要拍這部電影的時候，其實你還是公務員，而且再過幾年就可以拿到退休金，卻毅然辭掉工作去拍攝電影。你的家人是否反對呢？

■齊：確實是再過兩到三年，我的年資就可以拿到全額退休金。但是，我的家人也沒有反對，因為知道我的個性是一旦決定了就不會改變心意。事實上，我的母親很緊張，因為房子在她名下，要抵押產權讓我去借錢（笑）。可是，我父親就很支持了，他說：「這小孩從小到大的成長過程中，從來沒有給家裡添過什麼麻煩。」成功地說服我母親。只是，我兒子擔心是否有錢可以供他讀大學（笑）。

□野島：你從一開始就打算整部電影都採用空拍的方式嗎？

■齊：我過去不曾拍過電影，不管是紀錄片或是動態影片，都沒有經驗。起初想得很簡單，但是真正拍了以後，才發現第一年拍的東西幾乎是浪費掉了。除了運鏡不夠成熟，對拍攝電影的概念也不夠

了解。雖然，我有平面拍攝的技術，一張照片可以自己加上文字說明或者是故事；可是影片不同，影片是你要讓畫面說故事。

□野島：這算是慘痛的教訓，對吧。

■齊：我想這是一段經驗熟成的過程。因為台灣過去沒有空中攝影師，沒有人可以教我，所以我非常孤單。剛開始碰到問題時，不曉得該怎麼解決，是憑藉一己之力慢慢累積經驗。

《看見台灣》的電影海報和齊柏林導演。
（野島剛拍攝）

□野島：聽說你使用的器材是非常特殊的攝影機。

■齊：因為是從軍用設備轉為商業用途，所以購買設備時要向美國國務院申請，大約要花六個月才會核准。價格將近七十萬美金，相當昂貴。日本雖然有代理商，但是價格比美國貴很多，為了省錢，和美方協商後才同意破例賣給我。

□野島：這部電影要拍台灣的「醜陋」，還是要拍台灣的「美麗」？導演的目的是哪一個呢？

■齊：這一點問得很好，我本來想以環境問題為主題進行拍攝，台灣因為天然災害或是人為開發，造成了環境上相當大的破壞，變得愈來愈醜陋。但是，生長在這塊土地上的人並不關心，我經常受邀到大學演講環保議題，卻有一半的學生都在睡覺。

過去我在交通部的工作就是負責空拍，但是要拍出美麗的照片愈來愈困難，最初以為那是因為自然災害所造成的，實際上是人為開發和工廠企業造成的環境惡化，讓我深刻體會到我們的環境正瀕臨危機。

於是，我就想乾脆自己來拍紀錄片，當時拍片是帶著憤怒的心情，為什麼台灣的環境被我們這一代人搞成這樣子？所以我想要給大家一個當頭棒喝的感覺，想要透過這部片子強調台灣受到傷害的部分。

上映前，我請了很多電影界的導演前輩和朋友，幫我看需要怎麼調整，但是他們的意見幾乎都是「內容太沉重了」、「看完以後心裡很難受」、「衝擊力太強了」，因此給的建議是「若是希望觀眾願意來看，就必須給觀眾希望」。首先就是要讓觀眾願意接受，因此刪掉不少控訴環境破壞的部分。

□野島：最初的版本裡，環境汙染的拍攝比重為何？

■齊：大概是八比二吧。起先有八成是負面的描寫，之後調整為一半一半。看到美麗的台灣時，我們會感到驕傲。相反地，看到傷痕累累的台灣時，也會覺得悲傷。透過對比，反而挑起觀眾的強烈情感。

如果全片都是很美麗的，觀眾就會睡著；那如果全片都是很沉重的，就沒有人要看了。

我覺得任何一個環境問題，只要從現在開始，都來得及改變，因此要讓觀眾抱持希望。結果，就是因為有美麗和醜陋的對比，能夠讓觀眾更加了解到問題的嚴重性。

□野島：原住民小孩子爬上台灣最高峰的玉山唱歌，這一幕讓人很感動。

■齊：風很大，直昇機遲遲無法靠近，而且能夠拍攝的時間很短，所以拍的時候相當困難。因為強風，機體搖晃得很厲害，甚至有一瞬間是抱著冒死的覺悟去拍攝。

□野島：這部電影裡幾乎都是自然的風景，但是唱歌的這一幕是特意安排的吧？

■齊：整部電影裡面有幾個畫面是安排的，一個田裡的巨大腳印，另外就是那兩位農夫登場的畫面，再來就是玉山的小朋友。當時，我是從電視廣告裡面知道這群原住民小朋友在練習唱歌。原住民在台灣是弱勢族群，他們的小孩子通常是國中畢業之後就必須跟父母親去工作了，因此形成了低學歷和無法提升社會地位的現象，相當可惜。他們的校長為了讓小孩子建立起自信心，消弭周遭的歧視目光，於是就讓他們唱歌，獲得了高度評價。這個合唱團的原住民是布農族，既然布農族自認是玉山的子民，因此我希望讓他們登上玉山，將歌聲傳遞給全台灣和全世界，而校長一口就答應了這個想法。

□野島：導演有預料到這部片子會如此賣座嗎？

■齊：其實我拍這部片子時，認為沒什麼人會看，但是，沒有票房的電影，要籌措資金就很困難了。

每當我尋求企業贊助時，企業主問我的第一句話就是：「你的商業模式（business model）是什麼？」

接著就是怎麼回收資金？觀眾在哪裡？接二連三的問題我都回答不上來，因為這是我拍的第一部片子。很多紀錄片是今天拍完了，明天公開發表，後天就下檔了，根本沒有機會跟大家見面。當時的發行公司，估計這部電影的票房是八百萬台幣。

□ 野島：咦，預估的票房這麼低啊？

■ 齊：是的，我們投入九千萬的資金拍攝，卻被說只有八百萬的票房，但我也不以為意。當發行公司希望我出廣告費幫忙宣傳時，被我斷然拒絕，我手上根本沒有這樣的預算。我們的方式是辦了好幾次媒體試映會，希望透過電視、報紙和雜誌的報導來引起關注，達到宣傳效果。結果，受邀的記者每個人看完以後，都是目瞪口呆，因為大家都隱約知道這些環境問題的存在，卻尚未體認到現實上是如此嚴重，所以他們非常願意幫忙宣傳這部片子，讓更多人知道。過去沒有機會用這樣的高度來看自己生長的地方，因此大家看了都覺得特別感動。

□ 野島：在電影裡提到的環境破壞和違章建築的問題，後來也在現實生活中成了社會焦點，我想這是《看見台灣》比較特殊的地方。

□ 齊：這部電影帶來的影響力超出我的預期，觀眾也強烈要求政府對於處理環境問題能夠有些作為。以前，民眾一旦去檢舉汙染或濫墾，企業就會去找立法委員關說，事情便不了了之。但是，現在因為這部電影的關係，就有很多公司被迫作出妥當的改善處理。

□野島：到目前為止，是否曾接到來自企業或是政治家的恐嚇和批判？

■齊：當這部電影在台灣社會引起廣大迴響時，甚至有人建議我，要請個保鑣保護自身安全，因為我在片子裡提出的問題，牽涉到很多人的利益。但是，我不相信台灣會發生這種事情，尤其政府也很坦率地承認問題，並且願意面對。我知道這部片子一定會衝擊到政府的痛處，所以當馬英九總統參加放映會時，我說：「哎呀，造成你們的困擾，很不好意思。」可是，他們的回答是：「反而是要感謝你拍這部片子，讓政府過去沒辦法處理的問題，在民意的支持下可以借力使力來處理。」

□野島：現在，環境的議題變得愈來愈重要，你會覺得如果在二〇〇〇年代就注意到的話，或許能夠更早抑止了嗎？

■齊：我覺得環境保護跟經濟發展是密不可分的，三十年前的台灣大家都很窮，三餐都無法溫飽了，誰還會去考慮環境的問題，對不對？沒有魚了之後才會發現魚很重要，這就是人類。我們的經濟發展是用環境的代價換來的，可是我覺得台灣人是非常願意反省檢討的民族，現在還來得及，營造一個重視環境的社會。

第三章　外省第二代的心聲

SCENE 3

CINEMA

《軍中樂園》
《白銀帝國》

⚙ 鈕承澤《軍中樂園》

戰後長達七十年之久，台灣存在一個難解之結，就是本省人和外省人之間的省籍情結。這個敏感又複雜的問題，也是許多台灣人極力避免挑起的爭端。然而，若是跳過這個問題，卻又無法真正地了解台灣。

「省籍」的意義之一是指出生地。具體地說，就是區分為在台灣本省出生的「本省人」，還是在台灣省之外的大陸某省出生的「外省人」。本省人是指在十六至十九世紀從福建省和廣東省渡海來台的後代，而外省人則是指一九四九年跟隨國民政府撤退來台的移民，可是省籍差異卻引起了長期以來的對立。

以人口來說，外省人不過占台灣總人口的十％，是少數派。可是，在國民黨獨裁統治之下，以外省人為主體的勢力，掌握了政治、經濟、社會的樞紐。當然，也不光是外省人就能統治整個台灣，其中也包括了像前總統李登輝先生這樣的本省菁英分子，或是地方有力人士在內。然而，外省人凌駕在多數派的本省人之上，也是不爭的事實。

其實，真正高居領導階層而且握有權力和財富的外省人，是少之又少。大部分都是從事下級軍人或是基層公務員等工作。當台灣的民主化趨於成熟之後，本省人的力量崛起，在本土化運動的推波助瀾之下，過去在外省人為主的政治體制下發生的白色恐怖等侵害人權的事件，也一一被拿來檢視。這

此外省人或他們的第二代，就在這樣的批判聲浪中，成了眾矢之的。

但是，對他們來說，來到台灣也好，無法回到大陸也好，這一切都是被政治左右，並非個人意志可以決定的。在反攻大陸之前，台灣只不過是暫時的棲身之所而已，即使反攻無望了，在心理層面上也很難把台灣視為故鄉。說穿了，他們只是被時代捉弄的一群人罷了。

在這樣的社會背景下，外省人第二代、第三代進入了電影界後，也將他們關注的題材放入作品裡，陸續向社會大眾傳遞。

二〇一四年十一月底，第五十屆金馬獎頒獎典禮在台北市的國父紀念館舉行，入場券一票難求，我在文化部友人的幫忙之下，好幾個月前就先預約了，才有辦法拿到票。

因為其中入圍的作品有我非常關注的電影，不管得獎與否，我都想要在現場親自見證歷史性的一刻。即使是現在，台灣和中國依然處於備戰狀態，至少兩岸都還沒簽訂任何戰爭終結宣言或和平條約。為了統一台灣，中國沒有放棄武力犯台的終極手段，台灣也處於嚴陣以待的態勢，以防萬一。台灣目前實施的是徵兵、募兵雙軌制，很多服役的士兵被送往「最前線」駐守。那個「最前線」就是距離中國大陸的廈門僅有一公里的金門島，咫尺之遙，面積大約是一百五十平方公里的小島。

二〇一四年秋天，以金門特約茶室為主題的電影《軍中樂園》公開上映，並且造成話題。顧名思義，就是描寫軍隊裡面的「樂園」。

「特約茶室」是軍方使用的正式名稱，通稱為「軍中樂園」或是代號為「八三么」，相當於日語

裡的「慰安所」。

由軍方在台灣各地設置、經營的特約茶室，直到一九九〇年左右才廢除。尤其以金門的密度最高，當地的駐守士兵人數曾經多達「十萬大軍」，遠遠超過島上的居民數量。在離島金門，士兵無法常和家人或者情人見面，當然更沒有邂逅異性的機會。光是這座島上就有十所特約茶室，平常維持著大約數百名女侍應生在這裡提供性服務。

電影《軍中樂園》就是以金門為舞臺，描寫士兵和女侍應生在特約茶室裡的「生」與「苦」，並且獲得了多項金馬獎提名。

鈕承澤導演推出過好幾部賣座的台灣電影，堪稱是「票房製造機」（hit maker），他的《艋舺》在臺灣創下當年的票房紀錄，也曾在日本上映過。在《軍中樂園》這部電影裡，他起用了台灣和中國的一流演員，是耗資兩億五千萬台幣製作的商業娛樂作品。

電影主題是描寫特約茶室裡的性工作者，或許可以提供給日本國內現在依舊備受爭議性的慰安婦問題另一個思考方向。對於身為日本人的我來說，以這樣敏感的題材作為娛樂電影上映，讓我感到很意外，究竟導演想要向觀眾傳達的訊息是什麼？一股強烈的好奇心驅使著我。

於是，我來到了拍攝現場的金門。金門四周被淺灘和濕地環繞，盛產甲殼類和貝類等種類豐富的海鮮。夏天來臨前，石蚵和蚌、蛤相當美味；若是秋冬時節，就可以大快朵頤螃蟹料理了，金門的螃蟹很便宜，大隻的每隻只要一百五十元。說到螃蟹料理，金門人比較常用青蔥和薑片下去熱炒，雖然

別有一番風味，可是我習慣在日本吃到的清蒸螃蟹。另外，金門有「嗆蟹」這一道獨特料理，這是將螃蟹殼稍微敲碎後，放進金門特產的高粱酒裡浸泡，和上海等地吃到的上海蟹浸紹興酒的調理法類似，發酵後保留了鮮嫩肉質和濃稠蟹黃，一吸入口時嗆辣又帶點酒香的味道在口中散開，美味極了。

能夠品嚐到像這樣的金門海鮮的餐廳，就在金門的鬧區「金城」四處林立著，從那裡徒步走十分鐘左右，就可以到達「庵前」這個村落。唯一的一座公車站旁，有個廣場，往廣場一隅望去，可以看到一處占地面積約一百平方公尺用水泥建造的廢棄平房。

這裡曾經是「特約茶室庵前分室」。特約茶室也會依照規模大小分等級，「庵前分室」屬於中級。大門是敞開的，我穿過中國風的大門往裡面走，看到了房間入口處貼著「十五」、「十六」等編號，女性在這裡接待士兵，也是她們日常起居的地方。房間大小約四張半榻榻米，留有一小扇窗戶，水龍頭也還在。

台灣軍隊裡的「特約茶室」制度始於一九五一年，當時的金門防衛司令部指揮官胡璉將軍決定導入，後來推廣到台灣各地。設立理由是為了解決當時士兵侵犯島民女性等層出不窮的風紀問題，但是胡將軍的回憶錄《金門憶舊》裡，卻隻字未提「特約茶室」。一九九一年，因為在國會上受到了違反人權等嚴厲批判，因此決議全面廢止特約茶室，在那之前長達四十年左右的時間，特約茶室是被正式認可的國防部單位。但是，「特約茶室」的真實狀況一直鮮少被公開討論過，同時軍方視之為「必要之惡」，也不想大肆宣揚。

我訪問了曾經在特約茶室工作過的文史工作者，金門人陳長慶先生。

他現在經營書店，近年發表了一些關於特約茶室的文章，根據他的說法，除了上述的庵前之外，還有金城、山外、沙美、小徑、成功、東林、青岐、後宅、大擔等多個村落都有設立，各別分配數名或十多名女性提供性服務。她們被稱為「侍應生」，而且並不雇用金門當地女性，全部都是來自台灣本島。軍方透過在台灣的一些民間招募管道募集自願者，也會調查是否有犯罪經歷，或者是否和共產黨有掛勾，以及健康狀況等等，需要事先通過書面審查，這些女性才會被送來金門。

關於特約茶室的意義，陳先生也做了以下的說明：

「對於金門當地民眾來說，這樣的制度是為了保護島上女性的安全；對軍隊來說，則有助於提高士氣和維持風紀；對在裡面工作的侍應生來說，特約茶室有穩定收入，也毋須擔憂食衣住行，這份工作其實很熱門。在那個特殊的時代，不管是對金門島、對軍隊、對女性來說，都是具有正面意義的設施。」

雖然，陳先生如此肯定特約茶室的存在意義，但我內心仍感到遲疑和困惑，不過陳先生的說明也確實有其箇中道理。

電影《軍中樂園》的時代設定，是兩岸關係還處於緊張狀態的一九六○年代前半，仍然會發生零星的砲彈攻擊。男主角小寶是年輕軍人，被派遣到特約茶室當管理員，照顧這些侍應生的日常生活，由台灣當紅男星阮經天飾演。透過他的視角來描寫這些在茶室工作的女性們和軍中同袍在人生中遭遇

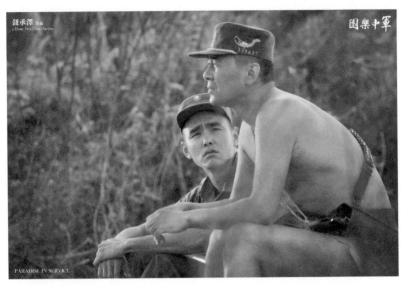

《軍中樂園》裡的小寶和士官長老張（右）。©紅豆製作股份有限公司

到的酸甜苦辣，各自經歷過的悲慘故事，以及心中懷抱的希望和夢想。

來自中國的資深男演員陳建斌飾演士官長老張，是跟隨蔣介石一起從大陸撤退來台的外省老兵，因為蔣介石下令「直到實現反攻大陸之前都不能結婚」而一直孤家寡人，同時他也無法和留在大陸的母親用信件聯絡。日復一日，直到他遇到了阿嬌，由台灣人氣女星陳意涵飾演的其中一位侍應生，老張打從心裡深深地被她吸引，並且打算在退休之前向她求婚。

但是，阿嬌的目的是希望能夠在金門多賺一些錢，回到台灣之後重新生活，因此冷漠地拒絕了老張的求婚。面對老張的咄咄逼問，阿嬌回答：「我如果和你在一起，不就一輩子都會想起來自己是妓女嗎？」這句話說得既真實又傷人。老張由愛生恨，憤而殺了阿嬌，因此

被送上軍事法庭審判。

萬茜這位中國女演員飾演的妮妮，也是個悲劇性主角。她因為一時衝動殺了對她拳腳相向的丈夫而坐牢，為了要早點出獄和寄養在親戚家的小孩子見面，所以志願到特約茶室來交換減刑。然而，突然有一天，因為蔣介石總統下令特赦，她的刑期縮短了，也沒有留在金門的理由了。因此，「究竟自己真的有必要到金門出賣身體嗎？」或許妮妮這一生心裡都會抱持這樣的疑問吧！即使是和她情投意合的小寶，在妮妮離開金門前的最後一夜，應該也就是因此而拒絕發生肉體上的關係吧，因為她也是在時代的捉弄下，才來到金門特約茶室的。

鈕承澤導演在自宅接受我的訪問時，談到了對每位登場人物的看法，他如此說道：

「當時，每一個人都活在命運裡頭，女人也好，軍人也好，或許連政治家也身在其中。每個人都在命運的這片茫茫大海裡載浮載沉，即使不如所願，但是只能努力活下去。我的電影裡面從來沒有壞人，我的世界沒有壞人，只有做錯事的人。」

此外，他談到拍攝這部電影的動機：

「我的父親也是在大陸出生的外省軍人，他這一輩子都在思念大陸的家人而鬱鬱寡歡，電影裡老張的原型就是出自我的父親。不管是侍應生或是軍人，都是時代的犧牲者。我不想讓他們的人生就這樣埋沒在歷史的黑暗裡，我想要讓後世的人知道，所以我拍了這部電影，我想這也是命運賦予我的使命。」

実際上，當地的金門縣政府也打算要將特約茶室保存下來，讓更多人知道這一段歷史。在金門的小徑這個地方，特約茶室遺址被規劃作為展示館，將曾經發生在特約茶室的日常生活介紹給觀光客。

展示內容裡也詳細說明了一些使用規則，引起了我的注意。

當時，要在特約茶室消費的話，必須先購買「娛樂票」，非軍人不得入內，購票須出示軍人身分補給証，不得攜帶武器，不得在裡面談論公務，以確保軍事機密；每張娛樂票限定三十分鐘，如果購買很多張，跟茶室侍應生的相處時間也能夠比較久。但是，

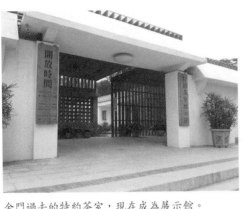

金門過去的特約茶室，現在成為展示館。
（野島剛拍攝）

違反規定或滋事者移送軍法論處。

另外，在特約茶室工作的侍應生也受到特別約束，不得接待非軍人，不得洩密，不得擅自離室，不得在外接客或違反地區善良風俗。還有，每星期一必須接受軍醫單位抹片檢查；每三個月抽血檢查一次，如呈陽性反應，必須停業接受治療。這些說明隱約揭開了特約茶室的神祕面紗。

「娛樂票」的價格依據時代推移而有所變化，一九五一年剛成立時，基層軍官要十五元，士官兵票是十元，但是當時的月俸是二等兵七元、一等兵九元，可見娛樂票價格相當昂貴。一九八九年時，「娛樂票」的價格是軍官票二百五十

以《軍中樂園》一片獲得金馬獎最佳女配角獎的萬茜。
©紅豆製作股份有限公司

元，士官兵票則是一百五十元，而這個時期的月俸是少尉有八千五百元，二等兵有三千一百元。在這個展示館內，有一段介紹讓人印象深刻：

「在這裡工作的大多數女性都曾經在後方（台灣本島）的娼館、茶室、俱樂部等地方工作過，雖然有些是因為朋友介紹而來的，但是大部分都不會過問彼此的名字和過去，一抵達這裡，有豐富工作經驗的前輩們也會告誡她們：『來這裡是為了要賺錢，絕不可以對軍人產生感情。』才開始工作。」

電影《軍中樂園》在金門當地獲得熱烈反應，尤其是對電影帶來的觀光熱潮寄予高度期待。

二〇一四年十月二十四日，《金門日報》就刊載一則新聞〈軍事遺產文化和觀光價值〉，內容指出：「在體驗六十年代的金門歷史風情，以及重現軍事管制下的時代故事上，很多場景讓島民回想起了那個時代，從這一點來看，電影是相當成功的。」

金門過去最曾有十萬大軍駐守，現在已經銳減到二十分之一，大約在五千人左右。作為軍事重鎮，金門也建造了巨大的防空洞和地下道等多種軍事設施，現在則是作為觀光用途，開放給一般民眾參觀。金門全島致力於將戰地文化轉化為觀光資源大力推銷，其中有一部分也和行政當局的利害關係是一致的。

我個人覺得有趣的是，電影裡面重現了當時金門的場景，有很多是反映了大時代的政治口號。例如：

「蔣總統萬歲」

「還我山河」

「反攻大陸、確保金馬」

「服從最高領袖」

「為保衛中華民國而戰」

這些口號目前在台灣幾乎已經消聲匿跡了，只有在金門某些農村的牆壁上還保留著，幾乎已經成為被遺忘的歷史。但是，透過電影栩栩如生的描寫，可以了解到當時這些口號作為政治語言是多麼具有強制力和權威。

以電影品質來說，台灣電影界的大師侯孝賢導演給予了高度評價，他認為這部電影在二〇一四年的台灣電影裡面算是相當出色的，而且完成度很高。《軍中樂園》除了在釜山國際電影展被選為開幕

片之外，在金馬獎典禮上也獲得了最佳男配角和最佳女配角兩項大獎。在金馬影展的慶功宴上，鈕承澤導演雙手搭著陳建彬和萬茜的肩膀，臉上充滿笑意。

電影《軍中樂園》的內容和日本的慰安婦問題，分屬不同的時空、歷史狀態和過程，在本質上無法相提並論。

只是，對於侍應生和老兵這兩種角色，不是單純以加害者或被害者為區分，而是以同樣身為被命運翻弄的「弱者」來描寫，在歷史上重新定位，這樣的嘗試值得給予肯定。

在台灣，對於這部電影的評價，不管是人權團體或女性組織等，都沒有太過激烈的抗議，除了對部分內容的描寫有誇大之嫌的質疑之外，整體上還算平和。或許這和台灣社會本來就對於創作上的實驗性嘗試抱持寬容態度的特質有關。另一方面，這也可能是因為劇組在未經許可的情況下，擅自帶中國籍攝影師登上軍艦，這件事被媒體曝光之後，以違反相關法令而遭受處罰，鬧得沸沸揚揚。

無論如何，軍隊裡有侍應生的事實，不應該被埋沒在歷史的陰暗處，而是應該攤在陽光下讓大家來檢視；不管是哪個國家，哪裡的軍隊，都面臨共通的課題。關於慰安婦爭議，日本媒體目前聚焦於「軍隊是否有強制介入」的責任歸屬問題，這當然很重要，但是，用更自由的視角去詳細探討那個時代的慰安婦或軍人們的實際生活情況，將這個問題當作是自己歷史的一部分去思考，才有和解的可能，抱持這種想法的應該不只我一個人吧！同樣位於東亞的台灣，《軍中樂園》對於軍隊和性的問題提供了

新思維，我認為這具有重大的意義，而且值得日本人好好思考，希望這部電影能夠盡早在日本上映。

◉ 姚樹華《白銀帝國》

若是提起有代表性的台灣企業家，過去有台塑集團的董事長王永慶，現在則有鴻海精密工業集團的董事長郭台銘。兩人都是白手起家，從社會底層爬升到企業家的地位，一手創立了跨足海外事業的大規模公司。不同的是，王永慶是台灣土生土長的本省人，而郭台銘是外省第二代，父親是跟隨蔣介石來台的外省人。

因為這樣的背景，郭台銘獨自出資一千萬美元，拍攝了這部在二○○九年上映的歷史大作《白銀帝國》。

郭台銘的經營手腕被稱為是台灣的成吉思汗，是全球最大的電子零件代工大廠——鴻海集團——的董事長。他父親出生於中國山西省，山西的古名為「晉」，源自於春秋戰國時代的國名。很多具有生意頭腦的商人來自山西，因此這裡出身的商人集團被稱為「晉商」，累積的財富甚至富可敵國。電影《白銀帝國》就是描寫晉商興隆盛衰的軌跡。

男主角由香港明星郭富城擔綱演出，女主角則是起用中國的演技派演員郝蕾。據說這部電影不惜耗費巨資搭建場景，臨時演員的陣容也相當龐大。可是，以一部電影而言，其內容層面缺乏吸引力，在台灣和中國大陸的票房成績都不理想。這部電影應該是有很多想要傳達的理念，可是似乎都抓不到

郭台銘父親的老家位於中國山西省的晉城，現在成了空屋。（野島剛拍攝）

重點，也有矛盾之處，雖然說不上是失敗作品，但令人遺憾的是，這部電影欠缺一貫的主題，因此顯得空洞無物。

但是，這部電影或許可以讓我們用來思考台灣外省第二代的行動模式，同時也是想理解台灣具有代表性的企業家郭台銘這號人物時，值得參考的素材。

郭台銘在台灣被稱為成吉思汗，他是相當具有行動力的經營者，父親是基層員警，甚至連住的地方也沒著落，曾經借住在台北板橋的廟裡。

他白手起家，一手創立了鴻海集團，而且公司規模如滾雪球般地愈來愈大，的確讓人聯想到了成吉思汗的勇猛，在商場上是個驍勇善戰的人。

在中國，山西省擁有相當古老的歷史，位居「中原」。雖然，歷史上曾經出現的榮光已不復見，荒涼的村落四處散落著，只剩下煤礦產業較為興盛而已。但是，如前面所述，山西省曾經孕育了許多獨占中國財富的晉商，他們擁有豐厚的財力，卻在清朝末年的動亂裡走向分裂，因而逐漸沒落。但是，晉商的仁義精神，至

今依舊讓人津津樂道。

電影裡面有一段情節讓人印象深刻：在很久以前，「天元成」票號的祖先在沙漠裡將自己的最後一杯水給了一位快要渴死的落難商人，這位陌生人為了感謝救命之恩，便將身上的碎銀給了祖先；祖先經歷了奔波跋涉之苦終於回到了家鄉，利用碎銀賺了銀子，開始經營借貸生意，愈賺愈多，累積了大量財富。即使是很小的一顆種子，只要能夠得到正確適當的照顧，終有一天會變成大樹。最初的一步誰都能做得到，但要如何成長茁壯就靠智慧了。

這樣的人生教訓，對於白手起家成立自己公司的郭台銘來說也很受用，或許是他想要將自己的成功歷程投射這部電影裡面吧。

郭台銘在父親成長的村莊興建了豪華小學。
（野島剛拍攝）

我曾經拜訪郭台銘父親的出生地晉城，一路上都是綿延不斷的荒野，終於抵達他父親成長的村落時，一棟相當豪華的學校矗立眼前，顯得相當突兀，校門入口處刻著「郭台銘」，是他捐款建造的。貧窮的村子裡，還有廟宇和公民活動中心等其他新造的建築物，感覺很不協調。這一些大型學校和福利機關，都是出於郭台銘的

回饋鄉里之情，大方出錢興建的。

台灣和中國開始恢復交流之後，台灣人也能夠輕易就到大陸訪問，很多外省人回到中國尋找還活著的家人、親戚或故友，聯繫感情。其中也有不少在台灣成功的人物回到中國的故鄉，捐款協助興建學校或公共設施，像這樣子的「衣錦還鄉」可以說是中華民族特有的文化心理，甚至已經是內建於DNA的行為模式。

順帶一提，在上一章提到的《軍中樂園》的金門島，正是體現了「衣錦還鄉」的最好例子。在東南亞有很多華僑移民就是來自金門，在新加坡、汶萊等地有很多經商成功的華僑，當他們回到金門時，就建造了不少融合西洋和中華特色，還有南洋風格的洋館，其中有很多現在還在使用。

郭台銘的總資產超過了數兆日圓，是台灣數一數二的富豪，以他的財力出資拍攝一、兩部電影，也是九牛一毛而已。最重要的是，他將自己定位為晉商的後代，在故鄉的村落大肆興建大樓造福鄉里，比起現實層面的行善，他更想要凸顯的是衣錦還鄉的意義。

INTERVIEW 3

鈕承澤 導演

《軍中樂園》
《艋舺》
《LOVE》

（二〇一四年採訪）

PROFILE

一九六六年出生，滿族後裔。小名「豆子」，青少年時曾在侯孝賢導演的電影中演出，成為受歡迎的男演員。從二〇〇〇年開始投入電影導演工作之後，陸續拍了《艋舺》、《LOVE》等賣座電影，二〇一四年發表《軍中樂園》。和魏德聖導演並列為新世紀台灣電影界的領航人。

第三章　外省第二代的心聲

1

93

大家都活在命運裡，女性也好，軍人也好，因此我的電影裡沒有壞人，只有犯錯的人而已。

□野島：最近《軍中樂園》成為了一大話題，尤其是和國防部之間的問題⋯。導演您本身想要拍這部電影的動機是什麼？

■豆導：很多人問我為什麼選擇這樣的題材，我身為一個導演，也參與編劇，也參與投資，甚至是選角，表面上看起來我有能力選擇很多東西，可是經過《軍中樂園》這趟旅程，我愈來愈發現，其實我是被選擇的。

□野島：是這個題材選擇了導演您，是嗎？

■豆導：是的。二○○四年我看到了一篇小文章，內容是關於「特約茶室」。我對軍中樂園的印象是帶著神祕感的地方，但是在我當兵的時候，已經廢止了，也沒有機會一窺究竟。當時，我在海軍的左營基地服役，屬於藝工隊，就是負責透過表演來勞軍，在這個層面上，是和軍中樂園的女侍應生扮演的角色是相同的。

□野島：勞軍的目的是慰勞軍人提升士氣。

■豆導：對，寫那篇文章的是一位老兵，我讀了之後，感覺像是把門打開了一角。以前只能在門外張

望，可是透過文章你看到了一點門裡面的日常，在那裡看到了一些在特約茶室工作的女性的心情。

第二個觸發是我父親的過世，他是一九四九年跟國民黨軍隊來台灣的軍人，北京人，個性有點內斂。他在人生應該最快樂的青年時期報考了軍校，不久就被帶到台灣了，直到過世之前都沒有回過故鄉。我青春期的時候，每天都出去玩，回到家都三更半夜了，總是看到我爸爸一個人默默地坐在桌子前面，寫信給北京的家人和親戚。即使在他罹患了肌肉萎縮之後已經沒辦法拿筆了，他還是這樣抓著筆坐在那邊寫信。有一次，我就問他說：「你要不要偷偷回去？」他不敢，因為他怕被發現了，退休金會被取消。我想像著我父親那個時代的顛沛流離，於是我在《軍中樂園》加入了老兵的角色。

這樣的題材都一直放在心中，後來我接連拍了《艋舺》、《LOVE》等多部作品，都很幸運地做到了我想要完成的目標。稍後原本要跟大陸合作一部大型動作片，但是因為劇本有些問題，於是就轉而先拍《軍中樂園》。

電影場景是在金門，我們就去做了一趟

侃侃而談《軍中樂園》的鈕承澤導演。
（野島剛拍攝）

調查。最初是在二〇一二年七月，睽違了二十幾年的金門讓我大吃一驚。以前是去勞軍，當時的金門雖然有一種壓抑、有一種緊張，可是大量的駐軍也帶來了一種繁榮興盛。但是，這一次再去，那種緊張感和繁榮全都消失了，並不是說金門沒落了，而是時代改變了。我們地毯式地走了一圈，採訪了很多金門人，在那一趟得到的一些靈感，之後都放入了電影裡面。

□野島：這部電影裡面的侍應生，導演並沒有把她當作受害者來描寫，為什麼會想這麼拍呢？

■豆導：寫劇本的階段非常痛苦，也才發現原來拍這部電影真的很不簡單。尤其是當你愈了解這些侍應生承受的苦難時，你就愈不願意消費她們。那時候我一直在苦惱該怎麼辦，可是有一天突然就豁然開朗了，因為我很清楚我只想講「人」而已啊。

□野島：您和拍攝《海角七號》和《KANO》的魏德聖導演年紀相仿，彼此之間是否存在著一些競爭關係？

■豆導：也還好啦。我從前是跟著侯孝賢導演，他是跟著楊德昌導演，我們兩個在台灣是很有趣的對照組，一個被說「親中」，一個被說「媚日」，我們都被扣上了帽子（笑）。我們拍電影也都很瘋狂，不惜鉅額借款來投入拍攝工作。我們的差別在於他用很大的框架講很小的東西，可是我用很小的格局來講很大的東西，所以有些觀眾喜歡我的「由小見大」，有些觀眾反而是喜歡他的「以大觀小」。

□野島：《軍中樂園》也是投入了很多資金拍攝的嗎？

■豆導：兩億五千萬新台幣，在台灣要賣五億才能夠回收成本，可是目前才賣了大概八千萬而已。另

一方面，《KANO》的票房雖然高達三億，但是它的拍攝成本還無法回收，所以我們都是賠錢的狀態。

□野島：導演您是外省第二代，是否也有很多外省族群支持這部電影呢？

■豆導：其實這是個很有趣的現象，比方說外省第二代或者是國民黨支持者，會認為我對不起國民黨，軍人子弟怎麼可以揭發國民黨的黑暗面，太不忠黨愛國了，因此他們會有反彈。相反地，年輕觀眾的反應相當好，謝謝我拍了這部電影，讓他們了解台灣的這一段歷史，甚至講著講著就哭了。或者，也有觀眾說他終於可以理解，為什麼他爺爺那麼不快樂了。另外，還有一群觀眾是外省老兵，他們看了電影也很感動。

□野島：想請問導演，是否有採訪到實際上過去在特約茶室工作過的女性呢？

■豆導：比較難，只能夠間接訪問到一些曾經跟她們有過接觸的人。

□野島：電影裡面關於特約茶室的描寫，給人的感覺非常真實。

■豆導：我們田野調查的過程都很謹慎求證，可是現在還是有爭議啊，比方說金門有位文史工作者，他堅持所有的侍應生都是透過合法合理的途徑而來的，聽說當時在本島有招募志願者的窗口。但是，我先前調查的結果是，戰後初期確實有受刑人以充當侍應生來交換減刑的制度存在。

□野島：這部電影給人的印象就是沒有壞人，也沒有好人。

■豆導：因為每個人都是受害者，反過來說，我們都是被命運所逼，被時代壓迫，每一個人都是，不

只有那些女人，連軍人也都是如此。我的電影裡面就從來沒有壞人喔，我的世界沒有壞人，只有做錯事的人。

□野島：導演的家人裡面，很多人都是軍人吧。

■豆導：對，我的外公是張載宇將軍，是一名中將，他打過一九五八年的八二三砲戰，我父親也是軍人。我在眷村裡長大，從小就可以自由進出營區。

□野島：你有想過要加入軍隊嗎？

■豆導：小時候的夢想是當飛行員，後來也真的打算要去念軍校，結果被我爸罵了一頓，他說：「你去考軍校就跟你脫離父子關係。」

□野島：一般來說，好像大多數的父親會希望孩子跟自己走相同的路，尤其是軍人⋯⋯。

■豆導：不知道，他不讓我念軍校，而一方面我也早就開始演戲了。我大概十五、六歲就開始看黨外雜誌（追求民主化的違法刊物），那個時候開始就對國民黨的專制獨裁覺得得反感。一九九四年的台北市長選舉，我投給了陳水扁。其實，在選舉前，一家人幫外婆慶祝生日時，我外婆就問：「昌昌（小名），你要投誰啊？」她看我支支吾吾的，又說：「我們家最民主了，你說。」當我回答：「喔，我要投陳水扁。」我媽在一旁聽到就突然大哭說：「你對得起阿公嗎？你對得起你爸嗎？」我外婆也要跟我脫離關係，場面一陣混亂。但是，之後我還是投給了陳水扁。

□野島：關於這部電影，跟您是朋友也是對手的魏德聖導演有說什麼嗎？

■豆導：他覺得電影很不錯，還是有缺點，但是也覺得這是我最有力量的電影。然後，他私下跟我說

他尤其佩服我在面對這個逆境跟當時的壓力之下，堅持完成的勇氣。

還有，他接受其他採訪時說：「這讓他認識到不一樣的外省族群。」他印象中的外省人都是握有

權力，本省人是被他們欺壓的，但是透過《軍中樂園》，他看到了外省人的另一面。

□野島：甚至有「外省權貴」這樣的說法，可是我在台灣的時候，訪問了很多眷村，發現是很質樸的

地方。

■豆導：真正的「外省權貴」少之又少，就像是我外公是中將，可是我們家裡從小都沒有錢，雖然國

家會配給糧食給我們，不會餓死，但是在生活上離「權貴」非常遙遠。

□野島：台灣電影這幾年似乎發展得不錯，您覺得為什麼會有這樣的現象？

■豆導：這現象必然會發生，我從小演戲到成為電影明星，面對台灣電影的長期衰微，我常常會去思

考這個問題。那個時候沒有好的電影可以演，雖然我是明星，但是生活困窘。為什麼不能夠像美國、

日本那樣？電影工作者是有地位的，活得有尊嚴，在台灣做電影這一行卻只是賠錢而已。後來，台

灣電影愈來愈慘，為什麼會變成這樣？我一直在想，可是台灣電影在整體電影營業額來說，真的是

慘不忍睹，票房收入甚至占不到百分之一。電影工業是娛樂產業的火車頭，當時台灣的流行音樂也

很興盛，一些偶像拍的電視劇也很賣錢，為什麼就只有電影一蹶不振？

換句話說，我發現是因為我們沒有給觀眾好看的電影，所以電影市場才會陷入窘境。雖然好萊塢

拍出了適合全世界市場看的類型片，可是台灣觀眾對於講著我們的語言、呈現我們的文化、說我們的故事的電影一定有需求，但是你得給他這樣的電影。再來，碰到了一個問題，我們台灣有侯孝賢、楊德昌、蔡明亮，也有很多的商業電影，可是光譜只有兩邊，極端藝術跟極端商業，沒有中間的電影。

□野島：的確，我覺得這也是台灣新浪潮電影的問題點所在。

■豆導：譬如有些電影能夠傳達生命的真相，藝術價值很高，在海外得獎，可是觀眾往往覺得緩慢沉悶：「我好像白痴啊，完全看不懂。」是不是有一種電影是既有藝術價值，也有喜怒哀樂，用很認真的態度去製作，讓觀眾離開電影院時還可以帶走一些什麼。二〇〇八年以後興起的國片熱潮，就是這種類型的電影終於成為主流的現象。我們這一代的電影人從過去得到了一些養分，並且卸下了過去的包袱，我們開始拍攝的新世紀電影，觀眾可以跟著它笑跟著它哭，也可以從中看見社會的真貌。

第四章　凸顯台灣社會的矛盾

SCENE 4

CINEMA

《郊遊》
《不能沒有你》
《白米炸彈客》

🎬 蔡明亮 《郊遊》

想要將社會整體的氛圍、精神和知性層面，透過抽象的方式傳達到世界各個角落，大概沒有其他表現手段能夠比電影更有效。在這個意義上，電影導演扮演的關鍵角色，甚至可能超乎他們自己的想像。

現在被認定為國際級的導演裡，日本人大概只有北野武，台灣人至少有三位，一位《悲情城市》的侯孝賢導演，另一位是獲得兩屆奧斯卡金像獎最佳導演獎的李安，還有一位則是以《郊遊》獲得威尼斯影展評審團大獎的蔡明亮。

這三位導演在國際上獲得高度評價，但是他們的觀眾層截然不同，這一點很有趣。侯孝賢的作品基本上是以華語圈的觀眾為主，而李安則是擁有世界各地的觀眾，不同於這兩位擁有眾多觀眾的導演，蔡明亮則是在歐洲電影界占有一席之地，是深受歐洲人喜愛的亞洲導演之一。

他的《郊遊》雖然獲得了歐洲相當具有權威的獎項，但是回台灣上映時卻不是在一般電影院，原因之一是內容不具備商業性質。此外，在日本上映時，也是經過一番討論之後，才終於在二〇一四年秋天順利實現。

但是，如果以他歷年拍過的電影來看，我並不認為這一部片完全缺少商業性，正確地說，《郊遊》是他的作品裡比較容易懂的一部。侯孝賢導演在接受訪談時，提到：「蔡明亮在《郊遊》才開始進入

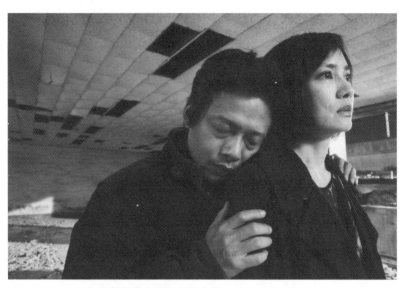

《郊遊》裡，由李康生飾演的男主角依靠著妻子的肩膀。

©2013 Homegreen films & JBA Productions

另外一個階段，是新的境界。」

看過這部電影後，我也深有同感。男主角是貧窮而且毫不起眼的中年男子，是由長年以來和蔡明亮合作的李康生擔綱演出。這男人有一對還在念中學和小學的孩子，妻子則離家出走，飾演妻子的演員陳湘琪也常出現在蔡明亮的電影裡。順帶一提，她以另一部作品獲得了二〇一四年金馬獎最佳女演員獎，表現受到肯定。男主角的工作是站在街頭拿著推銷房屋的廣告看板，就像在日本熱鬧街頭常可看到的，前後揹著廣告看板的打工人。日本的房地產通常不太打廣告，但是在台灣似乎是很普遍的工作。他和兩個小孩子，三個人就住在廢棄空屋裡，洗澡時就去公共廁所。

整部電影裡的鏡頭其實不算多，在很多場裡面，演員幾乎是不動的，就是因為這樣子

持續了一百三十八分鐘，所以應該有不少觀眾看得心煩意躁，甚至有些片段長達十分鐘以上，但是這就是蔡明亮的電影風格。

即使如此，裡面還是有幾幕讓人看了相當震撼，例如當男主角帶著兒子和女兒到公共廁所洗澡時，鏡頭拉遠拍攝三個人在一起的畫面，有一種深沉的悲哀。還有，經常在夜裡來到廢棄大樓餵食流浪狗的賣場女主管，在一間有壁畫的空房間裡小便的鏡頭，雖然不明白這樣安排的用意，但是卻有無限的傷感。

近十年，台灣的貧富差距也在全球化的影響下快速擴大，不管是香港、新加坡和日本，每個國家的社會安全防護網都遭到嚴重破壞，可以讓失敗者喘息休養的棲身之所也不復存在。在台灣，除了高失業率的問題，即使找到了工作，也不像日本的終身雇用制，一旦公司經營不善或惡意倒閉就可能隨時面臨被解雇的命運，

外表看起來總是充滿活力、開朗的台灣人，其實對於生活和將來感到悲觀，或是忐忑不安，《郊遊》這部電影就是凸顯出台灣社會這樣的嚴重差距。

最撼動人心的一幕莫過於男主角拚命啃食整顆高麗菜的畫面，高麗菜對思念離去母親的小孩子而言是非常珍惜的東西，但是男主角在某個夜晚飲酒後，再也掩不住對妻子愛恨交加的情緒，他一邊流著眼淚，一邊大口撕咬著高麗菜，隨後又因自己居然如此對待妻子的象徵而崩潰痛哭，那種悲愴感不斷地蔓延。

我想我到目前為止，沒有看過任何電影情節比這一幕還悲傷的，甚至可說這一幕是可以在電影界名留青史的傑作，我認為是相當成功。

二〇一四年六月，蔡明亮和主角李康生來日本宣傳的時候，我對兩位進行了採訪，問及這個畫面的拍攝細節，例如究竟導演對演員如何下指示？演員在演出時，頭腦是如何思考運作的？當然，還有這一幕拍了幾次才完成等等問題。

李康生說，當他一開始吃高麗菜時，很快就進入狀況，努力去詮釋主角的心情，但是導演一直沒有喊卡。而蔡明亮則在一旁補充說道：「總之他的演技非常精彩，我無法喊停，因為我完全著迷於這個畫面，我深刻體會到李康生身為一位演員，真的成熟了。」但是，李康生說他的內心很焦急：「到底要吃到什麼時候呢？總之我完全把自己變成那位主角，繼續地吃。」

通常，電影導演對演員的評價不會說：「你成熟了。」因為這樣會被認為是在質疑演員的專業而顯得失禮，但是對於打從出道就一路合作到現在的李康生而言，蔡明亮的這句話是由衷的讚美吧。

這一幕吃高麗菜的畫面一直拍下去，直到攝影機的記憶體容量滿了才停止，然而，喊卡的聲音一響起，就有工作人員立刻跑到攝影棚外面哭，能夠拍到如此感動的畫面，蔡明亮說，在自己拍攝的長篇電影裡面也算是非常罕見。

活在現代的痛苦之中，有時也會出現救贖。《郊遊》充分地傳達了這樣的理念。

✿ 戴立忍《不能沒有你》

對於台灣社會的貧富差距問題，有一部電影比蔡明亮的《郊遊》更淺顯易懂，訴求手段也更加直接，就是二○○九年戴立忍導演拍攝的《不能沒有你》。

台灣社會的貧富差距比日本還大，台北市內動輒要價上億元的豪華住宅大樓四處林立，台灣報紙一打開都是新建落成的房地產廣告，台北市中心的地價甚至比日本還要昂貴，以台灣的薪資水準來看根本無法購買，甚至連租都租不起。但是，這些所謂的「豪宅」一棟一棟地開工興建，而且在落成之前早已銷售完畢。

大學剛畢業的年輕人，起薪不到三萬元，整體平均薪資水準也才五萬多元，和二十年前相比並沒有太大的變化。在台灣外食很方便，所以一餐大約一百元以內就可以解決，餐費和交通費等的物價也大概是日本的一半，薪資水準也大概是一半左右。

但是，只有房地產的價格居高不下，即使如此，還是很多人在買房子，這真的是很奇怪的現象，於是我問了很多人，結果只得到了「有錢人，已經遠遠超過了一般人能夠想像的有錢」這樣的回答。

台灣貧富差距的惡化速度相當驚人，比日本還嚴重，和美國比較相近，已經瀕臨國際上通用的警戒值。如果從台北往南一路往下走，更可以實際感受到這樣的問題，從經濟面來看，台灣確實存在著南北差距，而透過《不能沒有你》這部電影更可以明顯察覺到這個現象。

電影《不能沒有你》裡面，一起看海的父女。©派對園電影有限公司（Partyzoo Film）

主角武雄是無照潛水夫，和女兒在台灣南部的高雄一起生活，同居女友丟下了女兒離家出走。他的工作是潛入海底清洗漁船的積垢，經常潛到體力接近透支的狀態，可是薪水卻相當微薄，是很底層的工作。女兒妹仔已經達到就學年齡，要準備辦理入學手續，卻因為離家出走的女性和別人早已經有婚姻關係，所以武雄沒有撫養權，也就是沒有作為父親的權利。社會局依法在行政程序上要先安置女兒，而父女兩人試圖從這樣不合理的體制中尋找出路。

從這裡開始才是電影的重頭戲，武雄帶著妹仔騎機車前往台北，拜託立法委員幫忙，可是完全不被理會；他也想要直接衝入總統府陳情，但是被門口的憲兵阻止。最後，武雄選擇了極端手段，希望將此事訴諸社會大眾，就是在台北市中心的天橋上，抱著女兒要往下跳。

這個畫面不只是刻劃出令人動容的父女深厚感情，兩個人之間沒有任何的心機或算計，只有人和人最直接誠摯的情感。

有一段父女的對話相當感人，讓人聽了心痛不已。甚至，可以說就是這一段對話，濃縮了整部電影的精華。

女兒：「咦，學校會教游泳嗎？」

父親：「應該會教，為什麼這樣問？妳想要學游泳嗎？」

女兒：「因為爸爸一直在海裡，我想要跟爸爸在一起。」

父親：「妹仔，那我問妳喔，妳每次都趴在岸邊看著海，我在海裡工作的時候，妳看得到我嗎？」

女兒：「看得到。」

父親：「水這麼深，妳怎麼看得到？」

女兒：「我一直看、一直看、一直看，就看得到。」

導演戴立忍也是台灣知名的男演員，聽說他一開始是打算由自己來主演，但是他的獨特魅力和知識分子形象已經深植人心，因此另外挑選主角，我想這個決定是正確的。這部電影打動了很多人的心，獲得同年度的金馬獎最佳劇情片獎和最佳導演獎等五座獎項，實至名歸。同時，也可以看到台灣人在

日常生活中感受到不合理的貧富差距，透過單純的親子關係的牽絆，呈現了一絲希望，是一部值得讚賞的作品。

 卓立《白米炸彈客》

我剛進入日本報社工作時，被派到地方鄉鎮大概有五年左右，我喜歡在鄉下的農村地方，觀察居民生活的模樣。同樣地，當我住在台灣的時候，也會盡可能地往外跑，離開首都台北到其他縣市採訪，現在想起來，當初跟我到處奔波的台灣人助理其實也很辛苦。

在台灣各縣市裡面，若是問我感覺「最台灣」的地方是哪裡？我會毫不遲疑地回答：「彰化。」

彰化位於台灣的中部地區，是很樸實平凡的地方。那裡沒有高鐵站，外國觀光客也不太常造訪，但是，彰化是台灣知名小吃「肉圓」的發源地，海岸地區養殖的牡蠣也相當新鮮美味。

楊儒門在彰化出生，他曾經造成了台灣社會的恐慌不安，長達一年半的時間。他主張「政府開放稻米進口會徹底破壞台灣的農業發展」，因此在台北等地放置了裝入白米的爆裂物，多達十七次，希望能夠阻止政府開放進口。

直到被逮捕之前，他被警察和媒體稱為「白米炸彈客」，二○一四年上映的電影《白米炸彈客》就是改編這起社會事件，描寫楊儒門的故事。

我看了這部電影，受到很大的衝擊，先前我對這起事件幾乎一無所知，而且他出獄時我正好剛到

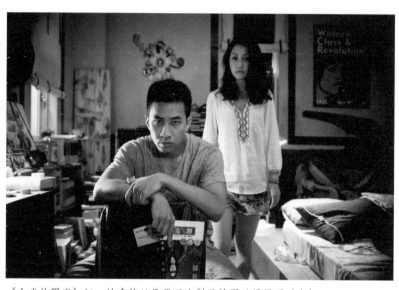

《白米炸彈客》裡，被青梅竹馬發現在製作炸彈的楊儒門（左）。
© 威像電影提供（Ocean Deep Films）

台灣工作不久，卻沒有採訪到他，讓人扼腕。

楊儒門在二〇〇四年十一月被逮捕，判處有期徒刑五年，台灣的社會運動團體當時發起了「聲援楊儒門」連署運動。而二〇〇七年六月，在陳水扁前總統的特赦下被釋放。

當楊儒門出獄的時候，我來到台灣工作還不滿一個月，也沒有深入了解這個問題，加上對這則新聞報導的敏銳度不夠，因此在他被釋放後，沒有立刻抓住機會訪問本人，只是印象中記得他好幾次出現在媒體上，但是我不曾寫過關於他的報導。

楊儒門現在正致力於結合有機農業和自產自銷的運動，二〇〇八年將一群贊同自己理念的人集結起來，成立了「二四八農學市集」組織，預定二〇一四年秋天在台北開設新的辦公室，因此我特地到還在裝潢整修的地方找

《白米炸彈客》取材於真實的社會事件，連續爆炸事件，服完刑期從事農業的楊儒門。（野島剛拍攝）

他。

總之，他是個相當健談的人。

「為什麼你會製作炸彈，採取如此極端的行動呢？」光是這一個問題，他就侃侃而談了三十分鐘，沒有間斷。內容不只是回答這個問題，雖然他的思路經常變換，天南地北漫無止盡，但是，針對核心部分，他的回答條理分明。

「最初我並沒有打算採取極端的手段，我一開始是向當地的議員陳情，完全不被當一回事；接著向縣政府陳情，也被拒於門外；寄了好幾封信給中央的農業委員會，卻都石沉大海。於是，我只能夠採取別的手段引起大家的注意。當然，自己在製作炸彈的時候，就已經有覺悟一定會被逮捕。」

「你如何學會製作炸彈的呢？」

「上網就可以找到很多介紹製作炸彈的方法，很簡單，我也不是專家，但我在技術上還滿純熟的，絕對不會傷到人，這一點我有自信。」

採訪結束之後，發現楊儒門這號人物對於一切行動都很果決，沒有半點猶豫，或許這就是「行動

者」的特質。雖然對於被視為「炸彈客」應該是感到不安，但因為楊儒門有這樣堅決的態度，才使他採取製作炸彈的方式引起社會關注。

犯罪與否，這是另一個層次的問題，但是楊儒門一案獲得來自社會各方的同情，並且展開聲援運動，他在出獄後也順利地回歸社會。這是因為他的炸彈沒有傷及無辜，而且他本身的目的就是要解決農業問題，因此才取得了社會大眾的理解吧。

楊儒門的眼神很堅定，他現在正以別的方式幫助台灣農業，依舊沒有絲毫的猶豫。

INTERVIEW 4

蔡明亮　導演
李康生　演員

《郊遊》
《河》

（二〇一四年採訪）

PROFILE

蔡明亮：一九五七年出生於馬來西亞古晉市。二十歲來台攻讀電影和戲劇。一九九四年以第二部電影長片《愛情萬歲》獲得威尼斯影展金獅獎，一九九七年以《河流》獲得柏林影展銀熊獎。二〇一三年以《郊遊》獲得威尼斯影展評審團大獎。

李康生：一九六八年生於台北，一九九二年在蔡明亮執導的《青少年哪吒》出道，此後兩人長期合作。二〇〇三年執導第一部電影《不見》，入圍金馬獎最佳劇情片；二〇〇七年身兼編、導、演的電影《幫幫我愛神》入選第六十四屆威尼斯影展正式競賽片。二〇一三年以《郊遊》獲得金馬獎、亞太影展以及隔年的台北電影獎最佳男主角獎。

1

當真正失去一切的時候，才會去思考人生是什麼？有什麼價值？

當你一無所有的時候，反而獲得了自由。

□野島：兩位已經合作很久了，你們是怎麼認識的呢？

■蔡：最初會認識是因為我在找電視劇的主角，要演一個高中生，雖然外表看起來沒那麼壞，但是骨子裡卻很壞，算是有點困難的角色。

有一天，我在遊樂場的門口看到他（李康生），兩腳橫跨坐在機車上，靜靜地在那裡等待的模樣，吸引了我的注意。我想就是他了，雖然說先前已經快找到確定的人選，我還是拚命地說服他。

進入實際拍攝的第三天，因為他不疾不徐的講話方式和動作跟機器人一樣，我一直喊NG。於是他朝著我走過來，丟下一句：「我平常就是這樣子。」我回到家後很認真地想，的確這是他的個性，有這樣子的演員也未嘗不可？雖然我在大學是學戲劇的，但是他讓我重新思考到該如何面對演員本身的「個性」。

就這樣，我們合作超過了二十年以上。三年前也嘗試了舞台劇，從一面牆移動到另一面牆之間，讓他轉換角色，足足花了七分鐘才走完。他走路的姿態我看了相當感動，非常精湛的演出。那部舞台劇和後來的《郊遊》是銜接的。他是充滿自信地把演技呈現出來，將演技提昇到了藝術的境界。

李康生並非學演戲的本科生，但是他將生活的動靜昇華為演技，達到了很高的境界，是非常特別的演員。我很高興能夠認識他。

□野島：那麼想請問李先生，您和一位導演能夠合作那麼久的原因是什麼？

◆李：導演本身經常提倡自由創作，而我作為演員，其實是不太會向他人毛遂自薦的人，如果還有別的導演需要我這樣的個性，那我會去努力。我沒有什麼野心，屬於被動的類型。或許可以說，是我一直以來習慣了蔡導演的自由創作，我是電影界裡的流浪犬（笑）。

看我們作品的觀眾並不多，大部分都是知識分子，他們用情人般的熱情支持著我們，觀賞我們的作品。我們受到相當大的鼓勵。

□野島：《郊遊》這部電影，詮釋了人的悲哀和某種幽默感，尤其是李康生扮演的主角站在道路旁，手拿著房屋廣告的看板時，傳達出深沉的絕望。

◆蔡：許多人在每一天的生活裡，自己最想追求什麼？人生的目的是什麼？人生的意義是什麼？都不知道，就這樣渾渾噩噩地過。但是，當真正失去一切的時候，才會去思考人生是什麼？有什麼價值？當你一無所有的時候，反而獲得了自由。我希望由李康生來飾演這樣一個失去一切，跌落到人生的谷底，甚至無法給自己小孩子生活保障和唸書的人物。他拿著看板的那一幕，是對自由的探索。當一個人一無所有的時候，反而獲得了自由。

□野島：對於導演這樣的人生觀，李先生您的看法如何？

蔡明亮導演（左）和李康生。（野島剛拍攝）

◆李：通常蔡導演在構思劇本的時候，會不斷地跟我分享他的想法。他可能花上一、兩年才把劇本完成，當他寫完時，其實我對劇本也非常了解。基本上，他的劇本都是很概略的。所以，我不太讀劇本，也不準備，這一次只是去街上看看流浪漢而已。

■蔡：我在寫劇本的時候，已經對角色有相當透徹的了解，知道他是處於什麼樣的精神狀態，包括這幾年發生了什麼事等，都在我的腦海裡。李康生在《郊遊》裡演的是社會的敗犬，但是那樣的個性是不需要演員特地揣摩出來的。

□野島：相信很多人對李先生在電影裡吃高麗菜的畫面，印象相當深刻，能否分享您那時候的心境呢？

◆李：當我發現準備道具的劇組人員拿了七、八顆高麗菜到現場時，我心想如果我演壞了的話，就必須不停地吃高麗菜，所以我想要一次就完成這一幕的拍攝（笑）。導演說，反正你就是吃高麗菜，一邊想著你離家出走的太太一邊吃，旁邊也有枕頭，就用枕頭死命的壓住高麗菜，他給的指示就這樣而已。演了幾分鐘之後，他完全沒有喊卡，我一直在吃高麗菜，也覺得肚子吃得很脹，可是他完全沒有喊卡。

我就這樣一直繼續演，男子失去妻子的悲哀，還有想起了過去和妻子相處的日子，想了很多很多，去表達那種絕望的心情。就只有這樣子，直到最後攝影機的記憶體容量不夠時，拍攝人員就說：「已經有容量了。」就結束了。

□野島：一次就完成了嗎？

◆李：對。

■蔡：於是，我就說今天到這裡為止，我很感動。有工作人員甚至衝出攝影棚在外面嚎啕大哭。這個鏡頭根本無法再拍出第二次，已經非常足夠了。就在這個時候，我深刻地體會到我眼前的這個演員（李康生），真的成熟了。

□野島：在台灣有很多在國際上都相當知名的導演，蔡導演、李安導演、侯孝賢導演等等。李安導演在世界各地都相當知名，侯導則是代表台灣的導演，蔡導則是在歐洲獲得最多獎的人，您怎麼看待這樣的差異呢？

■蔡：歐洲的評論家也經常贊助我拍攝電影的資金，這並不是因為我的作品充滿了異國情趣，通常歐洲的觀眾喜歡有異國情趣的電影，但是我的作品沒有異國情趣，沒有國籍，就是講求一種普遍性。在世界各地是共通的，描繪現代人的生活，是全球化的。雖然我在拍攝自己的作品，但是他們也認為這是屬於他們的作品。

我的作品很慢，歐洲的作品也是屬於慢的，我的電影並沒有市場，是在追求藝術，所以我會留意在電影裡頭如何呈現出新的概念，因為他們經常會去注意到這一點。

□野島：台灣媒體紛紛報導說，《郊遊》是蔡導的最後一部長片作品，但是我誠摯地希望蔡導能夠繼續拍下去。

◆蔡：其實我本來就沒有明確的計畫，如果有資金進來，有人要求的話，可能那時候會依照自己的心情，被動地去思考能夠拍什麼電影。當時，我宣布引退，主要是指不再拍攝那些受限於排片制度的商業電影，我希望能夠不被票房束縛，能夠更自由地從事電影創作。但是，台灣媒體卻把它過度解讀為是我的引退宣言。像這次《郊遊》在台灣的放映活動，不是在電影院，而是在美術館持續播放三個月，採這樣獨特的方法和觀眾見面。

對我來說，希望將來的創作能夠更加自由，而且繼續和李康生合作一起拍些什麼，因為他的演技透過磨練會更上一層樓，今後我也想要繼續拍他，所以不可能引退。

SCENE 5

CINEMA

《練習曲》
《最遙遠的距離》
《不老騎士》

繞台灣一周，中文叫做「環島」，聽起來簡潔有力，不知道從什麼時候開始，這一詞儼然成為了台灣的流行語，甚至愈來愈多人在日常生活中身體力行。

環島台灣一周的距離，究竟有多長呢？雖然依照所選擇的路線而有所不同，但大概是一千公里左右。若是開車環島的話，慢慢地玩，大約需要四天三夜的時間。若是騎摩托車，聽說六天五夜剛剛好。若是騎自行車，差不多要安排兩個禮拜的行程。最後，如果是選擇徒步環島的話，就得要走上一個月左右。

我唯一一次的環島旅行是開車去的，選擇順時針方向，從台北先到基隆，然後沿著東部海岸線行經宜蘭、花蓮、台東，抵達了最南邊的屏東，接著沿著西側一路北上，途經高雄、台南、嘉義、彰化、台中、新竹、桃園，進入新北市之後回到台北。

當然，依據個人喜好不同，也有人選擇以逆時針方向環島。以風景來說，東海岸美得令人屏息，尤其是從花蓮到台東，濱臨太平洋的台九線花東公路，如果天氣也捧場的話，一望無際的風景讓人心曠神怡。反觀西海岸，很早就開始進行都市化和開發，因此可以體驗到豐富的飲食文化和歷史古蹟的魅力。由於我不曾以逆時針方向環島，所以不知道會是什麼樣的感覺，希望下次有機會可以騎自行車或開車嘗試不同的路線。

然而，為什麼環島可以成為一種流行？若是依我的主觀來看，這是因為直到最近之前，台灣人對於本身居住的環境太過陌生的緣故，所以想要透過環島的行動重新認識自己的故鄉。

長久以來，台灣的主流政治並不將「認識台灣」視為重要的課題，一九四五年以後，國民黨統治台灣，實行一黨獨裁的政治體制，並沒有把台灣視為落葉歸根的家鄉，尤其一九四九年國民黨敗給了共產黨，撤退來台時，是以反攻大陸為國策，高喊「一年準備，兩年反攻，三年掃蕩，五年成功」的口號，台灣只是中華民國政府的暫時棲身之所而已。然而，隨著毛澤東建立的中華人民共和國逐漸穩固，五年變成了十年，十年變成了二十年，直到過了四十年之後，一九九○年前後，台灣當局才明確表明放棄反攻，正式結束了戰時體制。

在這一段漫長的歲月裡，國民黨政權一直認為，他們只是在台灣短暫停留，終有一天會反攻大陸，在這樣的前提下，與其背誦台灣的地名，不如更加重視中國的地名，這也反映在學校教育上。即使到現在，台灣的成年人當中，還有不少人記得從北京到上海之間的所有車站名稱，或者對於中國的十大河川、十大高山倒背如流；相反地，對於台灣的地名就有點陌生了。有好幾次，當我提起我到台灣的哪裡做採訪或旅行時，對方時常會冷冷地回答：「我對鄉下地區不是很熟悉。」

直到一九九○年代後半，台灣才開始重視本土教育。台灣各地的國民中學導入了以《認識台灣》為名的教科書，將重點放在理解台灣的歷史地理上，當時還引起了軒然大波，原因是和戰後長期以中國史地為主的教育背景有關。

二○○八年的《海角七號》，創造了台灣史無前例的國片奇蹟，但是在那之前已經逐漸累積了能量，例如前一年發表的《練習曲》和《最遙遠的距離》，都有不錯的票房成績，而且不管是偶然或是

必然，這兩部電影剛好都以環島為主題。

🎞 陳懷恩《練習曲》

二〇〇七年，我擔任報社的特派員被派到台灣，當時的女助理是個喜歡看電影的台灣人，她那時候強力推薦：「這部片真的非常好看，你一定要看。」有點半強迫式地把電影DVD塞給我。那部電影就是《練習曲》，封面是在蔚藍的天空下，主角身手敏捷地騎著自行車的照片。

《練習曲》是二〇〇七年國片市場裡最賣座的電影。當時我對電影本身沒有太大的興趣，但是身為駐外記者，當然要了解台灣的流行動向，因此就看了這部電影。

陳懷恩導演曾經在侯孝賢導演的劇組裡擔任副導，長期協助拍攝工作，他執導的《練習曲》是描寫一位聽障的年輕人，背著吉他騎自行車環島一周的故事。

總之，這是一部對白很少的電影。主角明相的本名就是東明相，不管是在電影中或是在現實當中，他都是聽障人士，雖然無法流暢地對話，但是這部電影的成功關鍵就是挑對了人選，不得不佩服導演的眼光。

內容是描寫明相在大學畢業前夕背著吉他從高雄出發，以逆時針方向環繞台灣一周，途中遇到形形色色人事物的歷程。

最初是在台東的海岸，遇到了一群追夢拍電影的人，有點像戲中戲的安排，飾演女主角的是台灣

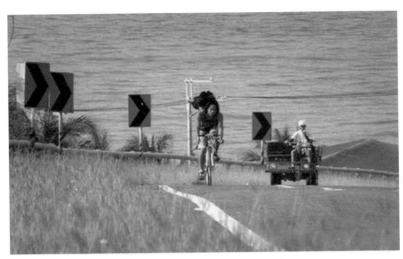

《練習曲》裡，騎著自行車環島的明相。（陳懷恩提供）

代表性歌手張惠妹的妹妹SAYA，讓人感覺到他們是在拍一部不會賣座的影片；即使如此，大家都還是很開心地投入拍攝工作，彷彿向觀眾傳遞著「因為想拍，所以拍」的純粹動機。

還有，和來自立陶宛的女模特兒相遇的橋段也很奇妙，她趁著等火車的空檔去車站旁的海邊走走時，明相剛好經過那裡，兩個人就在沙灘上邂逅，但是一路上幾乎沒有對話。為什麼是立陶宛呢？電影裡面沒有多做說明，或許是想要排除掉一些事先安排好的合理要素吧。

電影的標題是「練習曲」，聽說是很偶然之下決定的。當陳懷恩導演開始構思電影內容時，他將撰寫的文件存入電腦，沒有多想就直接輸入了「練習曲」作為檔案名稱，後來實際進入撰寫劇本的階段時，因為檔案名稱一直以來都是用「練習曲」，結果他說：「最後，除了這個之外，我已經想不到

其他適合的名稱了。」

老實說，整部電影看下來，常常讓人無法分辨這是娛樂電影還是紀錄片，導演用平淡的敘事方式，描寫了年輕人騎著自行車在台灣各地和許多人相遇的故事。DVD片長共兩個小時，其實我看了一小時左右，就陷入了昏昏欲睡的狀態，後半段是隔天重振精神後才看完的。

影片中最讓人印象深刻的是台灣這片土地的多樣性，尤其是東南西北的沿海地帶都有不同的風景特色。北部可能火山岩居多，所以山較陡峭，或岩石偏多；往東部走，就是長長的海岸線，也可以見到斷崖絕壁的景色；西海岸就是以沙灘或濕地為主；南部的話，樹木繁茂的景觀使人感覺像是來到了東南亞。如此多樣化的風景，讓觀眾透過騎著自行車的視角去認識台灣。

當我採訪陳懷恩導演時，他說明了當時拍攝的動機：

「一開始，沒有人看好這部電影，因為電影裡面沒有出現十惡不赦的壞人，也不是動作片，沒有殺人，沒有戀愛，基本上是專注在人性的正面描寫。現在的台灣社會，不管是政治對立或者新聞事件，都充斥著負面的資訊。所以，我就想拍一部完全都是正面的片子，想要讓大家知道，其實這世界還有一些好事值得關注。希望讓更多的人覺得，其實這樣的電影也滿有趣的。」

明相在電影裡就是一路上不停地騎著自行車。「為什麼想要環島？」每次被問到理由時，他就這樣回答：

「有些事現在不做，一輩子都不會做了。」

因為看了《練習曲》而決定騎自行車環島一周的捷安特董事長劉金標。（熊谷俊之拍攝）

即使到現在，這句話依舊迴盪在我的腦海。還有，另一句令人難忘的台詞：

「希望在二十歲出頭的生命裡，做一件到八十歲想起來都還會微笑的事。」

我現在四十六歲，當我八十歲的時候，會想起來的回憶是什麼？我是否至少有做到一件可以讓我回想起來會微笑的事？這句話讓我陷入了一陣思考。

而且，這部電影在現實中也形成了社會現象，騎著自行車環島一周的人持續不斷地增加，掀起一股風潮。

《練習曲》是在聞名國際的台灣自行車大廠捷安特的鼎力支持下拍攝完成，主角明相騎的自行車品牌就是捷安特，導演在電影完成後，為了感謝協助，特地在捷安特公司所在的台中舉辦了放映會。

那時候，捷安特創辦人劉金標董事長也親自到了現場，看了電影之後，被剛剛提到的那句台詞「有些事現在不做，一輩子都不會做了」感動，以當時超過七十歲的高齡，決定環島一周。

當我訪問劉董事長時，他說：「在腦海中好幾次都閃過了環島的念頭，可是因為工作忙碌等理由而放棄，因為電影裡年輕人的那一句話，才下定了決心。」

劉董事長以高齡環島一周是大新聞，影響所及，騎自行車環島成了年輕人或大人的夢想。捷安特也開設了台灣一周的旅行代理店，從出借自行車到中途故障的維修服務，或是介紹住宿設施等，準備了周詳的環島方案。現在不只是台灣人，包括了香港等來自海外的觀光客，選擇環島遊台灣的人愈來愈多。

這部電影就像是陳懷恩撒下的種子，上映之後超乎自己的預期，不斷地成長擴大，也提供給台灣人休假時一種新的生活方式。

🎬 林靖傑 《最遙遠的距離》

和《練習曲》並列，同樣吸引了我對台灣電影的關注，就是《最遙遠的距離》這部電影。內容是描寫三位主角展開的自我尋找之旅，帶有寫實的風格，這也是屬於類似環島的旅行電影。

二〇〇七年，我以報社特派員身分派遣到台灣後，《最遙遠的距離》是我第一部在電影院看的電影。當時，我還不認識女主角桂綸鎂的名字，也不知道這部片獲得了威尼斯影展國際影評人週最佳影片獎，就只是因為走在路上的時候，看見了電影院前貼的海報，桂綸鎂閉上眼睛戴著耳機的沉醉模樣，深深吸引了我，於是就進入了電影院。

由於這部片子讓我對台灣電影產生了濃厚的興趣，所以對我來說這是一部別具意義的作品。雖然台灣的影評人對這部電影有一些比較嚴厲的批評，但是，當我為了寫這本書而把所有電影重新看過一

《最遙遠的距離》裡，小雲專注聆聽小湯從台灣各地寄來的「聲音」。
© 安樂影片有限公司

遍之後，還是覺得這部電影很有意思。

登場的三位人物都有各自的煩惱。上班族小雲（桂綸鎂飾）陷入三角關係而且沉溺酒精，電影錄音師小湯（莫子儀飾）被交往五年的女朋友甩了，還有和妻子感情不睦的精神科醫生阿才（賈孝國飾），三個人都住在台北，可是互不相識，卻各自旅行來到了台東，展開一段不可思議的邂逅。

有一天，有一捲錄音帶寄到小雲的租屋處，是小湯從台灣各地收集的海浪或街道的聲音，本來是要寄給原先住在這裡的前女友，想試圖挽回感情，卻不知道她已經搬離。

收到一捲捲錄音帶的小雲，傾聽著那些聲音，也包括了小湯對前女友的告白：「以前，我們曾經在這裡許下承諾，有機會一定要一起環島，去台灣的很多地方，收集不一樣的

聲音，你還把錄音帶命名為『福爾摩沙之音』。」

這段話意味深長，相愛的兩個人約定要一起環島，要共同尋找台灣之美，而且錄音帶名稱是「福爾摩沙」，台灣的另一稱呼，葡萄牙語為美麗之島，從這裡可以窺見台灣人有了新的心態。

金黃色的稻穗隨風搖曳著，孩童們的笑聲、電車經過的聲音、卡拉OK的歌聲、樹上松鼠的吱吱聲、原住民的歌聲、成功漁港拍賣漁獲的吆喝聲等等，集結了各種聲音。這部電影的結尾，是小湯和小雲偶然地在台東海岸相遇。

這部電影的關鍵詞是「旅行」和「距離」，為了思考人生的意義，所以旅行；也是透過旅行，才能夠遇見過去和自己不一樣人生的人，拉近了人和人之間的距離，《最遙遠的距離》想要傳遞的，是這樣的訊息吧。尤其是選擇了台灣較不為人熟悉的地方作為旅行的目的地，這樣的發想其實很新穎。

過去的台灣電影，不管是拍攝逃避現實或是自我尋找之旅，通常以選擇海外取景的居多，像是去香港或日本等等。然而，這部電影的主角們則是在台灣旅行，或許也是反映了受到「本土化」影響的這一代台灣人的內心所感吧！

一直以來，從以《悲情城市》為代表的電影裡所看到的台灣，是充滿了壓抑和矛盾的土地，對於外國人來說，似乎也期待這樣的題材。但是，除此之外，台灣這片土地原本就蘊含著豐富多彩的生命力、大自然的風景、充滿人情味的住民、讓人讚不絕口的美食等，能夠將台灣的魅力以正面樂觀的角度拍攝出來，我認為是這部電影的最大功績。

🎬 華天灝《不老騎士》

前面介紹的《練習曲》還在上映的期間，在台灣同時有另一項環島計畫正在進行著。《練習曲》是描寫一位年輕人的旅行，《不老騎士》則是一群平均年齡八十一歲的老人們騎著摩托車環島一周的故事。

二○○八年，華天灝導演將一群老人花了十三天完成的環島旅行拍成電影，隔年的二○○九年上映，創下了當時台灣紀錄片票房的新紀錄，DVD的銷售量也遙遙領先其他電影，「不老騎士」甚至成了台灣社會的流行語。

和日本一樣，台灣也邁入了高齡化的社會，老化速度和其他國家相比是相當驚人的，兩千三百萬的總人口裡，就有三百萬人左右是老年人口，要如何讓老年人在生活中發現生存意義和生活價值，成為當今社會的重要課題。

有一群幫助高齡者的年輕人組成了ＮＰＯ（非營利組織）「弘道老人福利基金會」，他們規劃了這一場「不老騎士」的活動，募集參加者，經過篩選之後挑出了十七位。他們的平均年齡是八十一歲，其中兩人有癌症病歷，七人罹患心臟疾病，五人有高血壓，四人裝有助聽器，大家都是為了要一圓各自的夢想，努力說服了反對的家人，堅持參加這項活動。

電影《不老騎士》就是一路上跟拍這群老人長達十三天的環島之旅，導演華天灝很年輕，才三十

出頭而已，原本是從事音樂活動，但是本身很嚮往拍電影，於是在陳懷恩導演拍攝《練習曲》期間負責協助現場照明的工作。以這樣的經驗來做延伸，這部電影可以說是在《練習曲》的延長線上拍攝而成的。

在電影裡讓人印象深刻的是這群老人的樂觀態度，還有透過了他們的視角看見不一樣的台灣，充滿了多樣性。

這十七位參加者來自不同的背景，職業和宗教信仰也大不相同，甚至包括了省籍不同的外省人和本省人。在台灣，外省人和本省人之間的對立被稱為「省籍情結」，也是台灣社會相當棘手的問題。所謂「外省人」裡頭有來自中國大陸各省的人，因此，除了標準的「國語」（北京話）之外，他們也分別深受各地方言腔調的影響；另一方面，本省人裡面從福建移民來台的福佬族群，主要是以台語作為溝通語言。

回溯歷史的話，本省人在日治時代是以台語為母語，在學校接受日本語教育，是日語和台語的雙語並用（bilingual）。但是，戰後撤退來台的外省人，雖然是少數族群，但是統一規定以「國語」作為公用語言，因此他們和只會說台語和日語的本省人之間，甚至缺乏可以溝通的語言。

從戰後開始實施國語教育到現在，已超過半個世紀以上了，戰後出生的世代也成了主流。隨著時代的變化，現在不管是外省人或本省人，都能使用國語，因此省籍不同所造成的溝通困難也逐漸淡化了。但是，在這部作品裡的老人們都是戰前出生的，也就是依然背負著省籍矛盾和語言問題的世代。

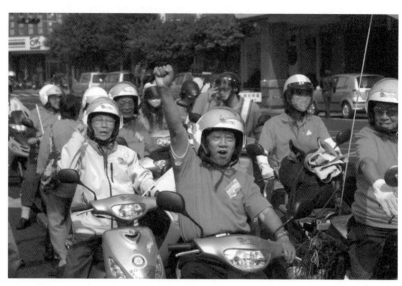

《不老騎士》裡，充滿活力挑戰騎著摩托車環島一周的老人們。
© 弘道老人福利基金會

他們平時在生活圈或職業圈上並沒有什麼交集，被無形的牆所阻隔，即使在買東西或是工作上有接觸，但是像這樣子共同旅行或用餐等，悠閒地一起度過長時間的經驗少之又少，更何況這一次是為期十三天的團體生活。

鏡頭裡登場的每個人，他們的語言互相交雜著台語和國語，分不清楚哪一種才是主要語言，或哪一種是輔助語言。我想，在這個部分，不老騎士活動的主辦人和導演，應該有經過非常謹慎的處理。

導演華天灝受訪時表示：「電影裡登場的每一位人物，他們自己所經歷過的生命片段，也反映了當時他們身上背負的大時代。」。

劉樹發，這位爺爺經歷過日治時代，曾經擔任神風特攻隊的教官，他想起當年在日本訓練場把年輕飛行員一一送出去時，眼眶充滿了

淚水。有一幕是他和另一位參加者一起合唱日本歌曲，他們是本省人。外省爺爺譚德玉，則是跟隨國民黨撤退來台的軍人，曾經在中國參加過抗日戰爭，也加入了這個環島隊伍。

在電影裡，劉樹發和譚德玉兩位爺爺講起了過去的經驗，譚爺爺說：「如果是六十年前遇見了這個人，我必須殺了對方，也說不定我們兩個人曾在戰場上相遇過。」他搭著劉爺爺的肩膀：「這六十年，國家的命運改變了，從過去戰場的敵人，變成了人生旅途的戰友，同樣以台灣人的身分環島，我們也能夠一笑泯恩仇了。」

這段話道盡了這個世代的台灣人經歷過的坎坷命運，我想這恐怕是連日本人也難以想像的。日本人也背負著痛苦的戰爭記憶，但是那始終是作為「日本人應該肩負起的責任」之一，難辭其咎。然而，本省人從最初的清朝人，變成了日本人，戰後又變成中國人，現在則是本土意識覺醒的台灣人。而外省人曾經是中國大陸的中國人，撤退來台變成台灣的中國人，現在也落地生根成為了台灣人。

究竟自己是「什麼人」？他們的身分認同不斷地在轉變，要如何將雙方敵對過的戰爭記憶融合到社會裡，是個相當艱難的課題，若要說現在的台灣完全沒有本省和外省的矛盾，也是自欺欺人。

即使如此，透過這樣的環島行動，途中遇到的每個人都同樣地在生活在這片土地上，彼此之間產生了和解的契機，相當難能可貴。從現實面來看，他們是透過了實際的行動，認識了真正的台灣。

透過環島認識台灣的意義，在《不老騎士》這部電影裡發揮得淋漓盡致。

INTERVIEW 5

陳懷恩　導演

《練習曲》

（二〇一一年採訪）

PROFILE

　　一九五九年出生，曾經協助侯孝賢導演拍攝《悲情城市》，《練習曲》是他第一部擔任導演的作品。

對你而言「現在不做，一輩子都不會做了」的事情是什麼？

我希望看了電影的人可以去好好地思考這個問題。

□野島：導演您以騎單車環島一周為電影題材，我認為這是不同於過去的構思，為什麼會有這樣突發奇想的點子呢？

■陳：台灣社會原本就存在著多元文化，一進入網路時代，很快就遍地開花。每個地方的人都很在乎，想要把它表現出來。騎單車環島一周，就像在輸送帶上面，以動態的方式呈現每個地方的生活和魅力，以及每個人物的特質，於是我開始著手拍攝這部電影。一方面是因為到目前為止不曾出現同樣類型的電影，所以我認為一定會吸引大家的注意和喜歡。

□野島：整部電影進行的節奏是非常緩慢的，觀眾不會覺得無聊嗎？

■陳：一開始，沒有人看好這部電影，因為電影裡面沒有出現十惡不赦的壞人，也不是動作片，沒有殺人，沒有戀愛，沒有腥羶的畫面，基本上是專注在人性的正面描寫。現在的台灣社會，不管是政治對立或者新聞事件，電視媒體的報導上都充斥著負面的資訊。所以，我就想拍一部完全都是正面的片子，想要讓大家知道，其實這世界還有一些好事值得關注。希望讓更多的人覺得，其實這樣的電影也滿有趣的。

分享《練習曲》拍攝心得的陳懷恩導演。（野島剛拍攝）

□野島：電影裡頭有一句經典的台詞，就是「有些事現在不做，一輩子都不會做了」。聽說這句話讓捷安特的劉金標董事長深受感動，決定自己挑戰騎單車環島，導演您是否有想過這句話會造成如此大的迴響？

■陳：如果我有這樣的預知能力，現在就是鼎鼎大名的電影導演了。劉董事長的事，真的是非常偶然。當時，我們為了拍片所以希望他們公司出借自行車，也能夠多少贊助一些資金，雖然只有短暫碰面，他很快就同意了。片子拍完之後，我們就借了捷安特總公司附近的小戲院，租了一個時段舉辦放映會，邀請劉董事長以及其他捷安特的員工來看。劉董事長看完電影之後，主動要求要致詞，發現他看完電影時很振奮，當時他就說：「我終於知道環島要準備什麼了。」原本就打算騎單車環島的樣子，但還在猶豫，這部電影讓他下定了決心。

□野島：這部電影聽說是靠口碑宣傳的。

■陳：因為借來的資金都拿去拍片了，所以也沒有錢做行銷，可是我們有拿新聞局的電影輔導金，規定要在簽約後一年內結案，按照時間推算，這部電影的最後期限是要在二〇〇七年六月以前，最少要在正式的電影院放映一個禮拜，不然就必須歸還補助金。但是，在台北很難敲定電影院的上映時段，於是我們一開始是打算讓電影去環島算了，電影裡出現過的地方，我們就在那裡放映，默默地放一圈。結果，看過的人反應都還不錯，慢慢地大家就口耳相傳，即使沒有花錢做廣告，一下子就引起話題，在網路上的評價相當高。台灣的華納公司總經理看到片子，他很喜歡。那個時候，剛好從五月開始，《蜘蛛人3》就要上映，其他電影都避開了這檔強片，所以電影院多了那個檔期，可以讓我們上映。趁著這次千載難逢的機會，希望能夠打開《練習曲》的知名度，因此決定全國同步上映。捷安特的劉會長在五月七日去環島，引起了不少話題，而我的電影又很巧地在四月二十七日上片，在時間點上接得剛剛好。

□野島：主角在現實生活中也是聽障人士。為什麼會想到要起用他來拍攝呢？

■陳：因為我要拍一個不同於台灣人當下的流行或價值觀，不是暴力，也沒有犯罪，就一部安靜的電影。如果是由一個戲劇性太強的人擔綱演出，就會變成那樣的片子，就會失敗。所以，我就想找一個人，不是由他自己去說，而是聽台灣各地的人說故事。

□野島：在旅途中，不主動去說，而是單純傾聽對方的角色，是嗎？

■陳：是的。透過旅行去觀察人、去聽故事，只要這樣就好。也不需要開玩笑或者說客套話，那都是

多餘的。台灣人有個缺點就是都很吵，只會說，不太認真聽別人講話。但是，聽障的人都很專心地要聽懂你說的話。主角明相騎單車環島一周，聽很多人說話，不管是什麼樣的內容，他都很努力聽。聽不懂的時候，他也會擔心該怎麼辦，他很珍惜這些「聽」的機會。

這世界上，有人講話很幽默，有人則是暢所欲言，每個人說話的內容，未必都是重要的事。在日常生活中，若是講的內容空泛無味，大家也會一哄而散。但是，明相不一樣，我刻意用這種角色來把這個故事說給他聽。

在電影裡面，明相說的一句話：「有些事現在不做，一輩子都不會做了。」引起了許多人的共鳴。即使不是很難的事，但是一旦和目前的生活不一樣的時候，人就容易一拖再拖，像「環島」就是很典型的例子，台灣就在我們身邊，想做隨時都可以做得到，但是卻不付諸行動。人生裡面，有太多類似這樣的事情了。不管是環境問題、政治問題、個人問題，甚至是國家問題，如果有一件事是真心想要完成的，現在不做，將來就一定不會實現。每個人其實都有很多他想要完成的事情，卻往往被擱置在一旁，埋沒在日常生活當中，逐漸淡忘。為了避免這樣的遺憾，對你而言「現在不做，一輩子都不會做了」的事情是什麼？我希望看了電影的人可以去好好地思考這個問題。

□野島：看完了這部電影，我感覺好像跟他在一起環島，一起感受台灣人在地的故事。

■陳：也許很多觀眾也得到同樣的感覺，因為明相不是一個明星，也不是一個帥哥，就是普通人而已。

□野島：這部電影帶動了環島的熱潮。導演您是否實際感受到自己的作品改變了台灣社會和很多人的行動方式，是不是有一種成就感呢？

■陳：當然有，台灣社會需要重新審視自己的環境，重視鄉土文化和關懷人文。電影上映之後已經過了三年左右，在台灣騎單車環島的人數成長速度相當驚人，捷安特和美利達（MERIDA）的單車銷售業績也是扶搖直上，這也是使單車文化紮根於台灣這塊土地上的契機，不管是從健康面或是文化面來說，都是好事。即使說不是每天騎，但是在週末想要放鬆心情，或是當作運動鍛鍊身體，也很適合。一台單車的價格也不會很高，把它當作是寵物或家人般地愛惜，我覺得有單車的生活對人類精神層面的影響是很正面的，人會變得開朗。

第六章　認識台灣文化

SCENE 6

CINEMA

《總舖師》
《艋舺》
《父後七日》

台灣文化是多元的，複合的，層層積累的。

提到「日本文化」時，基本上是涵蓋了日本整體，而且在日本人之間形成了一定的共識。但是，若提到「台灣文化」時，就必須相當謹慎，因為根據族群的不同，「台灣文化」所代表的意涵也會因人而異。

本省人裡面，可以分為福佬和客家，他們的台灣文化也不同。二次世界大戰後，從中國撤退來台的外省人所認知的台灣文化，可能傾向於「中國文化框架內的地方文化」。然而，本省人可不這麼認為，甚至主張「台灣是台灣，不是中國文化的一部分」的強硬派也不少。

就我個人的認知，台灣文化原先受到中國文化很大的影響，之後獨自發展，若廣義地說，台灣文化應該是中國文化的一部分。可是就國家主權來說，台灣是否為中國的一部分則是另當別論了。而且這攸關於台灣人民是如何思考的？做什麼樣的選擇？以及中國政府是否接受台灣人民的決定？這是很政治性的問題，在本質上和台灣文化的定義是兩碼子事。但是，文化和身分認同的形成有很大的關係，的確容易和政治混為一談，我嘗試在這裡以旁觀者的觀點來探討台灣文化，即使如此，也不得不背負「被政治化」的風險。相對的，近幾年台灣陸續推出的許多電影，都提供不同的角度可以去思考這些台灣文化的複雜性，當然這也是國片熱潮的特徵之一。

❀ 陳玉勳《總舖師》

在台灣，所謂的「本土電影」領域正逐漸成形，這並非以前就存在的，而是在這十年左右，剛好搭上國片熱潮的順風車，本土意識濃厚的電影題材屢屢受到觀眾青睞。

在此之前的台灣電影，多是以藝術性和社會寫實性的路線為主，也帶領台灣電影走向國際，換言之，受到「台灣新浪潮電影」的影響甚深，代表人物有侯孝賢、楊德昌、李安、蔡明亮等多名導演，他們在一九八〇年代到一九九〇年代相繼推出的電影作品也贏得了國際上的評價，作品風格基本上是議題性強、重視寫實，以及善於使用長鏡頭，敘事節奏既緩慢又安靜，題材有點沉重。總之，就是完全跟娛樂電影搭不上邊。

台灣經歷了長達四十年的戒嚴時期，要如何將社會的真正面貌傳遞給國際媒體，電影就扮演相當重要的角色，但是這樣的電影卻無法吸引大量觀眾來捧場。因此，全盛期的香港電影和好萊塢電影就完全稱霸了整個娛樂電影市場。如此一來，能夠吸引年輕人的國產商業娛樂片，幾乎在電影市場裡銷聲匿跡了。

但是，再這樣下去也不是辦法。大約從二〇〇五年開始，國片市場出現了轉機，大批的年輕電影導演嶄露頭角，投身製作娛樂電影。剛好在二〇〇八年的《海角七號》上映之後，長久以來累積的能量被引爆，就像是水壩潰堤般一口氣宣洩出來，此後的每一年都出現了票房賣座的熱門國片。

其中，以台灣的歷史、文化為題材的電影有《陣頭》（二〇一一）、《大尾鱸鰻》（二〇一二）和《大稻埕》（二〇一四）等多部作品，它們也被稱為本土電影。二〇一三年上映的《總舖師》造成了全台轟動，也是屬於同一系譜中的作品。二〇一四年秋天，這部電影在日本上映了。

《總舖師》不只是單純的娛樂電影，還有更深層的文化意義，就是介紹台灣獨特的飲食文化，除了透過「飲食」窺見人與人之間的關係之外，這部片談到了如何把「飲食」發揮到極致的境界，也是值得注意之處。

關於飲食，台灣這塊土地擁有非常獨特的風格。對日本人來說，台灣的飲食是比較容易融入的話題，當我被朋友問到台灣是什麼地方時，都能不假思索地回答：「台灣是饕客的天堂。」尤其是大家去過台灣一趟之後，也幾乎都能感同身受。

要描述台灣的話，像「對日本很友善」或是「氣候濕熱」等等，可以有很多種說法，但是這種話一說出口就可能被台灣人澆冷水，例如實際上可能只是剛好遇到親日的人，或是其實台北的冬天也是冷颼颼。但是，唯獨就是「食物美味」這一點，可是連台灣人自己都一致公認的。

為什麼台灣的食物好吃？我從以前就常常思考這個問題，我得出的結論是因為台灣有多元的飲食文化。因為台灣在過去接納了各式各樣的飲食文化，經過了時代淬煉，彼此相互刺激，相互學習，融會貫通之後才能夠得出如此的美味。

從十六世紀左右開始，來自福建地區的福佬客為了討生活相繼渡海來台，他們的料理被稱為「閩

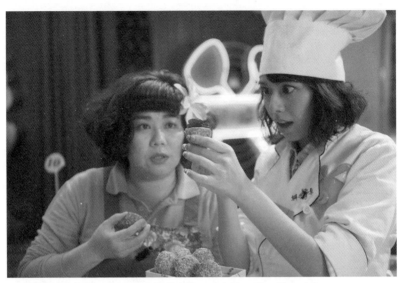

電影《總舖師》裡，參加總舖師對決賽的母女檔，展現料理功夫。
© 影一製作所

菜」，也就是福建料理。閩菜以湯品料理居多，重視酸味和甜味，經常使用像是蝦油、紅糟、沙茶等調味料。以閩菜為基礎，融入了台灣當地的風土和食材發展出的台灣料理，則稱為「台菜」。在台北市內，以台灣料理出名的有「欣葉」、「青葉」等老字號的名店，還有「梅子」、「明福」、「儂來」等餐廳，我認為都可以品嚐到正宗的台灣料理。

　　電影《總舖師》的故事是女主角的父親曾經是鼎鼎大名的總舖師，過世幾年之後，女兒為了要重振名聲，賭上了店的招牌，和四處旅行的料理醫生以及母親同心協力，努力學習料理去參賽。

　　這部電影主要是以台灣獨特的飲食文化「辦桌」為主題，所以和日本製作的那種單純讓大家見識廚藝的料理王大賽電視節目可大不

相同。

如果有機會去到台灣旅行的話，周末假日若是往郊外跑，看到在空地或道路旁搭建了一排棚子，裡面的民眾圍成一桌桌在用餐，這就是所謂的「辦桌」，換個說法就是台灣風格的宴會。辦桌，就像是戶外出現了臨時大餐廳，有總舖師坐鎮指揮，一次就提供給幾百位賓客的美味佳餚。

在這部電影裡活躍的總舖師，一道道端出的料理都是我不曾看過的，但是聽說每一道菜實際上都曾經在台灣出現過。拍攝地點分別在台北和台南，而台南是目前依舊盛行辦桌文化的地方。

電影裡頭描寫的總舖師對決是真實存在的嗎？當我在東京遇到陳玉勳導演本人時，他說為了拍攝這部電影，實際訪談了好幾位總舖師，還起用了能讓料理看起來美味可口的料理專家來擔任副導，他也提到：「台灣有很多各式各樣的料理，我希望透過這部電影讓觀眾都能體驗到，也能夠知道台灣人對料理的熱情。雖然台北的年輕人比較冷漠了些」，但是在鄉下地方或者南部的人際關係依然很緊密。透過料理可以認識一個人，而人也會受到料理的影響，這就是電影的精髓所在。」

當我在日本的電影院看完《總舖師》之後，有一股衝動想要立刻搭飛機前往台灣，來一趟美食之旅，吃遍各式各樣的台灣料理。這是一部刺激人的味覺，也能增長知識的電影。

🎞 鈕承澤 《艋舺》

《艋舺》是描寫年輕人之間的友情和幻滅的電影。故事背景設定在台北的艋舺，這裡曾經是具有

代表性的繁華市街，範圍從西門町一帶到龍山寺，「艋舺」的台語發音是源自於以前原住民對這裡的稱呼，而直接用中文「艋舺」兩字來表示。

一群青少年原本就在學校裡組成不良幫派，每天混在一起為非作歹，感情也日益加深，但是出社會之後捲入了大人之間的黑道鬥爭，甚至友情出現裂痕。

五位不良少年一齊聚集在廟裡，手裡拿著香結拜為兄弟，齊聲高喊著：「雖然不能同年同月同日生，但願同年同月同日死。」充分展現了年輕人的衝勁和單純，非常帥氣。這一幕象徵著年輕人的友情，也是黑道分子看得比生命還重要的義氣。

導演是被暱稱為「豆導」的鈕承澤，主角是因為這部電影拿到金馬獎影帝的阮經天，他飾演幫中負責輔佐首領的「和尚」；另一位主角是因電視劇《痞子英雄》而爆紅的趙又廷，演出新幫派成員「蚊子」。雖然兩位的演技都很傑出，但是戲裡演技最爐火純青的，莫過於飾演黑道老大 Geta 的馬如龍，他在《海角七號》也有精湛的演出，憤怒中帶有溫情，溫情中卻有算計，充分展現了傳統黑道老大的性格。

從這部電影可以看到台灣特有的黑道文化生態。

台灣的黑道大致上可以分為外省掛和本省掛。外省掛是一九四九年以後來台的外省人所成立的組織，比較知名的有竹聯幫、四海幫、北聯幫等派系，若是論組織規模和財力等，是竹聯幫勝出，它的勢力在亞洲也曾經叱吒一時，在日本也相當有名。一般認為，這些外省掛的源流是來自於中國大陸的

青幫或洪門等組織，其實也有很多例外。

只是因為蔣介石曾經加入青幫一事曝光後，大家才知道國民黨的一些幹部和這樣的黑道組織有往來。據說，國民黨在檯面下也利用這些外省掛的組織來進行肅清和暗殺，或是洗錢等為人詬病的醜聞。

比較為人所知的，是發生在一九八〇年代的江南事件。定居美國的作家江南寫書披露了關於當時的總統蔣經國的祕辛，情治單位的幹部於是委託竹聯幫的幹部殺人滅口，事後各項跡證均指向台灣當局涉入此案，因此造成美國的強烈反彈，蔣經國不得不向美國承諾，將鬆綁威權統治、解除黨禁和報禁等，開啟了民主化之路。

我曾經和涉及江南事件的竹聯幫三位成員之一的吳敦見過面，那時候江南事件的主嫌──竹聯幫幫主陳啟禮──病歿，舉行了隆重的喪禮，場面非常浩大，台灣社會也因此再度關注這起事件。

吳敦服完刑之後開了演藝經紀公司，辦公室牆壁上貼著好幾張徐若瑄的海報，她到日本發展成功之前，發掘她進入演藝圈的就是吳敦。常聽人說，台灣的演藝圈和黑道的關係匪淺，從這裡可略知一二。

話題回到《艋舺》這部電影，裡面出現了外省人「灰狼」這號黑道人物，就是由導演鈕承澤本人來擔綱演出，因為現實中他也是外省人的關係，演起來特別自然。這部作品大多數的角色是本省掛的黑道份子，原本大家維持各自的地盤相安無事，但是「灰狼」用謀略去離間原本團結一致的本省掛，導致分崩離析，黑道組織下的五位年輕人也因此捲入了悲劇。

《艋舺》劇照，廟口角頭 Geta 老大率領著手下。©紅豆製作股份有限公司。

在戰後的台灣社會裡，「本省人 vs 外省人」的角力關係隨處可見，《艋舺》描寫的黑道故事只是一個縮影而已。外省掛有權有勢、有組織、有雄厚財力和收入管道等，在各方面均占上風，本省掛究竟要選擇對抗還是迎合？陷入兩難的局面

本省掛的黑道老大，傳統上稱為「角頭」。「角」在語意上是指一小塊區域，也就是地盤之意。當然，地盤的範圍是有限的，所以才稱為「角」。角頭大概都是以道教的寺廟為據點，支配寺廟附近繁華熱鬧的區域，主要的收入來源是收取保護費，當地店家若遇上麻煩的話，就出面幫忙解決。然而，「灰狼」一手經營的毒品買賣利益相當可觀，這和保護費的性質完全不同，屬於生意型的。

這樣的矛盾在電影裡頭相互碰撞。協助

外省掛的後壁厝角頭文謙，和拒絕合作的廟口角頭Geta是死對頭，和尚變節投靠了文謙，甚至殺掉自己的老大Geta，於是，以Geta兒子為首的太子幫五位成員，原本堅定的友情逐漸走向決裂。蚊子最早察覺到和尚有二心，後來導致相互殘殺的局面。最後三十分鐘的激烈打鬥畫面，讓觀眾看得血脈沸騰，這是一部完成度相當高的作品，透過黑道文化，也可以窺見台灣社會的斷面。

🎬 王育麟、劉梓潔《父後七日》

死亡，應該是每個人都曾經思考過的事。尤其是聽聞親人或好友過世時，不禁會去想像，若是換成自己的話會是怎麼樣子的？近年，不管在日本或台灣，有些人在過世之前會要求喪禮簡單就好，只讓至親好友等少數人參加，這樣的例子正逐漸增加。但是，長久以來，人類花費了相當大的精力在「送死者一程」上，這究竟是因為單純地遵循慣例舉辦儀式，抑或是面子問題等等，很難說得出確切的原因。

《父後七日》這部作品就是用幽默輕鬆的方式，讓人思考喪禮的意義。

故事背景設定在台灣中部的彰化，面對父親突然辭世，哥哥大志和妹妹阿梅，以及表弟等人都回到了故鄉，久違的眾人相聚一處準備喪禮，根據道士的指示，決定七日後出殯。在這段期間裡，他們都回想起父親生前的過往，也再度確認親情的羈絆，喪禮結束後又回到各自的生活。雖然這七日內發生的事平淡無奇，但是在記憶和情感相互交織之下，形成了相當有張力的電影內容。

《父後七日》裡，騎著摩托車載著父親遺照回家的阿梅。

阿梅憶及十八歲的生日時，父親騎著摩托車載她回家，父親想起這天是她生日之後，特地去排隊買粽子回來給她吃，當作她的生日禮物。阿梅一邊抱怨著：「哪有人買粽子當禮物！」表情卻透露出一絲喜悅。接著，阿梅讓父親坐在後座，有生以來第一次嘗試騎摩托車，坐在後座的父親則唱起生日快樂歌。這段回憶，是阿梅載著喪禮用的遺照回家時，途中偶然經過相同的地方，突然想起來的片段，這樣的穿插形成了強烈對比。

另外有一幕是把要燒給父親的冥紙裝入袋子裡搬到河邊，因為袋子太重了，大家搬得氣喘吁吁，那時候的對話也相當有趣。阿梅說：「台語裡面，很累的時候不是會講『哭爸』嗎？現在我終於了解意思了，阿爸的喪禮真的很累，累到想『哭爸』了。」

阿梅這麼一說，哥哥和表弟兩人捧腹大笑，觀眾也可以從這樣的劇情了解到「家人關係透過喪禮而

逐漸修復」。

台灣喪禮習俗中的「孝女白琴」也在電影中登場。為了讓喪禮熱鬧風光一些，號啕大哭的場面絕不可少。當我在台灣的鄉下旅行時，有時候會遇到用花圈布置得很華麗誇張的電子花車，除了吹嗩吶和打鼓，還有電影裡也出現過的吹小號和彈電子琴等樂器的康樂隊，甚至我曾親眼看過請比基尼辣妹來跳鋼管舞。日本的喪禮通常要求必須「靜肅」，但是在台灣似乎完全不通用。

這是一部顛覆了日本常識，同時也可以認識台灣喪禮的電影。

遺體在出殯之前是放在家裡的。這段期間就是準備鮮花和食物祭拜，還要不間斷地燒香。透過這部電影，我第一次知道原來可以在自家搭建靈堂，而且在靈堂旁，家屬要不停地燒紙錢。我先前就去過台灣的寺廟，經常可以看到廟旁的金爐裡焚燒著紙錢，一大疊只賣十元，但是在自家的話，則是在鐵盆之類的容器內焚燒。出殯的時候，也會將用紙摺成的房子或車子一起燒給死者，讓死者在另一個世界的生活也能夠不虞匱乏，近年甚至還出現了紙製的電腦和行動電話等現代科技產品。

以台灣人的宗教觀來說，在人類的世界和神明的世界之外，還有一個鬼魂居住的「陰間」。據說如果不讓死者穿金戴銀風光地離開的話，會化成鬼帶給家人災厄。在日本，對於人死後的世界並沒有具體概念，但是在台灣認為是現世的延伸，這一點很有趣。

為什麼活著的人一定要做這些繁瑣的事來送死者一程呢？我自己參加喪禮聽到和尚在唸經時，常常有這樣的疑問。即使是唸經，死者應該聽不到吧，這樣子唸經不就沒有意義嗎？但是，人在世時，

好像還是希望自己在死後能夠受到大家追思哀悼。這樣一想，會舉辦盛大隆重的喪禮應該是出於活人的意志。人死之後什麼都不能做，只能在死前希望家人好好送自己一程，對遺屬來說可能有點半強迫的感覺吧。

電影的最後一幕也讓人印象深刻。

就在父親喪禮之後，阿梅要去香港工作，在機場看到了免稅店的菸酒，突然想起父親抽菸的模樣，等待搭機的一個半小時裡，她在機場的角落啜泣，電影就這樣落幕了。

失去家人的悲傷，往往不經意地湧上心頭，不受控制。失去的當下沒有太多的情緒，卻在事後斷斷續續地，或是在以為已經遺忘的時候，突然襲來。

中學時期，我的祖母去世了，她對我很好，可是生前已罹患了老人痴呆症，曾經在馬路上走失，照護她相當辛苦。老實說，對祖母的過世我反倒鬆了一口氣。但是，在祖母過世一陣子之後，某一天在玩具箱裡看到了祖母買給我的小蜜蜂遊戲機，那是祖母瞞著我爸媽偷偷買給我的，她從錢包裡拿出仔細摺好的一萬日圓大鈔的那一幕，突然在腦海中浮現。感覺忍了好久的情緒似乎潰堤了，我不斷地掉眼淚，因為怕被母親看到，所以跑到附近的公園哭個夠。當我看到電影裡的最後一幕，便想起了在公園哭得很傷心的自己。

INTERVIEW 6

陳玉勳　導演

《總舖師》
《熱帶魚》
《愛情來了》

（二〇一三年採訪）

PROFILE

　　一九六二年出生，大學畢業後，選擇了電影製作的工作。拍攝作品有一九九五年的《熱帶魚》和一九九七年的《愛情來了》，兩部都獲得了高度評價，被認為是具有發展潛力的年輕導演。然而，正逢台灣電影市場的低迷，於是轉為廣告和電視拍攝的工作。《總舖師》是他睽違十六年之後重返電影界的大作。

我覺得每一種電影都應該存在，

若是沒有透過商業電影去開拓整個電影市場，

藝術電影也就難以生存。

□野島：從一九九七年的《愛情來了》之後，您這十六年來沒有拍攝電影，為什麼會決定重新拿起執導筒呢？

■陳：是被刺激到了，十六年前台灣的電影市場陷入慘況，已經不知道要拍什麼觀眾才會想要看，無奈之下，我就跑去拍廣告，一晃眼就過了十六年。

□野島：原來如此，台灣電影先前確實經歷了好長一段「冰河期」。

■陳：一直到四十幾歲，我才下了重大決心。若是年紀再大一些，可能就不會再拍電影了，萬一哪一天死掉了，也會覺得遺憾。於是，想說趁著身體還可以的時候，就盡量去做。原本我想要拍搖滾樂團，因為我一直很喜歡搖滾樂，年輕的時候也自己組過樂團，我就想寫一個吉他手，厭倦了在台北的生活，於是到海邊的漁村，然後就跟當地的媽媽婆婆組了一個樂團這樣子。

□野島：這好像在哪裡有聽過⋯⋯

■陳：對啊，就是魏德聖的《海角七號》，他上片時，我就很驚訝，覺得原來我想拍的東西別人也想

電影《總舖師》海報和陳玉勳導演。（野島剛拍攝）

得到，所以，我體認到如果要拍就就要加緊腳步。

最初，我寫了一部武俠片，那個劇本我很喜歡，可是要去中國大陸拍，資金需求也比較大，還有演員的問題，花了很多時間準備，結果這部電影沒有拍成，心裡很不甘心。接著，我開始構思以台灣文化為題材的電影。

剛好這幾年台灣電影市場不錯，觀眾對一些關於台灣文化和傳統的電影有興趣，我就想到了小時候常去吃的「辦桌」，一部以總舖師為主題的電影。

「辦桌」的文化在台灣已經逐漸沒落，還有一些古早味料理也漸漸消失了，有種失落感。通常我寫劇本是很慢的，但是這次很快就完成了，並進入拍攝階段。

□野島：導演的這番話，讓我想到了五月天的歌曲〈有些事現在不做一輩子都不會做了〉。

■陳：對啊，還有那首歌的ＭＶ就是我幫他們拍的。

□野島：真的好巧。對了，雖然導演不是台南人，但是電影的場景大多是在台南拍攝的是吧？

■陳：取景部分是一半在台南，一半在台北。以前台北也有辦桌，但是隨著都市化就愈來愈少了。因為辦桌需要的空地不好找，大家都去餐廳吃飯，辦桌的需求就大幅減少了。我小的時候，阿嬤常會帶我去吃辦桌，我每次都很期待出現一道菜，就是皮蛋。

□野島：那時候的家庭料理很少會出現皮蛋，算是有點奢侈。

■陳：這部電影出現了很多總舖師對決的畫面，實際上真的有這樣的比賽嗎？

□野島：有的。實際上，電影裡的部分內容是我進行取材時，有一些總舖師告訴我的。

真的有一決勝負的料理王比賽。例如有主辦者預定要請四十桌，就會叫兩個師傅來，各自負責二十桌，那麼客人就會比較菜色，來判定哪一個師傅比較厲害。下次宴客時，可能就請那一位評價較高的師傅一次負責四十桌。但是，有競爭，也會合作。

□野島：導演還專程去採訪那些總舖師嗎？

■陳：對啊，我去問了好幾位總舖師，其中也有很知名的。另外，我也去拜訪了一些對古早台灣料理有研究的人士。

□野島：電影裡面的料理，幾乎都是現在台灣餐廳吃不到的東西啊。

■陳：其實這些古早味的料理，做法比較繁瑣，本來就很難吃到了。後來的總舖師為了節省時間和成本，把

做法簡化了。但是，因為這部電影大受歡迎，現在有很多餐廳開始推出了電影裡介紹的那幾道菜。

□野島：一開始導演有講到以前的台灣電影市場不景氣，但是現在觀眾都很支持。您覺得主要是台灣有什麼變化帶動了國片復甦呢？

■陳：近幾年，台灣觀眾轉向，變得喜歡看自己本土的電影，除了好萊塢電影之外，開始關心本土的議題，重視跟自己有關的話題，以及周遭的生活環境。這和台灣社會的本土意識抬頭有關，大家對自己的文化產生了共鳴。

□野島：電影裡有很多搞笑的場面，導演您本身也是喜歡搞笑的人嗎？

■陳：我年輕的時候比較愛搞笑，二十幾歲就進入這一行，一直在拍喜劇。《熱帶魚》和《愛情來了》都是喜劇，廣告也都拍一些活潑的。後來不管想到什麼題材，都會變成喜劇。

□野島：但是，導演您會介意被人稱為「喜劇導演」嗎？

■陳：會，因為我也可以拍其他題材的電影，而不是被限定在只能拍喜劇。

□野島：下一部電影是脫離喜劇的嗎？

■陳：目前有幾個方案在選擇，沒有確定。

□野島：有些導演是一部接著一部拍，像九把刀。那您屬於慢慢思考自己的點子，鐵杵磨成繡花針之後才開拍的嗎？

■陳：對，因為我是自己寫劇本，寫劇本並不簡單。九把刀以前寫過很多小說，已經累積了相當多題

材，而我必須從頭開始架構。老實說寫劇本很痛苦，就像寫作一樣孤獨又辛苦，也沒有人幫得上忙。我喜歡拍，可是我的個性是想到一些點子之後習慣自己動手去發展它，所以劇本都自己寫。下一部電影可能跟台灣文化無關，也許是武俠片，也許是古裝劇，因為我想要嘗試拍完全不同類型的電影看看。

□野島：最近台灣電影市場景氣好轉，也比較容易籌措資金，那是不是有一些人會主動跟你招手，希望一起合作拍電影呢？

■陳：目前確實是投資者比較願意投資電影，不像過去籌措資金那麼困難了。可是最大的問題是自己有沒有想法？要拍出什麼樣的電影？如果不是好的案子和劇本，投資者也不會平白無故地投資。無論如何，基本上大家都開始看國片了，這是一個非常好的現象。當然會有一些人批評說「不應該一直拍商業電影」或是「台灣電影必須回到像以前的新浪潮時代」，但是，我覺得每一種電影都應該存在，若是沒有透過商業電影去開拓整個電影市場，藝術電影也就難以生存。

第七章

此情可待成追憶：
我的青澀年代

SCENE 7

《那些年，我們一起追的女孩》
《女朋友。男朋友》
《九降風》

有些電影導演擅長將不同時空的人事物，在一瞬間傳遞給當下這時代的觀眾並引起共鳴。同時，將自己走過的青澀年代拍成電影，讓更多這個時代的觀眾能夠一窺究竟。在台灣，有很多這種類型的電影。

對於專門研究一個區域的記者或是學者來說，認識「現在」並不是那麼困難，透過電視和報紙，以及和人群對話，就能夠親身去感受當下的生活脈動。

可是，回到「過去」就沒那麼簡單了，若是想要體驗過去的氛圍，只能憑藉豐富的想像力。如果一位作家能夠透過一篇文章或一句話，將自己的核心價值傳遞給讀者，功力可是相當深厚。甚至，有些人能將自己經歷過的時代體驗，附加上某些元素，使過去栩栩如生呈現在眼前，更加能可貴。

例如，一九四七年在台北市某處市場發生的看似不起眼的暴力事件，為何會引起如此大的騷動，甚至擴大成台灣人群起反抗獨裁的國民黨政權，演變成二‧二八事件呢？為何那些看似溫和的台灣人採取的激烈手段，會讓國民黨當局聞之色變，甚至動用軍警來強力鎮壓呢？這部分是無法光從年表大事記就可以理解的歷史傷痕。要如何抽絲剝繭找到通往過去的線索？我認為電影是非常有效的手段之一。

🎞 《那些年，我們一起追的女孩》

騎腳踏車是我的興趣之一，我不會排斥爬坡路段，甚至可以說是喜歡的。因為在爬坡過程中，至

少能夠切實感覺到自己正在「努力」，真正爬到頂端時的滿足感，其實是很短暫的。反而是在下坡路段容易讓人感到空虛，就像現在的日本。不管是人的一生也好，或者是一個國家的發展進程也好，爬坡時看著前方的目標，拚命地踩著踏板往前衝的時候，是體能和心志的最佳狀態。就像是日本在明治維新的前後二十年左右，還有戰後一九六〇年代到一九七〇年代，就是充滿活力幹勁的時期。

台灣的話，則是國民黨長期以來的一黨獨裁終於畫上休止符，正式邁入民主化的時代，相當於一九八〇年代末到一九九九年發生九二一大地震之前這段期間。一九九〇年代，台灣在政治民主化和經濟成長的帶動下生氣勃勃，堪稱是台灣的「光輝十年」。

正值那個時代，我剛好在一九九一年有半年期間住在台北，公車總是擠得滿滿的，冷氣一點也不涼，當時的電視台只有四或五個頻道而已，不像現在有將近一百個頻道，讓人眼花撩亂。飲食上也不像現在滿街都是的異國餐廳，義大利料理或創意和食在當時是很少見的，廣受歡迎的食物就是魯肉飯和牛肉麵了，味道絕對比現在還好吃。不同於當今對政治反感的台灣人，那時候的人深信進步和自由將會帶來更美好的未來，街頭瀰漫的是活力開朗的社會氣氛，這是當下切身體驗到的真實感。

二〇一一年在台灣上映，也是那一年最賣座的台灣電影《那些年，我們一起追的女孩》，正是以一九九〇年代為背景，就像是料理時精心熬煮的湯頭，喚起了我記憶中的醍醐味，能夠明顯地感受到當時一片朝氣蓬勃的景象。

故事的主要舞台是位於台灣中部的彰化。彰化並非大都市，但也不是全然的鄉下地方，相當於日

本的栃木縣或群馬縣吧。故事發生在彰化的某一間普通高中，女主角沈佳宜長得相當可愛，是資優生，脾氣有點倔強，也是一群頭腦簡單四肢發達的男孩子們的心儀對象。其中，個性有點輕率但具有男子氣概的男主角柯騰，也深深地被沈佳宜吸引，努力想贏得她的芳心。

電影的結局是兩個人最後並沒有在一起，但是，「追過了卻沒追到」的青春滋味，是這部作品的最大魅力所在，並且有意識地和好萊塢電影裡的青少年戀愛做出區隔，這是和西洋人往往用「I LOVE YOU」來解決一切問題的方式是不同的，因為年輕所以注定錯過的惆悵，深深挑起觀眾的共鳴，因此獲得了空前成功。

這部作品不只是在台灣，包括了香港、中國、東南亞國家等地，都刷新了過去台灣電影的票房成績，榮登首位。即使同樣是華語電影，但是因為在政治上存在著微妙的問題，經濟水準和價值觀也不同，要在其他使用華語的國家取得好成績是困難的。

以五千萬台幣的製作費來說，這部作品的成果令人刮目相看，而且在很多國家也獲得不少電影獎的肯定。

要談論這部電影，就必須先說明導演九把刀這位奇特人物，因為這個故事就是九把刀的自傳。他以網路作家出道，截至目前為止，他用這個奇怪的筆名發表了超過六十部以上的小說和散文集。他的髮型讓人感覺這人很喜歡日本的動畫和漫畫，像是他在訪日期間也去秋葉原購買的動漫人物的模型。

這是他第一次擔任長篇電影的導演，就非常成功，現在手邊也同時和其他人合作幾部電影。我在

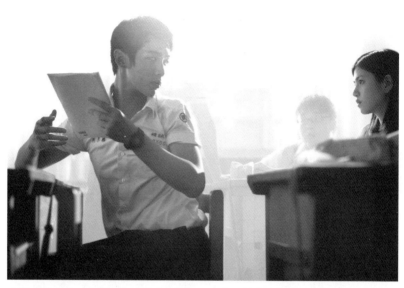

電影《那些年，我們一起追的女孩》裡，在班上佳宜和柯騰互相捉弄的一幕。
© Sony Music Entertainment Taiwan Ltd.

東京見到他的時候，他說：「本行是寫小說，電影是因為現在覺得開心所以去做，但不曉得會做到什麼時候。」但是，他拍攝電影的方式有相當獨特的技巧，可能具有天才的資質吧，好像做什麼都能夠成功。

例如，在高中畢業時，佳宜把臉湊近好朋友的耳朵，低聲說出自己喜歡的人：「如果……」這樣的對話卻被一旁經過的男孩子們的笑聲掩蓋住了，直到電影的最後才以「其實那個時候，我是這麼說的……」的方式去揭曉答案：

「如果柯騰向我告白，說喜歡我的話，我會很開心。」

還有，柯騰和佳宜兩個人去平溪時，在天燈上寫上各自的夢想後讓它飄向天際的那一幕也是。

佳宜在上面寫了「想交往」，這也是接近電影的尾聲才知道的。那時候，佳宜問了幾次說：「欸，你想不想知道我寫了什麼？」但是柯騰卻拒絕：「我不想聽，請讓我繼續喜歡你。」劇情的高潮迭起和安排伏筆的方式，九把刀本人說是受到日本漫畫和動畫的影響，也運用在小說的寫作上。

如果那時候更進一步去傾聽對方的心情，說起來很簡單，但是，若是真的確認彼此心意之後交往了，兩個人卻也可能因為移情別戀或吵架而分開，變得憎恨彼此，若以我的經驗來說，當然後者發生的機率比較高。

電影裡描寫的男女關係也非常貼近一九九〇年代的台灣，當時台灣的年輕女孩子沒有性經驗的比率相當高。不同於現在的台灣人，普遍在大學時期就有性經驗了，追求精神戀愛的「柏拉圖式愛情」（Platonic love）幾乎成為古語了。

這部作品被列入青春電影的範疇內，其中不可或缺的要素就是學校制服了。登場人物穿的制服是以白色為基調的短袖夏裝，沒有多餘的裝飾。九把刀表示：「制服的魅力只有亞洲人才懂，在學校大家都穿著制服，是平等的，因此才凸顯了個性的與眾不同，戀愛也很單純。」坐在柯騰後面的佳宜，總是用原子筆的筆尖戳他的背，甚至連原子筆墨水也沾在制服上。在電影一開場，就可以看到柯騰的房間內，即使在畢業多年以後，還掛著那件象徵兩個人關係的制服。

電影的後半段，有一幕讓人印象深刻。

時間是在九二一大地震發生之後不久，男女主角都已經從高中畢業各奔前程了，柯騰擔心佳宜是

否安然無恙，撥了通電話給她。於是，兩個人在不同的地方看著相同的月亮，一邊聊天。

柯騰：「為什麼不和我交往？」

佳宜：「因為你會一直追著我。」

柯騰：「我也喜歡當年喜歡著妳的我。」

佳宜：「被你喜歡過，很難覺得別人喜歡我。」

柯騰：「也許在另一個平行時空裡，我們是在一起的。」

佳宜：「真羨慕他們呢。謝謝你喜歡我。」

這一段悵然若失的對話，讓多少觀眾的心都糾結了。兩個人的愛情，就只能深深埋在彼此的心中，成為永恆。這是九把刀的風格，也詮釋了一九九〇年代台灣的純真愛情。

九把刀以自己的故事為例子，拍成了一部電影，表達了生命中的美好缺憾。在主題上，雖然仍是圍繞在「因為失去才能得到」、「夢想是在追求的過程中閃閃發亮，並非是實現的瞬間」等等老生常談的論調，但是卻講到每個觀眾的心坎裡去。任誰的心中都藏著一、兩個無法實現的夢，或者是說不出口的想念，所以人生才顯得精彩。

🎞 《女朋友。男朋友》

這部電影的演員陣容網羅了光聽到名字就讓人充滿期待的知名新生代演員，在上映之前就是鎂光燈的注目焦點。

本片在二〇一一年的金馬獎典禮上大放異彩，女主角桂綸鎂榮獲最佳女演員獎，張孝全也獲得了最佳男配角獎，這部作品堪稱是當代台灣電影的代表作之一，水準相當高。首先讓人感到好奇的是時代設定，橫跨了一九八〇年代、一九九〇年代和二〇〇〇年代，觀眾可以透過這部電影去了解這些時代的動態。

開頭是在一九八五年的高雄某所高中，描寫了兩位男生和一位女生的故事。三人之間的微妙友情，因為害怕失去，所以彼此在拉扯中極力守住最後的防線。當時的台灣尚未解除戒嚴，但是，任誰都心知肚明，「反攻大陸」根本是不可能實現的口號。在這個時代，國家高舉的「理想」和國民皆知的「現實」之間的矛盾，表面上勉強維持著假象尚未被拆穿，彼此仍相安無事。

在當時的教育體制下，學校施加於學生身上的權力，也不過是一些不符合時代潮流的規定而已，總之缺乏讓人信服的權威。然而，對於這些學生而言，權力的脆弱性反而激起了蠢蠢欲動的冒險心，而他們的反抗也不輕易屈服於任何虛有其表的空殼權力之下。

接下來的場景則移到了一九九一年。三人畢業之後，女主角留在高雄，成了有氧運動老師，而兩

電影《女朋友。男朋友》裡，一九九〇年代學運高漲的背景下登場的主角們。
© 原子映象有限公司提供

位男主角就讀台北的大學，熱中於學生運動，揮灑著青春色彩。當時，政府已經宣布解嚴，台灣人正開始走向民主化的歷程。三位主角在追求民主化的學運風潮中，去到當時是國民黨威權主義體制的象徵，也是現在台北市地標之一的中正紀念堂廣場前靜坐，同時也迎來了分道揚鑣的命運。

透過這部電影，可以感覺到這個時代的氛圍特別充滿活力，我認識一位台灣朋友，他長期活躍在台灣媒體界，現任網路新聞主編，他說起這個年代：「從一九八〇年代後半到一九九〇年代前半，我們每天都活得相當充實，也很快樂。新的大眾媒體如雨後春筍般不斷出現，如果對現在的工作感到不滿，可以很輕易地到其他公司謀職，不乏待遇優渥的就業機會。每換一次新工作，

薪資就水漲船高，像我這樣有點能力的記者，就成為大家爭相挖角的對象（笑）。不只是大眾媒體，包括台灣經濟的成長，政治風氣也愈來愈自由，這是台灣的黃金時代。」他興奮地說著。

但是，以二〇〇〇年為分界點，此後的台灣逐漸黯然失色。國民黨失去政權，李登輝被國民黨開除黨籍，另組新政黨。同時，立法院內的國民黨和民進黨，藍綠惡鬥持續延燒，經常躍上國際媒體版面。不管是媒體或者企業，多少都帶了些或藍或綠的色彩，支持國民黨就稱「藍營」，支持民進黨就稱「綠營」，甚至是連平民百姓都被迫表態，直到今日「非藍即綠」的時代氛圍依舊籠罩著台灣社會。電影裡的三位主角也在權力和經濟的翻弄之下，迷失了自己。以身為一個「人」來說，要如何才能夠得到救贖？就成了電影的核心主題。

🎞 《九降風》

二〇〇八年上映的這部作品，是以北部的新竹某所高中為舞台，描寫思春期青少年的喜悅和苦痛交織而成的青春電影。

電影裡的重要元素是台灣的職業棒球。在現實中，日本選手渡海來台在職棒界大展身手的例子，有前西武獅隊的渡邊久信、前火腿鬥士隊的正田樹，更早之前還有前大洋鯨隊的中山裕章等多名選手。

我曾在二〇〇九年寫過一篇報導，內容是對於前阪神隊的中込伸被聘任為兄弟象隊的教練一事，給予了高度評價。然而，隔年台灣職棒卻爆出了大規模的打假球事件，震驚社會。曾經在西武獅隊的

張誌家等十幾人都涉入其中，甚至中込教練也被逮捕，如雪球般愈滾愈大。這件醜聞，讓曾經用肯定的口吻寫了篇報導的我來說，真是失望透了。

電影的時代背景是設定在一九九六年，一開始的鏡頭是一群青少年在新竹球場為時報鷹隊加油的畫面，他們都是職棒的死忠球迷。和今天不同，熱愛台灣職棒的年輕人現在已經很罕見，因為打假球事件層出不窮，讓球迷紛紛遠離了球場，曾經有兩大聯盟十支球隊的職棒黃金時期，現在只剩下四支球隊而已。

一九九六年，還是台灣職棒的鼎盛時期，職棒選手是多少年輕人的憧憬對象。

當年，時報鷹的年輕打者廖敏雄在球場上意氣風發，被視為偶像，對電影裡的這群青少年來說也不例外，他的簽名球可是被視為寶物，大家都爭相索取。而且，廖敏雄本人也特別參與了這部電影的演出。

然而，這一份年輕人之間看似天長地久的友情走向崩壞一途，和台灣職棒爆出打假球事件，甚至擴大到連廖敏雄都被逮捕的過程相互穿插，讓觀眾更加深刻感受到往日榮光已不復見的遺憾，這樣的安排具有很強的效果張力。實際上，對於在那個時代度過青春的每一位台灣人來說，大概是曾經寄予台灣職棒的特殊情感，使得現在已經是四、五十歲的中生代，還拚命支持人氣低迷的職棒的原因吧。

在電影的結尾，其中一位主角連畢業典禮也缺席，抱著廖敏雄的「假」簽名球回到南部故鄉屏東，他順道繞去屏東的某座棒球場。此時，真實的廖敏雄登場了，問主角說：「你會投球嗎？」他笑著回

答說：「我會投！」接著響起了棒球投出瞬間的聲音，電影就結束了。經歷打假球事件，廖敏雄在現實中被棒球界驅逐出場了，現在在學校教授體育課程。台灣職棒曾經讓每位球迷熱血沸騰，卻也背叛了大家的熱情支持，而廖敏雄這位選手就像是一個象徵，成為了台灣人對於台灣職棒的共同記憶。

INTERVIEW 7

九把刀　導演

《那些年，我們一起追的女孩》
《十二夜》
《等一個人咖啡》

（二○一三年採訪）

PROFILE

一九七八年生，本名柯景騰。彰化人，以網路作家出道，發表過上百篇小說。擔任電影《那些年，我們一起追的女孩》的導演和編劇，監製《十二夜》、《等一個人咖啡》等賣座電影，並參與了劇本創作，是近年台灣電影界裡嶄露頭角的新銳導演之一。

我沒辦法假裝自己是個嚴肅的人，我無法拍那樣的電影，我的作品就是很忠實地呈現出我的白癡，因為我想的都是一些小事。

□野島：導演，你期待日本觀眾如何去看這部電影呢？

■九把刀：我想是談戀愛的方式吧！好萊塢電影裡也有不少校園青春片，基本上他們很容易就對心儀的人表白，像「I love you」很輕易就說出口。對於喜歡一個人這件事，一開始就清清楚楚，而故事就此展開。

□野島：這和亞洲人很不同，是嗎？

■九把刀：是的。亞洲人的戀愛，與其說是愛情本身，有很大的比重是放在「追求」上面，在態度上也比西洋人「曖昧」。我說的「曖昧」，是一種確認對方喜不喜歡你的過程。在彼此都不清楚對方心意的情況下，感情逐漸升溫，就好像是矇著眼睛在談戀愛，小心翼翼地一步一步前進。就像是這部電影名稱裡的「追」，我認為這就是所謂的青春回憶。

還有，在這部電影裡隱藏的重要主題是制服。對於亞洲人來說，制服是很大的特色，不只是外觀上的一致而已，每位學生的家庭環境不同，不管是家裡比較有錢的，或者比較窮的，不同的經濟狀況也都必須穿相同的制服來上學。因此，學生時代的愛情很單純，很真誠，不會因為一位女同學家

裡很有錢就喜歡她，而是會喜歡上個人散發出來的魅力氣息，可是大人就不一樣了。制服的魔力就在於讓每個人都變得平等。

□野島：追了，可惜沒有追到，這樣的結局反而會在心中形成一股難以言喻的情感，既深刻又純真。

■九把刀：若是沒有追到的話，對方就會變成一個圖騰。但是，如果她和我這些好朋友裡的任何一個在一起的話，那麼這個圖騰就會消失，幸好都沒有人追到她。她最後跟一個我們都不認識的人在一起，於是她就變成了朋友之間常常在一起吃飯、喝酒、打麻將的時候會聊到的女生，她是永遠的話題。

□野島：比如說，現實上那位女孩子離婚了，恢復自由之身，你會再追一次嗎？

■九把刀：這樣想的話，對她很不公平耶！我們本來就是朋友，所以不會發生那樣的事情，而且他老公很喜歡她。

□野島：這部電影裡，明明就是互相喜歡的兩個人卻遲遲不敢向對方表白，連觀眾在一旁也看得心急如焚了，但是本人還是很堅持。

■九把刀：對，當柯景騰（柯騰）打電話給沈佳宜的時候，他雖然沒有表明說喜歡她，但是叫她不要跟男生跳舞，因為他都還沒有牽她的手，其實這算是間接的告白了，但是他的表情就是有點不好意思。那她聽電話的時候，即使明白他的心意，可是就故意問…「為什麼？」明明就喜歡對方卻不肯好好地說出來，這就是我們的文化。

□野島：不只是台灣，包括了香港、東南亞、中國大陸都有很高的票房，你有想過會造成如此廣大的迴響嗎？

■九把刀：這部電影創下台灣電影近二十年在國際上賣得最好的記錄。在義大利或是紐約上映時，觀眾的反應都集中在打手槍，也就是自慰的部分。打手槍不分國界，他們瘋狂大笑的都是那一幕。雖然我在拍攝之前並沒有想到這個橋段，是臨時加進去的，但是我想那是一種國際語言。

最後一幕，是柯騰衝去親那位和佳宜結婚的新郎，那個吻其實是因為雖然沒有追到女主角，但是用別的方式去向她傳達自己的心意。換成好萊塢的話，絕對不會這樣子拍，一定是男主角闖入婚禮會場，說：「不行，這婚禮不能舉行，因為要娶妳的人是我！」然後拉著新娘離開。可是，亞洲人不會這麼做，我們無法想像把別人的婚禮搞砸是什麼樣子的？所以，男主角才去親吻新郎，發洩自己心中的遺憾，或者用這樣的方式表達自己的心意。相反地，歐美人會認為「這麼喜歡她，把新娘搶走就好」，這兩種思維是不同的。

□野島：聽說這是導演的自傳，個人的實際體驗。那麼，導演在現實中真的有參加她的婚禮嗎？

■九把刀：當然有去參加啊！

□野島：那時候，你直接親了新郎？

■九把刀：原本想要親新娘，可是新郎說：「要怎麼親她，就要怎麼親我。」我們都覺得他很小氣，可是之後想想：「對，這就是電影最好看的一幕。」那時候，我就在心中決定有一天要拍她的故事。

談論《那些年，我們一起追的女孩》的
導演九把刀。（野島剛拍攝）

新郎講了那句對白，反而給了我拍電影的靈感，所以我要謝謝他。

□野島：聽說這部電影在中國大陸被剪掉很多。

■九把刀：是的，剪了非常多，我覺得很痛苦。因為大陸的電影審查沒有分級，小孩子也可以進入電影院，所以把打手槍的部分全都剪光了，我覺得可以接受，反正我也不是為了拍打手槍才當電影導演的。問題是最後新郎跟男主角接吻的過程，他全部都剪掉了，單純因為男男接吻被認為是同性戀，我覺得這個電影最好看的部分都沒有了。

□野島：可是，在中國大陸還是很賣座啊。

■九把刀：是還不錯，因為上映前的一個月，網路上就已經出現了高畫質的盜版，所以有這樣的成績，我覺得算是不錯了。

□野島：對日本人來說，所謂的台灣電影就是侯孝賢那一代的臺灣新電影，那個時代的主流電影是很沉重的、非常嚴肅的題材。可是，你的電影裡頭一點都沒有這樣的味道，當然也包括最近的其他臺灣電影，整體來說和過去的台灣電影截然不同。導演對於這樣的變化有什麼看法呢？

第七章 此情可待成追憶：我的青澀年代

■九把刀：我也會看侯孝賢導演的電影，但那不是我的生活方式，我覺得它是以一種生活美學的觀點拍攝而成的，跟我的作品不一樣。所以，它可以欣賞，但是電影裡的人物在現實中是完全無法模仿的。這些導演是透過作品表達對社會的批判，但是我的世界其實很白癡，我沒辦法假裝自己是個嚴肅的人，我無法拍那樣的電影，我的作品就是很忠實地呈現出我的白癡，因為我想的都是一些小事。

□野島：然而，大部分的人是活在這種世界。

■九把刀：所以每一種作品都要有。侯孝賢的作品常常得獎，我覺得那是很棒的事，但是一位創作者其實沒辦法每一種電影都拍。在金馬獎的頒獎典禮上，侯孝賢特地走到我身邊跟我說，他看了《那些年，我們一起追的女孩》，然後覺得非常好看，我嚇了一跳，因為他拍的都是很嚴肅的電影。他還誇獎說：「你不要以為拍好玩的東西，就是很簡單，其實它一點都不簡單，所以你做得很好。」他的表情相當認真。

□野島：我以為在那屆的金馬獎上，這部電影會拿最佳影片獎等諸多獎項，但是似乎天不從人願……

■九把刀：對，我很傷心。但也還好啦，至少男主角柯震東有拿到最佳新人獎，他的演技值得被肯定。

□野島：有些電影導演會像國王一樣全場坐鎮指揮，你也是這樣的類型嗎？

■九把刀：不會，我完全沒有威嚴，這有好處也有壞處。好處是拍片現場一片和樂融融，壞處就是會比較鬆散。

□野島：聽說這次的女主角，是你堅決非陳妍希不可的，是嗎？

■九把刀：是啊，因為我非常喜歡她，完全被她電到了，就是喜歡她，所以想拍她。因為和她同一間

經紀公司，所以之前就認識她了，真的很可愛。我覺得挑選自己喜歡的女生，拍自己喜歡的女生，

是一件很理所當然的事情，不然我幹嘛要當導演呢。當初，有其他投資人想要換更有名的演員，但

是我堅持要用陳妍希，所以自掏腰包變成電影的投資人之一。也許別人漂亮又有名，卻不是我喜歡

的女生，這樣子拍電影沒有意義。也許這是很不專業的決定，可是對我來說是非常正確的選擇。

拍電影時她也很樂在其中，因為這部片子就是以她為核心發展出來的，所以大家都很疼她，她應

該是在一種很幸福快樂的氛圍裡拍戲的。這部電影的成功，某種程度該歸功於她在最好的狀態下有

相當精湛的演出。

□野島：為什麼你的筆名是「九把刀」？

■九把刀：「九把刀」是我在學校的綽號。高中的時候寫了一首歌，然後歌詞有「九把刀」，很無聊

的歌曲，但是因為我常常哼，所以全班都會跟著唱，後來演變成大家都叫我「九把刀」，這是非常

無聊的原因。

□野島：聽說你喜歡日本的漫畫。

■九把刀：我已經來日本很多趟了，每次一定會去秋葉原，我真的很喜歡那裡，你乾脆叫我「秋葉原」

好了。像《海賊王》、《灌籃高手》、《七龍珠》等漫畫，我都愛不釋手，這對我的寫作也產生很

大的影響。尤其是分鏡，日本漫畫的分鏡其實都反映出每個漫畫家不同的美學。但是，每次連載的

最後一格，一定都是它那一回裡面最好看的一個，它會很有氣勢，讓你很想要再繼續往下看。這樣的分鏡方式影響了我小說章節的安排，所以漫畫和我的生活密不可分。原本，我覺得漫畫家是全宇宙最酷的職業，最早是想要當漫畫家，但是因為畫得不夠好，所以才跑去寫小說。

第八章　臺灣的好，臺灣人的好

SCENE 8

CINEMA

《聽說》
《逆光飛翔》
《白天的星星》

台灣是個友善的地方，台灣人也都很親切。

或許是因為台灣人對於他人比較沒有警戒心，因此，我來到台灣之後，感覺到人與人之間的相處沒有什麼距離感，甚至可以說是零距離。台灣人不太會去在意他人經歷過的點點滴滴，也不會打破砂鍋問到底，而是認為他人本來就和自己不一樣，毋須大驚小怪。明明很熱心助人，可是對他人的背景卻不感興趣，我很喜歡台灣人這樣的性格，相處起來很自在。

在日本，他人有兩種。依照交情程度可分為親近的他人和疏遠的他人。但是，在台灣的他人都是一樣的，不管是親近或疏遠，其實沒有太大的區別。

這樣的親切有時候會讓人覺得吃不消，甚至有日本人可能會覺得困擾。就我而言，並不擅長人際關係，因此台灣人的親切若是照單全收的話，會沒完沒了。所以，當我到鄉下出差時，在時間不太充裕的情況下，經常會一邊讓人感覺到「抱歉，我在趕時間」的狀態，一邊收拾東西準備告辭。然而，當我心境寂涼之時，往往是台灣人的親切慰藉了我，這一點我感激在心。

鄭芬芬《聽說》

以描寫台灣人的情感為主軸的電影，往往都能夠感動觀眾，讓人潸然落淚。這樣的電影在台灣多半被稱為「小品」，成本較低，不需要電腦動畫（Computer Graphics），取景地點僅限幾個地方，演員也不過四至五位而已。但是，令人驚訝的是，這類電影的品質依舊相當高。

電影《聽說》裡，用手語對話的天闊（左）和秧秧。
© 鼎立娛樂有限公司（Trigram Films）

二〇〇九年，就是《聽說》這部小品稱霸了整個國片票房，看過的人都讚不絕口。

我曾經在台北訪問過鄭芬芬導演，她表示這部電影從撰寫劇本到拍攝完畢花了半年左右的時間，剛好自己有這個構想，適逢台北將舉辦聽障奧林匹克運動會，市政府也希望能夠有一部結合聽奧主題的電影來宣傳，所以在規定的時間內非完成不可。

即使如此，這部電影的完成度還是相當高，不敢相信只花半年就有這樣子的成果。有時候，投入了大量的時間、金錢和勞力，一心一意想要拍出賣座的電影，卻可能淪落到慘不忍睹的下場。相反地，有時候，導演沒有任何野心，純粹是拍自己想拍的，卻意外地成為名作，同時吸引大批觀眾來捧場。由此可見，一部叫好又叫座的電影並非單純追求娛樂效果，

也應該具備藝術的作用。

主角秧秧是由當紅女演員陳意涵飾演，便當店的兒子天闊由彭于晏演出，他喜歡秧秧，而陳妍希飾演的小朋則是秧秧的姊姊。

這三位演員主要是以電視劇出道而受到觀眾歡迎，也都是首次正式在電影裡演出，這樣的組合讓人感覺很新鮮，而這部電影的成功也將三位主角推上了演藝事業的高峰，成為具有代表性的台灣新生代演員。

這部電影最讓人感動的是，包括聽障者本人，還有周遭的每一個人，對於「聽障」一事都能夠坦率地說出自己的想法。絲毫沒有因為「聽障」而感到人生灰暗，重點不是在「聽不見」上面，而是著重在「聽不見，然後呢？」的生活態度上。

小朋是聽障者，目標是能夠參加聽障奧運的游泳比賽。秧秧則是將生活重心都放在照顧姊姊身上，但是有一次和天闊出門約會，獨自在家的姊姊因為瓦斯洩漏事故而嗆傷，對此感到自責。後來，小朋在練習時遇到低潮，姊妹倆吵了一架，那一段手語對話相當感人，雖然篇幅有點長，但我想要在這裡完整寫出對話的內容：

秧秧：「你忘了你要前進奧運的夢想嗎？」

小朋：「你只在意我的夢想，那你的夢想呢？」

秧秧：「什麼？」

小朋：「你的夢想是什麼？你每天只為我活，不煩嗎？」

秧秧：「你在說什麼？你的夢想就是我的夢想啊！」

小朋：「你為什麼要偷我的夢想？」

秧秧：「偷？」

小朋：「你是你，我是我，你為什麼要把我的夢想放在你的身上？沒有人可以永遠依附另一個人而活，就算我是聽障，我也一樣要有我自己的人生，我不會一輩子都拿金牌，你也不應該犧牲你自己一輩子來成就我。」

秧秧：「可以告訴我發生什麼事嗎？」

小朋：「教練告訴我，我的成績退步了，可能會影響我的入選資格。」

秧秧：「你不能參加比賽了嗎？」

小朋：「對呀，失去這四年一次才能嶄露頭角的機會，失去讓全世界知道自己有多努力的機會，失去讓你為我揮舞那面旗子的機會，所有的努力都白費了。」

秧秧：「對不起。對不起，都是我的錯。對不起……」

小朋：「你還不懂嗎？跟你根本沒關係啊，我難過的不是我得不到金牌，而是我不能為你得到金牌！」

秧秧：「為我？」

第八章 臺灣的好，臺灣人的好

小朋：「你拼命工作，你不談戀愛，你常常餓肚子，你犧牲了一切就為了我，我卻沒有辦法為你贏一面金牌，怎麼對得起你。而且沒有金牌就沒有獎金，怎麼還貸款？」

秧秧：「你不用擔心貸款的事⋯⋯」

小朋：「我是姐姐，卻自私地讓你照顧我。」

秧秧：「是誰照顧誰，很重要嗎？」

小朋：「我不想成為你的負擔。」

秧秧：「你不是我的負擔，你是我姐姐啊。我做街頭藝人，只要認真地站在那裡就好，而你游泳的時候，卻要用零點幾秒的差距跟別人分勝負。有你這個姐姐，我覺得好驕傲。小時候，別人欺負你聽不見，你從來不生氣。可是有人欺負我，你就會生氣地跑去打他們。有你這個姐姐，我覺得好驕傲。你從來都不是我的負擔，如果有下輩子，你還可以當我姐姐嗎？」

這段手語對話，持續了十分鐘左右，觀眾是聽不見的，看著字幕卻讓人忍不住落淚，彼此都是為了對方而拼命努力練習或賺錢，然而卻因為誤會而傷害了彼此。鄭芬芬導演勾勒出的每一個畫面，都不是刻意營造的，而是用很樸實自然的感觸將這一份溫柔傳遞給螢幕前的觀眾。

🎞 張榮吉《逆光飛翔》

《逆光飛翔》也是以身心障礙為主題的電影。但是，描寫身心障礙者的作品，往往必須處理「克

服」的課題。這部電影就是以罹患了先天性視網膜病變的裕翔為主角，描寫他如何突破心理障礙成為獨當一面的鋼琴家的故事。

其實，「如何克服障礙」是很典型的題材，因此容易背負「了無新意」的批評。要避免這樣的風險，往往讓導演和寫劇本的人傷透腦筋，想盡辦法構思前所未有的「克服法」。

剛剛介紹的電影《聽說》就讓人耳目一新，而這一部《逆光飛翔》的「克服法」其實沒有天外飛來一筆的驚奇感，甚至可以說是平淡無奇，但是觀眾看完之後，卻能夠在心裡迴盪不已。

這部電影是由真人真事改編，主角也是由黃裕翔本人演出。一般說來，由本人演出的話，容易淪為虛實難辨的「真人實境秀」，因為實務上是有所忌諱的。然而，正是因為本人演出所帶來的「真實感」從頭到尾貫徹了整部電影，因此對觀眾有著不可思議的吸引力吧。主角裕翔的外表很難用英俊瀟灑來形容，甚至可能被列為醜男之列，但是燦爛無邪的笑容和健談幽默就是他的魅力所在。

當張榮吉導演來日本宣傳時，在訪談中提到當初曾打算起用其他演員，經過多次的選角挫折，最後決定由黃裕翔本人擔任主角。但是，我相信任何一位觀眾看了電影之後，應該沒有人會質疑裕翔的演技吧！是他讓我們見識到「看不出是在演戲的演技」確實是存在的。

裕翔從小開始就很會彈鋼琴，並且得了很多獎，但是在某個鋼琴演奏大賽結束時，聽到別人在背地裡惡意中傷：「還不是因為他眼睛看不見，才會一直得獎。」因此在心底留下了陰影。從那之後，裕翔堅持不參加任何比賽，直到考上了台北的大學，進入音樂系主修鋼琴，才出現轉機。

電影《逆光飛翔》裡，透過鋼琴彈奏心意相通的裕翔（左）和小潔。
© 2012 Block 2 Pictures Inc. All rights reserved.

對裕翔來說，這是首次離家在外的宿舍生活，內心感到非常不安，但是在同寢的室友和老師的鼓勵之下，慢慢敞開心胸面對鋼琴。

陪他一起克服心理障礙的是小潔，她的夢想是成為舞者，但是她母親沉迷於電視購物而背負卡債，使她為了要賺錢還債而疲於奔命，無法專心練習，戀愛也遭遇了挫折。

小潔和裕翔在因緣際會下偶然相遇，兩人意氣相投，彼此互相鼓勵之下，裕翔以參加鋼琴比賽為目標，小潔則是希望通過舞蹈的選秀活動。

飾演小潔的是張榕容，父親是法國人，母親是台灣人，混血兒的臉蛋兒讓人一眼難忘。她在台灣被視為具有潛力的年輕女演員，演技備受肯定。只是她的身高將近一七〇公分，適合的角色比較受限，先前的一些演出也都有些身

高困擾。但是，在這部電影裡面，她將實力發揮得十分徹底。

裕翔的母親則是由李烈演出，她一方面擔心孩子的成長，一方面給予支持和鼓勵，在一旁默默守候著，演技讓人叫好。

李烈本身是資深演員，也擔任製片人，在台灣的電影界相當活躍。她在這部電影裡將母親的複雜心情詮釋得入木三分，如果缺少這個角色，說不定《逆光飛翔》可能就成了單調的青春物語。另一位值得關注的演員是尹馨，她飾演指導黃裕翔的老師，雖然她在演藝圈以火辣的身材聞名，也涉及過緋聞，但是她具有演員的資質是不容否認的。在電影裡，她作為一名教師，發掘裕翔的才能並且加以栽培，她的演技值得肯定。

像《逆光飛翔》這樣的作品，為台灣電影帶入了人文主義，溫暖了觀眾的心，台灣確實存在著這樣的電影領域，而且每一部作品的品質都相當高。

反觀日本，雖然最近也出現一些類似題材的電影，但是和台灣比起來就遜色了一些，我並不是要批判它們，但是那樣刻意營造出來催人熱淚的氣氛，總是讓人感覺格格不入。台灣電影裡比較沒有那種「我愛你」、「絕對不能離開你」或者「到死都要在一起」的台詞，恰到好處的現實感，又穿插著小小的夢想。像這樣小而美的電影，剛好體現了台灣這塊土地的特質，有時候讓人屏氣凝神，有時候讓人會心一笑。也許這部電影描寫這部電影片長兩個小時，充滿真實感的內容，不是一句「怎麼可能？」就可以一笑置之的，而且這樣的真實感也牽動了觀眾的情緒，有時候讓人屏氣凝神，有時候讓人會心一笑。也許這部電影描寫

的對人的關懷，不管是誰都能夠做得到，因此才能夠直達觀眾的心底吧。

配樂也相當棒，主題曲是女歌手蔡健雅唱的〈很靠近海〉，我也是她的歌迷之一。作曲人馬場克樹是來自日本的音樂人，過去曾在台北的日本交流協會擔任文化事務工作。現在，他以個人身分在台灣從事音樂活動，而且在電影裡頭也有稍微露臉，讓我嚇了一跳。

片末的兩場表演更是掀起了戲劇性的高潮。一場是裕翔本來放棄參加的音樂比賽，他在同伴協助之下亂入會場，上台彈奏鋼琴，扣人心弦的旋律獲得台下觀眾的熱烈掌聲。另一場是小潔參加的在香港舉辦的國際選秀活動，她希望能夠以舞者的身分重新出發，從片頭開始慢慢鋪陳的平淡在最後一瞬間爆發，兩個人的夢想終於得以實現。

在結尾部分成功地讓兩個故事激發出火花，這是出於張榮吉導演之手的傑作。這部電影除了獲得金馬獎的最佳新導演獎，黃裕翔也在同屆金馬獎被選為「年度臺灣傑出電影工作者」，張榕容則在台北電影節獲得最佳女演員獎。不只在台灣，這部電影在海外也贏了許多電影獎項，《逆光飛翔》無疑是向國際展示台灣電影實力的最好證明。

🎬 黃朝亮《白天的星星》

許多到過台灣的外國人，對台灣的山岳之美並不陌生，卻可能對山上居住的原住民族群一知半解。

日文稱為「先住民」，若是以日語發音唸「原住民」（Genzyumin）的話有點拗口。但是，按照字面

上的意義，就是指原先就居住在那片土地的民族。現在，台灣官方認定的原住民族共有十六族，民族數目和人數每年都在增加，甚至也開設了原住民族電視台。和日本的阿伊努人（Ainu）相較之下，台灣在政策上對於原住民文化的保存還滿用心的。

我喜歡電影對原住民的描寫，從頭到尾都很認真投入，但是看到一半難免覺得傷感。也許對原住民題材不感興趣的人會認為「不過是一部描寫山上的電影而已」。但是，整部電影細膩地刻劃出了原住民形象，除了開朗和親切之外，也摻入些許的落寞感。

《白天的星星》的舞台是設定在原住民居住的山區部落裡，故事是描寫阿免姨這位中年婦人的故事。阿免姨在山村小學前面經營雜貨店，免費提供茶葉蛋給小朋友，個性爽朗而且待人和氣，容易讓人親近。飾演這個角色的演員是林美秀，她演出過許多電影，而且任何角色都能夠演得活靈活現，在台灣是相當受歡迎的女演員之一。

但是，阿免姨有一段不堪回首的過去，年輕時曾經未婚懷孕，男人又不負責任，因此她將女兒送去孤兒院，後來得知女兒被一對美國夫妻收養。但是，她一個人在山上生活，不曾向任何人透露過這個祕密。有一天，山裡突然來了一位金髮碧眼的美國年輕人，他重建了廢棄的教堂，並且在那裡開辦英語教室。阿免姨就從羅馬拼音開始，拼命地學習英文，就為了將來可以飛到美國見女兒一面。

這部電影裡最感動的一幕，就是阿免姨在無人的教堂裡，用不熟練的英語反覆地說著⋯⋯「I have sin.」（我有罪）。向上帝懺悔的孤獨身影，讓觀眾再也忍不住淚水。人難免會犯錯，甚至在不知情的

情況下，被這個錯左右了整個人生。阿免姨看似樂觀開朗的性格，但是她年輕時犯的錯，讓她往後的人生都活在後悔當中。也因為這份後悔，讓她不斷透過對山地小朋友的好，想要彌補自己曾經犯下的錯。

INTERVIEW 8

李烈　製片人・演員

《囧男孩》
《艋舺》
《總舖師》

（二〇一三年採訪）

PROFILE

一九五八年出生，二十多歲時已經演出多部電影，當時是相當受歡迎的國民女演員。二〇〇〇年後她重返電影界，擔任《囧男孩》、《艋舺》、《總舖師》等多部作品的製片，自己也成立了電影製作公司。

從一開始的劇本，然後跟演員的討論、造型，作為團隊的一分子，我每一個環節都會參與，我喜歡那種感覺。

□野島：您長期以來從事演員、製片等工作，也活躍於台灣的電影界，想請問就您的觀點而言，認為台灣電影是從什麼開始好轉的呢？

■李烈：大約是在二〇〇五、二〇〇六年左右。台灣的新浪潮電影曾經風靡一時，但是一個高峰過去，就一路走下坡了。這一點其實已經有很多人討論過，那我就不多說了。

很多台灣年輕導演受到了新浪潮電影的影響之後，大概有十年的時間，他們慢慢的成長，嘗試著要做他們自己的作品。可是在那個時代，即使有好的構思，但是欠缺資金，只能用有限的預算拍成電影，即使是好的作品，但是卻無法成為話題。接著，二〇〇八年出現了《海角七號》和《囧男孩》，他們說故事的方式跟上一輩的侯孝賢導和楊德昌很不一樣，因為沒有歷史的包袱。

□野島：沉重的歷史包袱。

■李烈：歷史的包袱、文化的包袱，他們沒有這些東西。他們是看日本漫畫、看好萊塢電影長大的。所以，他們說故事的方式可能更輕鬆，更沒有拘束，然後也更可以讓一般觀眾接受，我覺得這是讓觀眾慢慢回流到台灣電影的最大原因。因為，台灣的歷史一直到今天為止，就是身上背負著太過沉

李烈身兼演員和製片，在台灣電影界相當活躍。
（野島剛拍攝）

重的問題，在這個島上的很多人都會有點喘不過氣，三不五時要去面對這些過去的話也很痛苦。尤其是現在很多年輕人，他們也拒絕承擔上一輩的歷史糾葛，那剛好這些年輕導演的作品可以符合他們的需求。

□野島：現在的台灣電影，除了有像您參與製作的《總舖師》這種所謂「本土性」比較強的電影，另外一種就是像輕鬆談戀愛或是感情故事的電影。

■李烈：事實上，二○○八年之前，台灣電影的製作費是非常低的。在一部不到一千萬新台幣的狀況下，說實話你能拍的電影相對就受到很大的侷限，也讓觀眾對台灣電影大失所望，因為談的東西都很像，那它其實是一個惡性循環。現在台灣電影開始有票房了，比方說《總舖師》這樣的一個電影，製作費增加了，在美術和場面調度上就有足夠的費用，才有可能來製作一些比較好的電影。以前的話，即使看到好劇本想要拍，卻沒有那個能力。

□野島：過去票房收入只要達到一千萬台幣就值得慶祝了，但是現在有些電影的票房甚至是破億的，也被認為這是成功的基準。做為一個台灣電影人，您有什麼樣的感想？

■李烈：台灣觀眾背看台灣電影，我們當然很開心。可是，對於目前的台灣電影看似蓬勃發展的光景，我其實不會抱著太樂觀的態度。這兩、三年的確有很多票房大賣的電影，事實上賠錢的電影還是很多，有些粗製濫造的狀態也尚未改善。我想台灣的電影人大家都經歷過那段辛苦的過去，希望能夠把電影的根基打得更穩固一點，提高製作品質，將市場拓展到大陸、日本、韓國，讓台灣電影可以走向國際，才有未來。

□野島：那麼您本身也參與了《囧男孩》和《明天記得愛上我》（二〇一三）的製作，在處理感情的時候，是否有屬於台灣人獨特的部分呢？

■李烈：因為我是台灣人，所以可能不會有這種感覺。但是，我想這裡面會有東方人和西方人的差別，譬如東方的日本、台灣、香港、韓國等幾個國家，其實大家的一些價值觀不會差距太大。像《明天記得愛上我》是探討同性戀的議題，但是在西方它比較不成立，因為大家已經不在意這個東西了。反而是在東方，必須要隱瞞同性戀的身分去和異性結婚，這樣的事情比較會發生，所以希望透過這部電影讓觀眾去思考這個部分。

□野島：那部電影的最後是那個太太決定要跟先生分手，可是先生為了保護家庭放棄了交往的同性友人，這是出於東方人的最後是那個太太決定要跟先生分手，可是先生為了保護家庭放棄了交往的同性友人，這是出於東方人的強烈家族觀念，但是，太太依舊決定要分開。

■李烈：太太也是有感情的，但是單純以家人的情感而勉強生活在一起，雙方都不會快樂。因此，兩人應該去尋找各自的情感歸屬，但是彼此也是永遠的家人。我覺得女性在這方面一直是比男性還要堅強，所以在電影裡面就安排太太做這樣的決定。

□野島：我在台灣的時候，也感受到女性比較勇敢一點。

■李烈：還有另一個問題是台灣電影圈裡的斷層，就是導演斷層，然後技術人員也斷層，因為有一代人接觸電影的機會少之又少。

□野島：那個斷層大概是發生在哪個年齡層？

■李烈：像侯孝賢這些經驗豐富的老導演，和年輕導演的年齡相差了三十歲左右。那中間這一層其實都沒有人拍戲，演員也是，工作人員也是，因此我們現在經常面臨人手不足的問題。大家搶人搶很兇，像燈光和音效等技術人員常常會找不到，因為過去已經有很長一段時間沒有工作，所以很多人都離開了，或是轉換跑道到電視界和廣告界，或是到大陸發展，人才相當匱乏。

例如《花漾》（二○一二）這部電影，用了言承旭、陳意涵跟陳妍希三個人來拍，但是不賣座。導演自己寫劇本，也決定要自己拍，但是他沒有拍過那種類型的電影，應該去找一個有經驗的人來拍，可是他堅持要自己拍，所以就把電影拍壞了，非常可惜。因此，我希望大家都能夠多累積一些拍不同類型電影的經驗。

□野島：大陸的電影市場在成長，台灣的電影導演等人才是否也會流向大陸呢？

■李烈：大陸市場的確很大，對台灣來說也有很多問題。但是，大陸對於電影的內容有非常多限制，但是台灣導演很要求在創作上有主導性，所以如果去大陸拍攝卻要受到諸多條件的限制，其實很多優秀的台灣導演是比較不願意過去。

□野島：您本身參與了電影的演出，也擔任製片，您比較喜歡哪一種？

■李烈：我比較喜歡做監製吧，我不是一個把資金找到就什麼都不管的監製，從一開始的劇本，然後跟演員的討論、造型，作為團隊的一分子，我每一個環節都會參與，我喜歡那種感覺。但是，演員就只能詮釋好自己被賦予的角色，其他部分就無法體會了。

□野島：您也參與了《逆光飛翔》的演出，我覺得演技非常棒啊。

■李烈：張榮吉導演也拍得很好，是一部很舒服的電影。

□野島：我覺得台灣人在拍那種「小品」的電影，真的很有天分。

■李烈：是啊，尤其是作品裡頭在梳理情感的微妙變化時，台灣人拍得特別好，可能和台灣這塊土地有關吧。大陸人的話就比較困難了，因為台灣小小的，大家都很講情感，所以情感處理的部分就會掌握得比較好。大陸人重視自己的土地和周遭的事物，所以小小的感情也顯得格外重要。

SCENE 8

ITEM

教官　同性戀　咖啡館　摩托車

當我看台灣電影時，總會發現有幾項不斷重複出現的元素，我想這就顯示了這些元素對台灣人的重要性，也是日常生活裡不可或缺的，甚至是電影無法避而不談的。若是不了解這些元素，也許就無法真正了解台灣電影。反過來說，若是對這些元素瞭若指掌，就能夠更加深入認識台灣電影。

🎞 摩托車

在台灣電影裡，比任何一位人氣演員還更紅的，每一部國片幾乎都會出現的，非摩托車莫屬了。

台灣是不折不扣的摩托車大國，尤其是上下班的通勤時間，原本停著等紅燈的摩托車，當號誌變成綠燈時，就如洪水般傾瀉而出的景象，讓人瞠目結舌。在台灣，地鐵或公車等大眾交通運輸系統尚未十分完善，即使是在搭乘捷運很方便的台北，摩托車依舊是現在最常被使用的交通工具。

我擔任記者派駐台灣的期間，若是要到鄉下採訪時，就會借摩托車來代步，比較方便。光憑機動性高這一點，騎著機車在大街小巷穿梭時，就覺得自己彷彿成為台灣的一分子。日本人要在台灣騎摩托車，除了考取台灣發行的駕照之外，還可以將日本駕照翻譯成中文後，取得行政機關的認可就能夠使用。這是拜台日之間簽訂的協定所賜，才能夠享有這樣特殊的優惠措施，非常實用。

基本上，台灣的摩托車都是國內製造的，有光陽（KYMCO）和三陽（SYM）兩大製造商，在街上隨處可見裝潢豪華的機車行。還有，日本的摩托車也曾經在台灣很流行，例如電影《九降風》裡面，有一幕是主角騎乘造型拉風的山葉 TZR，一群高中生紛紛投以羨慕的眼光。

在台灣電影裡，青春時代的男女主角兩人共乘一輛摩托車，互相確認彼此的心意，這樣的畫面多不勝數。

例如《聽說》裡，秧秧坐在摩托車後面，雙手緊緊抱著前座的天闊，透過這樣的舉動表達對天闊的感情。《寒蟬效應》（二〇一四）裡，騎著摩托車載著白白（郭采潔飾）的大學同學，在路上放聲大喊：「我喜歡你！」向她告白。有一次，我問起台灣朋友這個現象時，得到的回答是「利用共騎一部摩托車的機會告白是台灣年輕人的常見模式」。從過去到現在，摩托車上的告白應該是台灣校園生活裡不斷上演的戲碼吧！我再問台灣朋友說：「為什麼一定要在騎摩托車時告白呢？」

他的答案是：「可能是因為台灣約會的地方少，而且在大學住宿的話，男女宿舍分開，就很少有兩個人獨處的時間。」原來如此，終於解開了我心中長久以來的疑惑。而且，對學生來說，摩托車是比較容易取得的交通工具，像日本這樣開著車四處繞的學生，在台灣僅限於一部分有錢人的子弟。

同時，摩托車也成為和弱勢民眾站在同一陣線的最佳夥伴。像是《不能沒有你》裡面，父親為了解決女兒的上學問題，父女倆就這樣騎著摩托車從高雄一路奔波到台北，想要向中央政府陳情。這樣的情節在台灣電影裡時常可見。

對台灣社會而言，摩托車也成為「反權力」或者是「反台北」的象徵。尤其是看《海角七號》時，心有戚戚焉，電影一開頭，主角阿嘉（范逸臣飾）在深夜騎著摩托車離開台北，目的地是台灣最南端的屏東恆春，出發前他將心愛的吉他朝著電線桿猛砸，大喊：

「我操你媽的台北！」

因為阿嘉在台北從事的樂團活動並不順遂，有志不得伸而選擇離開。如果是日本的話，應該是選擇開車或是新幹線等交通手段。但是在台灣，就是因為是騎摩托車，所以增加了不少現實感。

回到恆春的阿嘉，在音樂節的表現獲得了成功，他和日本女性友子（田中千繪飾）的戀愛也順利展開，「在台北受挫→在南部重新振作」這樣的主題是顯而易見的。

先前提到的電影《寒蟬效應》也出現類似的安排，主角之一的大學教授曾在台北參與學運卻遭受挫敗，後來避居台灣東南部濱臨太平洋的台東，擔任大學教授，從反抗威權的人搖身一變成為威權者。

除了《寒蟬效應》之外，無獨有偶的是《最遙遠的距離》，這也是一部「離開台北」的電影，失戀的小湯（莫子儀飾）為了追求療癒心靈的聲音，旅程的最後也是到達了台東。

台東，究竟有何魅力之處？不禁讓人感到好奇。去年，徐璐出版了《我的台東夢》（二〇一四）一書，她是台灣的知名女性評論家，也是第一位訪問中國的台灣記者，她放下了台北的工作，去台東尋找第二個人生，；還有一對友人夫婦也在台東經營民宿。這塊被視為是台灣「最後淨土」的台東，成了人人嚮往的桃花源。

於是，台東和台北不知不覺就成了兩個極端的存在，這並不是指距離遙遠，而是指有別於「繁榮」、「都會」、「中心」、「競爭」、「政治」、「金錢遊戲」、「心靈荒蕪」的台北，台東是與這些形容詞絕緣的存在。在台灣的電影或文學裡，不時可以見到主角厭倦台北的紙醉金迷，因而前往

台東去尋求心靈的慰藉。

　　提到實際的距離的話，從台北市走台九線到台東市大約是三百八十八公里，搭乘普悠瑪列車的話，約三小時半即可抵達。若是騎腳踏車的話要五天左右的時間；自己開車則需要花費五至六小時吧！在《寒蟬效應》裡，住在台北的方安昱律師（徐若瑄飾）就是連夜開車前往台東；搭飛機不到一小時即可抵達。我曾經搭機和開車前往，在學生時代也曾搭台鐵的自強號，從台北出發，花了五小時到台東。往台東前進，就是一路沿著台灣的東岸南下，右手邊是高聳的山脈，左手邊是廣闊的太平洋，風景令人心曠神怡。觀賞東海岸景色的路線，大家一致都認為南下遠勝於北上，這也許是因為離開台北的喧囂讓人心情放鬆了不少。

　　台東的綠意很濃，台東人的臉部輪廓很深，台東的總人口裡有三分之一是原住民族群，和漢族的通婚情形也不少，就整體而言，他們的五官線條都很明顯。

　　在《最遙遠的距離》裡，桂綸鎂和原住民一起坐在貨車後面哼著歌；在《寒蟬效應》裡，為了幫被教授性侵的女學生出一口氣，原住民男學生一時衝動闖入教室毆打正在授課的教授。在台灣電影裡的原住民形象，總是離不開「活潑開朗、性情急躁、喜歡唱歌和喝酒」的固定框架。

☺ 台灣人的人生目標——咖啡館

最近，我在台灣看到一則令人驚訝的新聞，根據問卷調查結果顯示，台灣的小孩子和年輕人懷抱的夢想，第一名竟然是開咖啡館。這樣的結果意味著什麼？其背景究竟是如何形成的？

確實，如果到台北的中山北路、忠孝東路兩旁的小巷走一趟，可以看到許多風格獨樹一幟的咖啡館，蔚為流行。由店長親自煮咖啡，服務生接待客人時也絲毫沒有商業氣息，對於咖啡豆的品種和烘焙相當講究，還有其他飲品的味道也都在水準以上。室內裝潢的部分，椅子和平常使用的器皿都是精心挑選設計的。尤其是，單點一杯咖啡就可以待上幾個小時或是一整天，也不會覺得彆扭，感覺很自在。此刻坐在咖啡館裡的我頓時回過神來，台灣電影會如此頻繁出現咖啡館，或許和台灣人對咖啡館懷抱著崇高信仰有關。

二○一四年的熱門電影，改編自九把刀原著小說的《等一個人咖啡》就充分反映出台灣人的咖啡館信仰。故事舞台基本上以咖啡館為主，這間店是老闆娘（周慧敏飾）和過世的情人合開的，曾是他們實現夢想的地方。在櫃台調製咖啡的女同性戀者（賴雅妍飾）吸引了眾多女性顧客前來，主角思螢（宋芸樺飾）在這裡打工，也結識了她心儀的對象，雖然最後她和學長在一起，但是兩個人也是在這裡喜歡上彼此。總而言之，電影是從咖啡館開始，也是在咖啡館結束，人的悲歡離合都濃縮在這個地方，所以才如此受到觀眾的喜愛吧。

《第三十六個故事》（二〇一一）是桂綸鎂主演的電影，也是以姐妹經營的咖啡館為舞臺，因為偶然間獲得了泰文食譜，咖啡館就成了以物易物的場所，顧客可以將想要捐出的東西拿到這裡，在這裡看到喜歡的也可以拿走，這樣的突發奇想反而讓咖啡館的生意蒸蒸日上。在這個故事裡，姐妹倆的夢想就是一起開店，經過長久的努力終於實現，這樣的設定耐人尋味。

現在的日本，若提到咖啡館，會立刻聯想到星巴克或 Tully's Coffee，在這樣的連鎖店裡，光是要如何完成制式化的店長工作就已經很費心思了，更何況是想要自己開咖啡館。但是，台北就不同了，許多人不想成為朝九晚五的上班族，於是紛紛投入開咖啡館的行列，打造出與眾不同的特色吸引顧客，開一間咖啡館似乎成了台灣人的普遍夢想。對咖啡館感興趣的人不妨到台灣做個小旅行，體驗一下台灣的咖啡館文化，絕對超乎你的想像。

🎞 同性戀

二〇一四年十月，我偶然在台灣街頭遇到了支持同性戀的遊行隊伍，台灣參加同性戀遊行的人數堪稱是全亞洲最大的規模，國外媒體甚至以「台灣是亞洲同性戀者燈塔」為標題來報導。這項同性戀上街遊行的具體活動名稱應該是「LGBT 遊行」，其中也不乏來自日本和韓國的團體參加，可見是相當受到歡迎的一大盛事。去年就有六萬五千人，也有中國民眾出現在隊伍裡。按照中國社會的習慣，一般來說並不認同公開表示個人的性向。印尼或是馬來西亞、新加坡等國家對同性戀者甚至處以法律

上的懲罰。

但是，台灣開始民主化運動至今超過二十年了，對同性戀者的態度趨於開放，據說同性戀者的人數超過了總人口的百分之五，入伍服兵役也不排斥同性戀，學校課本裡對於同性戀的敘述方式也採取接納的態度，

此外，立法院也通過了包括保障同性戀者在職場免於被歧視的法律權益。

總部設於紐約的「國際男女同性戀者人權委員會」（IGLHRC）對台灣有高度評價：「台灣在亞洲具有鼓舞人心作用，他們走在鄰近國家前面。」

台灣社會為什麼對同性戀者如此寬容呢？來自台灣的世界級導演李安在《斷背山》（二〇〇五）描寫牛仔的同志愛情，獲得了奧斯卡金像獎；他稍早的作品《囍宴》（一九九三）也描述身為同性戀者的男主角為了要讓父母親安心而和女性假結婚，這些電影在台灣都造成了很大的迴響。當然也有人認為，不少時下的年輕人是受到了電影的影響。

台灣的國片也不避諱描寫同性戀者題材，例如《女朋友。男朋友》是兩男一女的愛情糾葛故事，美寶（桂綸鎂飾）喜歡的阿良（張孝全飾）是同性戀者，因此無法接受美寶的感情，美寶轉而接受了阿仁（鳳小岳飾）的追求，但是阿良卻默默喜歡著阿仁，一發不可收拾的三角關係就這麼展開。在《明天記得愛上我》裡面，有一幕是妻子發現丈夫的外遇對象竟是男性時的錯愕和震驚心情，描寫相當細膩。

🎞 教官

台灣的校園電影裡出現的「教官」，或許對於日本觀眾來說是比較難以理解的。但是，當電影是以一九九〇年代以前的校園為舞臺時，教官就是不可或缺的重要存在。

學校裡有教官，意味著台灣曾經處於非常時期的體制之下。教官並非教師，基本上是軍人出身，肩負起維護校園秩序和學生的生活指導等任務，在日本校園內是絕對不可能出現的人物。

但是，在台灣，教官職掌的權力不可小覷，若是有學生嚴重違反校規或行為不良，要記過或者退學等等處分都是由教官來決定的。通常每間學校會配置一位以上的教官，他們穿著軍服，一眼就能夠辨識出來。這個制度是從戒嚴時代開始的，在戒嚴令之下，全民皆兵，因此指導學生接受軍事訓練等課程的擔子就落在教官身上。

在台灣的校園裡，教官是權威的代表，尤其是不良學生的最大天敵，因此只要是有壞學生登場的電影，就一定可以看到教官的身影。

在《那些年，我們一起追的女孩》裡，為了調查校園裡發生的偷竊事件，教官對學生一一進行強制搜身時，反而被學生丟書包反擊，是個不討好的角色。

《女朋友。男朋友》裡出現的教官，也是年輕學生視為仇敵的對象，故事發生在高雄的某所高中校園內，殷姓女教官被分派到此校任職，由她姓「殷」來看，可以推斷是外省人，以下是她和學生之

第九章 台灣電影不可或缺的元素 ❶

間的對話內容：

學生：「報告教官，這是這一期校刊的內容。還有上一次您說要補的篇幅，麻煩教官您過目一下。」

教官：「這兩篇我上次已經批了，主題意識有問題，拿掉！」

學生：「報告教官，我們有針對那幾個句子做出修正了。而且也有請幾位國文老師再看過，他們都說……」

教官：「哪些老師？請他們來跟我談一談，繼續亂搞，這學期就停刊。」

學生：「為什麼？校刊是我們全校學生繳錢做出來的東西，教官。」

教官：「跟我說話不許問為什麼！你，後面罰站。什麼鬼東西，國家都要滅亡了，你們還整天散布這些靡靡之音、有毒思想，學校要是沒有我們教官盯著，早就天下大亂了。你們這幾個叛亂分子給我小心一點，不要想在校刊裡給我動手腳啊。」

還有，在其他的場合，這位女教官也怒氣沖沖地說：

「這個學校，我就是王法！一切都是由我說的算！」

相反地，電影《九降風》裡出現的教官則是設身處地為學生著想，也有這樣的例子。

實際上，在台灣的學校裡，依然維持著教官制度。雖然已經決定幾年後將要廢止，但是台灣的現行體制上，仍與中國處於緊張狀態，這種情況從校園教官制度一直延續到現在也可窺知一二。

INTERVIEW 9

侯孝賢　導演

《悲情城市》
《好男好女》
《戲夢人生》

（二〇一四年採訪）

PROFILE

一九四七年出生，推動台灣新電影的核心人物之一。發表過的知名電影有《悲情城市》、《好男好女》、《戲夢人生》等多部作品，現在也身兼新導演的指導工作，同時持續拍攝電影，是台灣電影界元老級的領導人物。

電影和文學是一樣的，文學孕育出了人文素養，一部好的電影，其背後的意義完全和文學相同。

□野島：台灣新電影的時代，也就是一九八○到一九九○年代之間是台灣電影非常輝煌的時代，陸續出現了很多部世界級的作品。近年，台灣的「國片熱潮」再度讓台灣電影恢復了生氣蓬勃的景象。

想請問長期以來投身於台灣電影的侯導，從你的觀點來看，對於這兩次台灣電影的高峰，能否做個比較？

■侯導：首先談「台灣新電影」，這群導演是戰後嬰兒潮出生的，像我是一九四七年出生，楊德昌跟我同年，萬仁（帶動台灣新電影的導演之一）則是一九五○年，大概都是同個世代。他們有機會到海外留學，很多去念電影回來。那個時候的台灣電影是從龔弘到李行的時代，中央電影公司開始拍攝所謂的「健康寫實片」。

□野島：「健康寫實片」就是以一九六○年代的台灣社會為題材的電影嗎？

■侯導：是的，就像是《蚵女》（一九六四）、《養鴨人家》（一九六五）這些片子，那個時代的台灣電影比較賣錢。除了日本電影，還有很多香港電影也頗受歡迎。台灣的「健康寫實片」高峰過了之後，描寫社會黑暗面的電影大量出現，例如《上海社會檔案》（一九八一）。但是，太多部「社

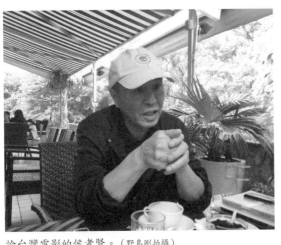
論台灣電影的侯孝賢。（野島剛拍攝）

會寫實片」在內容上大同小異，後來就沒人要去電影院看了。當時，中影總經理明驥就找了小野、吳念真當策劃，開拓了新的電影領域，像《光陰的故事》（一九八二），沒想到後來相當賣座。

接著，是找我和王童，還有另一位林清介，打算由三位導演共同拍攝，但是其他兩位都不願意，就剩下我。後來又找了萬仁跟曾壯祥和我搭配，這兩位都是從國外學電影回來的。

我們拍的《兒子的大玩偶》（一九八三）也超乎預料地相當賣座。於是，台灣新電影的時代就以這樣無心插柳柳成蔭的方式揭開了序幕。

後來陸陸續續拍了一些片子，包括我拍的《風櫃來的人》（一九八三）、《冬冬的假期》（一九八四）等等，還有楊德昌的《海灘的一天》（一九八三）等。這些片子的票房都不錯，感覺隨便拍都會賺錢，沒想到繼續拍下去就逐漸沒人看了。其實，台灣新電影剛開始的時候有些亡票房，那是因為大家不想再看社會寫實片，接著延續了幾年，新電影就沒票房了。

□野島：原來如此，也就是說實際上台灣新電影的流行是很短暫的。

■侯導：票房一旦不好，很快地就被香港電影取代了。剛好香港有徐克和許鞍華等好幾位導演開始拍商業片，以黑社會或賭博為題材，而且相當賣座。台灣電影界也都把錢投到香港買這些片子，於是台灣新電影沒多久就沒落了。

在這之後，包括我和其他幾個人，大家還是在拍，久久拍一部，但是基本上已經沒有辦法重振聲勢。我也有和日本合作，《悲情城市》之後的幾部片子都有在日本上映，像《冬冬的假期》、《童年往事》（一九八五）、《風櫃來的人》甚至在日本推出 DVD，後來也繼續合作像《好男好女》（一九九五）、《南國再見，南國》（一九九六）、《海上花》（一九九八）。

另外，我也跟法國合作，像舒淇演出的《千禧曼波》（二○○一）。我現在老了都記不住了，但是在台灣的票房幾乎都不好。

□野島：台灣新電影的時代，以藝術性的片子居多。為什麼那個時代的台灣觀眾會接受這些難度比較高的藝術片？

■侯導：沒有啦，藝術片有些還是很有趣的，不一定是枯燥乏味，因為拍的基本上都是我們這些電影人年輕時的成長經驗，像《海灘的一天》、《青梅竹馬》（一九八五）都是楊德昌的成長故事，我自己拍的作品也是，其實都跟台灣這片土地有關聯，剛開始都還是有票房的。但是，《青梅竹馬》就很慘了，才上映三天就下片了，總之那個時候台灣電影進入了黑暗時期。

還好我有來自海外的資金，所以可以繼續拍攝。例如，和日本合作的《咖啡時光》（二○○三）

或是後來去法國拍的《紅氣球》（二○○七）等。

□野島：台灣電影的這一段艱困時期，似乎誰都不看好。

■侯導：對，台灣電影當時的票房收入相當慘澹，一年的票房成績還不到整體的百分之一，有等於無。

□野島：二○○七年、二○○八年以後的台灣電影急速成長，導演是怎麼看的呢？

■侯導：以我的感覺來說，第一是和網路有關。現在的時代，網路非常重要，訊息的傳播跟年輕人感興趣的方向密切結合，於是他們一旦有想看的電影，就會很快地一傳十，十傳百，就蜂擁而上了。魏德聖的《海角七號》就是這樣引起風潮。這部片在二○○八年的台北電影節被選為開幕片，當時我是主席，看完首映之後，我說它一定會賣座，內容相當本土（local），果然就賣座了。

後來就一路出現了愈來愈多的台灣電影，很多導演是從電視過來的，像鈕承澤和蔡岳勳他們以前是拍電視的，並沒有機會拍電影。而他們投入電影界之後，成為新一波的潮流，這跟台灣社會的動態息息相關。再過來就是九把刀。

□野島：就是《那些年，我們一起追的女孩》的導演。

■侯導：九把刀就更是從網路竄起的，原作也是網路小說，之後拍的那個片子也一下子衝到最高，其實是跟網路時代有很大的關聯。然後，他們拍的方式，是靈活運用了拍電視的技巧，非常注重戲劇性。

□野島：導演本身喜不喜歡這些最近很流行的台灣電影？

第九章　台灣電影不可或缺的元素

211

■侯導：我其實看得不多，主要是因為電影節的關係會去看。《海角七號》不錯，拍得很好，人跟人的關係也處理妥當。《那些年》我是去電影院看的，那氣氛很好，是輕鬆小品的愛情劇，以學校為舞台來拍攝年輕人的成長故事，據我所知，九把刀是依照劇情展開循序漸進拍攝的。而且，擔任製片的柴智屏也滿厲害的，她找兩個幫忙現場的副導來指導演技，因此拍攝也相當順利。

□野島：現在的台灣電影界裡，舉兩個有代表性的新一代導演，就是魏德聖和鈕承澤，他們今年（二〇一四）分別拍攝了《KANO》和《軍中樂園》。

■侯導：《KANO》我還沒看，我看了《軍中樂園》，因為我是監製啊。這兩位跟我們那個世代的導演有很大的不同，他們在敘事架構上都很完整，像魏德聖的《賽德克·巴萊》，處理那麼大型的片子相當不容易，而且他的安排也很好，但是《KANO》的拍攝和籌備時間不夠，資金也不夠。

豆子的《軍中樂園》是以他父親的回憶為底，拍攝那個時代的故事，拍得不錯。但是，票房表現平平，好的電影似乎票房都不理想，這是永遠的課題。

□野島：聽鈕承澤說，當初他和國防部發生一些問題時，侯導跟他說了「活該」，他自己也在深刻反省。

■侯導：不是不是，我說的「活該」並不是要罵他的，也是對國防部的批評。因為那艘軍艦所有人都可以參觀，也很老舊了，根本就不是什麼機密，卻要將他起訴，真的很奇怪，那艘船送給我都不要。

但是，你要跟人家借船，你就不能違反規定，就是必須要遵守，對不對？他換了一個攝影師上船，確實是自己的錯，這絕對活該。但是，國防部也是看社會風氣在辦案，原本他們也不想辦，可是卻

銀幕上的新台灣

有礙於輿論壓力，怕被媒體罵。

□野島：對導演來說，電影本身是否擁有能夠改變社會的力量呢？

■侯導：當然，電影其實跟文學是一樣的。文學孕育了人文素養，透過長久歷史的累積，形成了人類的文化。好的電影也是一樣的道理，雖然和文學比起來，電影影像是很直接的，但是它背後的意義和文學是同樣的道理。長期以來，我在台灣不斷地強調電影文化的重要性，卻沒有人當作一回事。像法國有 CNC（國家電影中心），這個組織每年的預算高達七十億台幣，我們連一億都沒有。他們會從世界各地購買好的片子，買公播版，然後在學校播放。

例如，《冬冬的假期》和《戀戀風塵》等作品，也在法國的學校上映過。

□野島：那麼對導演來說，心目中最理想的電影，或者是最感到滿意的電影是哪一部？

■侯導：每個階段不一樣啦，我比較喜歡的是《風櫃來的人》，也喜歡《海上花》和《南國再見，南國》，《冬冬的假期》也不錯，其他片子就很普通。

□野島：《悲情城市》呢？

■侯導：拍《悲情城市》的時候，還不成熟，而且在歐洲受到青睞的電影也都是我剛才說的那幾部。

□野島：最後一個問題是最近完成的《刺客聶隱娘》，有可能是導演的最後一部片嗎？

■侯導：怎麼會是最後一部片？不可能啦，當然還是要繼續拍。我又不會幹別的，只會拍電影，我對別的也沒興趣。雖然我也參與了電影節的企劃，但是也不可能一天到晚都在辦活動啊。

□野島：比如說蔡明亮導演就曾表示，要退出長篇作品的拍攝。

■侯導：蔡明亮喔，應該是做夢吧！他在《郊遊》才開始邁入新的領域，踏入新的階段，你叫他退出，他也不肯。

因為他在那部電影裡面對於該怎麼拍，較能夠掌控自如了。你說他會退出嗎？不可能的。

對他來說，《郊遊》真的是新的第一步，活用了他原本做舞台的經驗，完全是以不一樣的導演姿態回歸，《郊遊》是很棒的作品。蔡明亮導演引退之說，神經病，純粹是台灣媒體隨便寫的啦。

第十章

臺灣電影的歷史和展望

INTERVIEW 10

龍應台

知名著作
《大江大海一九四九》

（二〇一三年受訪時為文化部長）

PROFILE

一九五二年出生。一九八〇年代就讀大學期間，發表了批判當局的《野火集》，成為家喻戶曉的人物。著作《大江大海一九四九》至今持續熱賣中，在華人文學界享有盛名。曾經出任馬英九政權下新設的文化部首任部長，由於國民黨在二〇一四年十一月的九合一地方選舉中大敗，內閣總辭。她並沒有留任，重返寫作崗位。

觀眾的喜好過於狹隘，導演若是投其所好的話，電影也會變得狹隘。

我們需要增加更寬廣的視野。

□野島：以政府的立場來說，該如何培育台灣電影的傳統呢？

■龍應台：在台灣電影界裡，雖然侯孝賢和楊德昌等導演在國際上受到高度矚目，同時期的國內電影市場卻是一片慘澹。他們走的電影路線一直以來都以「藝術」掛帥，在二〇〇七年興起的「國片」熱潮以前，台灣電影的商業市場其實都處在持續低迷的狀況。

尤其是臺灣在二〇〇二年加入ＷＴＯ（World Trade Organization，世界貿易組織），很遺憾的是整個社會對於電影文化的理解淺薄，沒有任何規範來限制外國電影的引進，大量的好萊塢電影對台灣的電影產業造成了相當大的打擊，一直等到二〇〇七年《不能說的祕密》和二〇〇八年《海角七號》，台灣的國片市場才又恢復生機。你看過《海角七號》了嗎？

□野島：是的，我非常喜歡。

■龍應台：我也是。這樣的作品在台灣非常受歡迎，對台灣電影的評價也有所提升，後來的《雞排英雄》、《那些年，我們一起追的女孩》等電影接力登場，這個過程可以說是從藝術電影轉型到對商

業電影的重視。若是以商業電影的立場來說，當然對之前的藝術電影會有些批評，例如「侯孝賢的電影把電影市場搞死了」。有些人會認為，光是製作一些進電影院就想要睡覺的片子，因此市場愈來愈壞。但是，這樣的批評也不見得客觀，因為在電影領域裡本來就需要強調藝術面的作品。

另一方面，若提起商業電影的代表作，則非《海角七號》莫屬了。它以一種意想不到的方式去處理日本的題材，台灣的那一段歷史，融入了搞笑和幽默，貼近小市民的生活，並且加上喜劇的元素，結果非常成功。接下來，像是一些以高中生或大學生為題材的台灣電影，就是所謂的「小清新」路線，吸引了大批年輕人買票看電影。包括去年得獎的《女朋友。男朋友》和《那些年，我們一起追的女孩》都是這樣的類型。

談論台灣電影前景的前文化部長龍應台。（野島剛拍攝）

□野島：也就是說，台灣電影的市占率恢復了。

■龍應台：過去甚至跌落到只占整體票房的百分之一，但是二○一一年時爬升到了將近百分之十八，但是，這個現象能否稱為「國片復甦」嗎？我不敢說。因為它是僅限於幾部賣座的片子在撐場，其他電影的票房收入其實和過去並沒有兩樣，所以這是一個現象，但是無法說它

是復甦。再者，台灣電影存在著另一個問題，就是「本土化」。有一些成功的台灣電影，因為裡面的本土要素太過強烈，因而導致外國人不太容易理解。如果純粹是為了得到更多的本土年輕觀眾，就會愈來愈偏向強烈的「本土化」，如此一來可能連大陸市場都打不進去，更何況是國際市場。因此，我希望台灣的電影界能夠開發更多元的題材。

第二點是關於輔導金政策，這對政府而言是一種挑戰，要輔導誰？該如何輔導？我們必須做通盤的檢討。藝術電影跟商業電影，哪一種是政府應該列為輔導對象呢？譬如蔡明亮導演的《郊遊》，在威尼斯影展獲得最高榮譽的獎項，但是在台灣的電影市場是完全沒有票房的。因此，若以票房作為標準的話，我們就永遠沒有辦法扶植像《郊遊》這樣的片子。總而言之，在輔導金政策上，我們一定要做徹底的改革，對商業電影和藝術電影應該設定兩種不同的標準，從制度面上開始著手。

□野島：近年台灣有好幾部紀錄片都拍得相當優秀，例如《不老騎士》就是一個例子。

■龍應台：其實拍紀錄片並不是只有技術，眼光也相當重要。而且，眼光是來自於富含文化底蘊的社會，是開放的，具有高度人文素養，對於歷史有深刻的認識，這樣的土壤孕育了優秀的紀錄片。尤其是台灣在華人世界裡，這樣的土壤相對地比較紮實，我想這一點是大家都認同的。

還有，我希望把紀錄片變成一個行動計畫。到目前為止，大部分的紀錄片作品只能是檯面下（underground）進行的，沒什麼人欣賞，就這樣子被埋沒了。

因此，我希望台灣成為一個拍攝紀錄片的「基地」，提供給想要拍這樣類型的人才有發揮空間，

進一步讓台灣成為華人世界的紀錄片重鎮。尤其是大陸的紀錄片導演，若是在大陸不能放映，希望他可以來台灣放映，才能夠做為紀錄被保存下來。

□野島：今年（二〇一三年）是金馬獎五十週年，該如何思考台灣電影在華人圈電影界裡所扮演的角色？

■龍應台：在華人電影世界裡，為什麼金馬獎會被公認為是一個最有影響力的獎？你去思考它的背景是相當重要的。一個獎要做到有地位的話，它的運作機制的洗鍊度（sophistication）、獨立性，以及評價的精準度（precision）必須是被信任的，這樣才具有公信力。要能夠同時符合這三項條件並不容易，像是在大陸就很難了吧。至於香港，其實過去它的電影工業很興盛，但是卻沒創設出一個有影響力的獎。在這一方面，迎接五十週年的金馬獎，是值得肯定的。但是，像去年金馬獎有百分之八、九十以上的獎是頒給別人，那自己都沒有得獎，雖然對外是獲得了信任，但是就台灣本身而言會覺得遺憾。

然而，電影也牽涉到兩岸問題。二〇一〇年簽訂的兩岸經濟合作協定（ECFA），在電影方面達到的效果其實很小，例如在配額（quota）制度上，台灣允許一年十部中國電影進來；而中國政府的主張是我們沒有quota，台灣電影多少部都可以進去。可是，實際上這兩年半的期間，在大陸上映的電影只有十五部片而已。因為中國內部有太多的潛規則，在言論自由上有政治的考量和限制，這對中國來說也是一個核心問題。

另一方面，剛剛提到的台灣電影愈來愈趨向本土化時，到了中國就沒有市場。相反地，像中國的姜文導演的《讓子彈飛》，在大陸就紅透半邊天，我覺得是相當棒的電影，可是到了台灣卻沒有人進電影院看，完全沒有票房。由此可見，兩岸的文化差異相當大。

因此，培養國民的電影素養是滿重要的，因為如果觀眾的品味過於狹窄，那導演拍的電影也會變得狹窄，我們需要拓展更加寬廣的視野（horizons）。

2

推薦必看
台灣新電影

台灣電影的票房統計
（2005 年～ 2014 年）

這裡的數據來源是文化部影視及流行音樂產業局公布的調查結果，若與電影公司公布的數字有些許落差，請諒解。

★是指本書所介紹的電影。

2014 年

	電影名稱	台灣的票房收入（元）	
❶	KANO	3.14 億	★
❷	等一個人咖啡	2.2 億	★
❸	大稻埕	2 億	★
❹	閨蜜	1 億	
❺	鐵獅玉玲瓏	7,000 萬	

2013 年

	電影名稱	台灣的票房收入（元）	
❶	大尾鱸鰻	4.2 億	★
❷	總舖師	3 億	★
❸	看見台灣	1.9 億	★
❹	被偷走的那五年	8,700 萬	★
❺	十二夜	5,600 萬	

2012 年

	電影名稱	台灣的票房收入（元）	
❶	陣頭	3.2 億	★
❷	LOVE	1.7 億	
❸	犀利人妻最終回：幸福男、不難	1.5 億	
❹	痞子英雄首部曲：全面開戰	1.1 億	
❺	BBS 鄉民的正義	5,400 萬	

2011 年

	電影名稱	台灣的票房收入（元）	
❶	賽德克·巴萊（上）	4 億	★
❷	那些年，我們一起追的女孩	3.6 億	★
❸	賽德克·巴萊（下）	2.7 億	★
❹	雞排英雄	1 億	★
❺	翻滾吧！阿信	7,500 萬	

2010 年

	電影名稱	台灣的票房收入（元）	
❶	艋舺	2.3 億	★
❷	父後七日	3,600 萬	★
❸	一頁台北	2,700 萬	
❹	鑑真大和尚	2,100 萬	
❺	第三十六個故事	1,300 萬	★

2009 年

	電影名稱	台灣的票房收入（元）	
❶	聽說	2,900 萬	★
❷	白銀帝國	2,400 萬	★
❸	不能沒有你	990 萬	★
❹	愛到底	920 萬	
❺	絕命派對	630 萬	

2008 年

	電影名稱	台灣的票房收入（元）	
❶	海角七號	4.6 億	★
❷	囧男孩	3,500 萬	★
❸	功夫灌籃	3,200 萬	
❹	一八九五	2,600 萬	
❺	九降風	920 萬	★

2007 年

	電影名稱	台灣的票房收入（元）	
❶	色·戒	2.7 億	
❷	不能說的·秘密	5,300 萬	★
❸	練習曲	1,800 萬	★
❹	刺青	1,400 萬	
❺	天堂口	740 萬	

2006 年

	電影名稱	台灣的票房收入（元）	
❶	詭絲	4,400 萬	
❷	盛夏光年	1,100 萬	
❸	國士無雙	930 萬	
❹	奇蹟的夏天	580 萬	
❺	醫生	360 萬	

2005 年

	電影名稱	台灣的票房收入（元）	
❶	天邊一朵雲	2,000 萬	
❷	宅變	1,700 萬	
❸	紅孩兒決戰火焰山	1,100 萬	
❹	無米樂	860 萬	
❺	翻滾吧！男孩	520 萬	

※ 依照發行日期排序　★ 的評價是以五顆星為滿分。

《不能說的・祕密》（Secret）

在高中校園邂逅的兩個人，分隔陰陽兩界的戀愛故事。

喜愛度：★★★☆☆

- ⊕ 發行日期——二〇〇七年
- ⊕ 片長——一〇一分
- ⊕ 導演——周杰倫
- ⊕ 編劇——周杰倫、杜緻朗
- ⊕ 主演——周杰倫、桂綸鎂、黃秋生
- ⊕ 獲獎記錄——金馬獎最佳原創電影歌曲

《不能說的・祕密》電影海報

這是一部美麗動人的電影，畫面和配樂也都不在話下，亞洲知名的歌手周杰倫（Jay）一人擔任了製片、劇本、導演和男主角等，發揮了超人般的本領。是一部由 Jay 以 Jay 式風格專為 Jay 打造的電影。

之前，周杰倫也曾經以電影《頭文字 D》（二〇〇五）獲得金馬獎最佳新演員獎，證明了他也是有演技的。但是，在這部電影裡如同王子般的演出，一般說來應該不怎麼討喜，但是以他第一次當導演就能夠拍出這樣的作品，確實讓很多電影人士刮目相看，果然有天分。

這部電影的幕後人員也是大有來頭，製片人是曾經擔任過張藝謀《英雄》（二〇〇二）和《十面埋伏》（二〇〇四）以及李安《臥虎藏龍》（二〇〇〇）等大片的江志強等人。和周杰倫一起寫劇本的是香港年輕電影編劇杜緻朗。攝影部分則是掌鏡過侯孝賢《咖啡時光》等多部作品，以及王家衛《花樣年華》（二〇〇〇）、行定勳《春之雪》（二〇〇五）等影片的資深電影攝影師李屏賓，周杰倫首部執導的電影就集結了這些一流的專業人士，令人佩服。

主要場景是在周杰倫的母校淡江中學拍攝的，這裡的歷史建築相當知名，在電影裡則是設定為淡江學院。轉學到音樂系的湘倫（周杰倫飾）在琴樓裡遇見了正在彈奏古典鋼琴的小雨（桂綸鎂飾），湘倫問小雨這首優美動聽的曲名時，她回答是〈Secret〉，帶著一絲神祕感。

相互吸引的兩個人就這樣經常從學校一起回家，一路上分享著彼此的故事，形影不離。但是，因為小雨有氣喘的毛病，經常請假，她的存在本身也是充滿謎團。

即使如此，電影裡展現了超高難度的彈琴技巧的畫面，很難不讓人聯想到這是周杰倫為自己特地

安排的橋段，而且他在和學長一起比賽鋼琴時，就如同電影《海上鋼琴師》裡那位名聞遐邇的海上琴師（一九○○）用奇蹟般的演奏打敗了爵士樂創始人謝利，同樣地具有震撼感。

小雨的存在就像是穿梭時空的幽靈般，過去的記憶在現代甦醒，兩個人其實是在時空旅程裡相遇，這是一齣精心設計的劇情，只看一遍的話很難理解，完美地詮釋了時空並行的概念。

《練習曲》（Island Etude）

聽覺障礙的年輕人騎著腳踏車環島一周，他所看到的世界。

喜愛度：★★★☆☆

❋ 發行日期──二○○七年

❋ 片長──一○九分

❋ 導演──陳懷恩

❋ 編劇──陳懷恩

❋ 主演──東明相、鄧安寧、SAYA、許效舜、楊麗音、吳念真

＊電影內容請參照 Scene 5（P.122）。

《練習曲》電影海報

《最遙遠的距離》 (The Most Distant Course)

透過《福爾摩沙之音》拉近了人與人之間的距離。

喜愛度：★★★☆☆

⊛ 發行日期——二〇〇七年

⊛ 片長——一一三分

⊛ 導演——林靖傑

⊛ 編劇——林靖傑

⊛ 主演——桂綸鎂、莫子儀、賈孝國、溫昇豪

⊛ 獲獎記錄——威尼斯影展國際影評人週最佳影片獎

＊電影內容請參照 Scene 5（P.126）。

《最遙遠的距離》電影海報

2008年

《海角七號》（Cape No.7）

逃離台北的年輕歌手從挫折中重新出發的故事。

喜愛度：★★★★☆

◉ 發行日期——二〇〇八年

◉ 片長——一二九分

◉ 導演——魏德聖

◉ 編劇——魏德聖

◉ 主演——范逸臣、田中千繪、應蔚民、民雄、楊蕎安

◉ 獲獎記錄——金馬獎最佳原創電影配樂、最佳原創電影歌曲、台灣傑出電影工作者、年度台灣傑出電影、觀眾票選最佳年度電影、最佳男配角等六大獎項。

《海角七號》電影海報

田中千繪。（野島剛拍攝）

關於這部電影已經有很多的相關評論了，在本書的 Scene1 也有提及，因此這裡將焦點放在女主角──飾演友子的日本女演員田中千繪──身上。

老實說，田中千繪不是演技派演員，但是這一點反而為這部電影加分。電影裡的角色設定是友子來到台灣留學，夢想成為一名模特兒，卻都是被安排一些口譯的工作，對現狀感到不滿。田中千繪很直率地將這樣的壓力成功地表現出來。

大聲叫喊、鬧彆扭、發牢騷、生氣怒吼，最後還在酒精作祟之下，和男主角阿嘉發展出一夜情關係，這樣的劇情開展，若是太過專業的演員也許就達不到那種衝擊的效果。

以田中千繪的演技來詮釋友子這個角色，有些不自然的地方反而帶了點新鮮和真實感。而且友子的形象和台灣人心目中理想的「溫柔順從」日本女性是截然不同的，她給人的印象是積極的、自我主張強烈、甚至帶點侵略性的新時代女性。

田中千繪是日本彩妝大師田中東尼的女兒，雖然在日本以演員出道，可是發展並不順遂，之後來台灣進修中文課程，希望能夠在亞洲找到新的出路。她在回國前也尚未有明確的生涯規劃，恰巧得知有電影的選秀活動就報名參加，沒想到就入選了。

她在這部電影一炮而紅之後，也陸續參與了幾部電影演出，或是在中國大陸接演偶像劇等，但是現在在華語圈的活動似乎有減少的趨勢。無論如何，我想對於看過《海角七號》的台灣人來說，不分世代，應該都會記得友子＝田中千繪，在腦海裡根深柢固吧，因為這部片子已經形成了許多台灣人的集體記憶了。對不少台灣人來說，友子這個名字永遠是「日本女性」的代名詞。

阿嘉在恆春和當地人組成了樂團，在演唱會上精采的表演獲得喝采。另一方面，透過了幾封從日本寄到「海角七號」這個地址的七封情書，描寫半世紀以前的日治時代裡日本男性和台灣女性無疾而終的愛情故事。阿嘉千辛萬苦終於將信送到收件人的住址，並趕往演唱會的現場。在舉辦演場會的沙灘上，兩人深情擁抱，這一幕感人的結尾畫面相當經典，足以名留國片影史。甚至，「在恆春海岸沙灘上擁抱」已經成了台灣年輕人約會時會仿效的畫面。

《囧男孩》（Orz Boyz!）

不想變成大人的小朋友成長故事。

喜愛度：★★★★☆

🎞 發行日期——二○○八年

🎞 片長——一○三分

🎞 導演——楊雅喆

🎞 編劇——楊雅喆

🎞 主演——李冠毅、潘親御、梅芳、徐啟文、馬志翔

🎞 獲獎記錄——台北電影獎劇情長片最佳導演獎、金馬獎最佳女配角

電影名稱本身就令人感到好奇，「囧」是什麼意思呢？要了解這部電影，就必須從了解這個字開始，囧字被用來比喻一種表情，可以對應到由英文字母 Orz 組成的身體姿勢，表示無奈鬱悶之意。

《囧男孩》電影海報

「囧」這個字原本在中文裡不常被使用，但是因為很像皺起眉頭的人臉，因此在網路上作為「顏文字」而流行起來。

但是，電影裡出現的兩位主角，並沒有「囧」字般的意志消沉，反而是太過調皮搗蛋而讓大人傷透腦筋的男孩。他們總是愛惡作劇，並且常常惹老師生氣，因此被稱為「騙子一號」與「騙子二號」，兩個人都是來自問題家庭，小小心靈累積著孤獨和憤怒，透過對他人或權力的反抗來發洩情緒。

兩個人一直想要去異次元的世界，電影裡頭也穿插了好幾次的動畫，雖然這個部分引起了兩極反應，但是對小孩子來說，其實動畫和現實並沒有太大的區別吧。這是一部兒童成長主題電影，描述兩位男孩拒絕長大，不想成為被人討厭的大人，是以友誼與親情為主軸的故事。楊雅喆導演原本活躍於電視連續劇領域，這部片是他第一次執導的長篇電影，獲得了各界的肯定與讚賞。

電影劇情的構思相當精巧縝密，據說是楊導演在電視圈時就已經向公司提出了這個故事，但是企劃案沒有通過，於是經過了長時間的精雕細琢，終於搬上了大螢幕，而且一推出就驚豔四座。

尤其是電影裡小孩子毫不做作的對話，甚至超越了大人們寫的劇本，我看到當時採訪楊導演的新聞報導，他說：「電影裡面，小孩子的台詞隨時會做修改，因為必須配合小孩子們平常使用的話語。」

看完電影後，確實深有同感。

照顧「騙子二號」的阿嬤，演技也很出色，個性有點冒失又喜歡多管閒事，但是卻充滿了無限的溫暖，是很典型在大街小巷都可以看到的台灣人。

還有，主角天外飛來一筆的夢想「只要玩一百次滑水道，就可以到達異次元！」也讓人覺得愚蠢卻又純真，電影結尾最後也做了完整的呼應。

這部電影在二〇〇八年上映，同年也有《海角七號》和《九降風》，這三部作品或許可以預告國片熱潮來襲的前兆，可以稱為「二〇〇八年的國片三重奏」。

《九降風》（Winds of September）

以臺灣職棒為背景，描寫棒球少年的青春故事。

喜愛度：★★★☆☆

⦿ 發行日期——二〇〇八年

⦿ 片長——一〇七分

⦿ 導演——林書宇

⦿ 編劇——林書宇、蔡宗翰

⦿ 主演——鳳小岳、張捷等人

⦿ 獲獎記錄——金馬獎最佳原著劇本

《九降風》電影海報

《九降風》這個令人印象深刻的電影名稱，是指位於台灣西北部的新竹地區在九月時會吹起的強烈陣風。新竹向來就以「九降風」聞名，甚至利用這樣的強風製作需要風乾的米粉，或許有日本人也聽說過新竹米粉這項特產。

電影是在新竹竹東高中拍攝的，故事是描述畢業前夕的七名高中生，他們都是熱愛台灣職棒的球迷，支持的隊伍當然是新竹當地的時報鷹球隊，電影裡曾經紅極一時的時報鷹選手廖敏雄本人也登場演出。

原本以為會一直延續下去的友情，卻在團體的核心人物發生車禍成為植物人之後變調，一連串的爭執和誤會讓彼此相互猜疑，誰都沒有惡意，但是當齒輪一旦出現偏差後，就無法像以前那樣正常咬合了。

七名高中生的頭頭阿彥由鳳小岳飾演，他是台英混血兒，這部電影是他在影壇初試啼聲的傑作，後來接演的電影也都是強片或是具有話題性的作品，例如在《艋舺》的精采演出，以及在《女朋友。男朋友》裡也擔任了主角之一。他演的角色通常一貫維持著帥氣，有點聰明卻又帶著點懦弱，這部電影也不例外，或許反映出台灣社會對於混血兒的刻板印象吧。

阿彥的個性開朗活潑，有領導魅力，和班上的資優生交往，同時他也是這群問題少年的帶頭角色，但因為出車禍而變成植物人，其他六個人的友情也因猜忌而分崩離析。另一個主角是小湯（張捷飾），他的個性沉穩，扮演著團體裡的協調者角色，然而自己對阿彥的女朋友的好感卻逐漸加深。

這部電影的另一個可看性，是充分反映出一九九〇年代的時代性，那個時代，一群年輕人會聚集在撞球店消遣時間，大家的口袋裡都放著 B.B. Call，帶喜歡的女生去 MTV，未滿十八歲買菸比現在還容易，喝啤酒喝到爛醉，大談熱愛的棒球等等，問題學生的行為

模式被刻劃得很真實，滿有趣的。尤其是對很多邁入中年的台灣男性而言，引起了不少共鳴。

據說是導演林書宇帶點自傳性色彩的題材，但是他的電影裡一貫的主題是春春和失去，沒有永恆的友情，也沒有永恆的青春。不管是多麼燦爛和激昂，都是短暫的，注定要消逝的。也就是因為這樣，所以才顯得特別珍貴，不是嗎？從這部電影可以得知，人生並不會因為悲傷的結局而否定發生過的一切，要經過時間的淬煉，有些事情才看得透徹。

《陽陽》（YANG YANG）

描寫一位中法混血兒少女的內心糾葛和救贖。

喜愛度：★★★☆☆

⊕ 發行日期——二○○九年

⊕ 片長——一一二分

⊕ 導演——鄭有傑

⊕ 編劇——鄭有傑

⊕ 主演——張榕容、張睿家、黃健瑋、何思慧、朱陸豪、于台煙

⊕ 獲獎記錄——台北電影獎最佳女主角獎（張榕容）

《陽陽》電影海報

其他國家相比之下，法國似乎都給人高格調的印象。充滿了文化藝術氣息，擁有首屈一指的美食，走在時尚尖端的巴黎等等，其實是被過分美化了，和真實的法國相距甚遠，然而，法國依舊是令人心神嚮往之地。

尤其是，如果和法國人生個混血兒，走到哪兒肯定都會被羨慕的眼光注目，一生下來就是捧在手掌心的寶貝，但是真實的世界並不像人們所想的那樣光鮮亮麗。這部電影是描寫陽陽的故事，台法混血兒的她在台灣成長，會說中文和台語，可是連一句法文都不會講。演出陽陽一角的是張榕容，她是台灣年輕新演員之一，本身正是台法混血兒。

陽陽在大學裡是田徑選手，母親再婚的對象也是田徑教練，繼父的女兒小如同樣是田徑選手，兩個人從同學變成了姊妹關係，原本和睦相處，可是卻因為小如的男友而決裂。小如的男友也是田徑隊的，他對陽陽產生好感，原本陽陽拒絕了，可是因為和小如發生了爭吵，衝動之下與他發生了一夜情。小如知道後，就在田徑大賽時，將禁藥放進陽陽的飲料裡當作報復，使陽陽喪失參賽資格。陽陽因此被迫離開家，進入了演藝圈。

混血兒的外表，讓陽陽成為眾人注目的焦點，對她來講卻是沉重的負擔，都是一些讓她不開心的事情。即使放棄了田徑進入演藝圈，也被安排演出會說法文的角色，但是不懂法語的她無法符合導演的要求，她背負的「法國」只是一再地讓她受傷。

但是，幸運總會出現在不經意的地方。擔任經紀人的鳴人看似不良少年，但是他在演藝圈努力把

陽陽推向舞台，卻又保持一定的距離守護她，雖然有好感，但自始至終都沒有逾越經紀人該有的分際，對陽陽無私的付出讓人感動。

或許陽陽的角色也多少和張榕容的親身經驗有相似之處，在任何一位觀眾看來，都可以感受到她對角色的投入和自然生動的演技，那種真實感是不會騙人的。

不管是優點或缺點，每個人都被賦予了與眾不同的條件，只能夠努力找到和「它」和平共處的模式，而且解鈴人還須繫鈴人，救贖往往就在問題的原點。電影的結局是陽陽找到了法國拍戲，也終於找到了法籍生父的居所。陽陽在電影裡以新生代女演員嶄露頭角，這也和現實生活裡的張榕容巧妙地重疊在一起。

《聽說》

以參加聽障奧運為目標，展開了一段姐妹情深的故事。

喜愛度：★★★★★

☸ 發行日期──二〇〇九年

☸ 片長──一〇九分

☸ 導演──鄭芬芬

☸ 主演──彭于晏、陳意涵、陳妍希、林美秀

☸ 獲獎記錄──金馬獎最佳新人獎（陳妍希）

＊電影內容請參照 Scene 8（P.180）。

《聽說》電影海報

《不能沒有你》

描寫一對在社會底層相依為命的父女之情。

喜愛度：★★★★★

* 電影內容請參照 Scene 4（P.106）。

◉ 發行日期──二〇〇九年

◉ 片長──九十二分

◉ 導演──戴立忍

◉ 主演──趙祐萱、陳文彬、林志儒

◉ 獲獎記錄──金馬獎最佳劇情片、
最佳原著劇本等五大獎項；
台北電影獎最佳劇情片等四大獎項；
海外的國際影展也有多項獲獎

《不能沒有你》電影海報

推薦必看台灣新電影

2

台灣著名企業家投資拍攝，描寫「晉商」與盛衰敗的歷史大作。

喜愛度：★★☆☆☆

* 電影內容請參照 Scene 3（P89）。

❁ 主演——郭富城、金士傑、張鐵林、郝蕾

❁ 編劇——姚樹華

❁ 導演——姚樹華

❁ 片長——一一四分

❁ 發行日期——二○○九年

《白銀帝國》電影海報

《艋舺》（Monga）

台灣黑道幫派裡一群年輕人的友情和破滅的故事。

喜愛度：★★★★★

⊚ 發行日期──二○一○年

⊚ 片長──一四一分

⊚ 導演──鈕承澤

⊚ 編劇──鈕承澤、曾莉婷

⊚ 主演──阮經天、趙又廷、馬如龍、鳳小岳

⊚ 獲獎記錄──金馬獎最佳男主角（阮經天）

《艋舺》電影海報

總之，只能用好看來形容，大概每隔三年就想看一次像這種類型的電影。《艋舺》是二〇一〇年最賣座的電影，首映當日的票房甚至超越了《阿凡達》，留下了傳說。簡言之，這是一部關於年輕人的友情和破滅的故事。故事舞臺設定在台北曾經繁榮一時的艋舺，此處的華西街和龍山寺一帶是有名的觀光地點，過去也這裡也有「紅燈區」。

五位太子幫成員從高中開始就打架滋事，踏上江湖的不歸路，想趁著青春年華闖出一番名堂。趙又廷飾演蚊子一角，阮經天飾演邀他入幫的和尚，台灣新生代演員裡被視為最有潛力的兩位參與演出，當然也帶動了電影的高人氣。

另外，火拚鏡頭也相當寫實，兩派人馬狹路相逢，一瞬間整條街道陷入打鬥，從空中俯瞰的話，可能會誤以為是熱鬧的廟會吧。前半段是稱兄道弟講義氣，讓人熱血沸騰。而後半段卻是背叛和殘酷的現實，殺害幫派的角頭，並引起成員間的對立，甚至違背當初不使用槍枝的約定，演變成一發不可收拾的流血衝突。

直到一九九〇年代後半，艋舺的華西街一帶還有紅燈區，也就是公娼寮。我大學時曾到台灣短期留學，因為想要冒險而特地去到附近瞧瞧，突然有隻手從窗戶伸出來拉住我的衣服，嚇得趕快逃跑。

但是，陳水扁就任台北市長的時候，廢除公娼制度，紅燈區轉瞬沒落，台北的知名景點就這樣消失了。

在電影裡，蚊子和右臉有胎記的妓女小凝（柯佳嬿飾）之間淡淡的愛戀也讓人印象深刻，在私娼寮工作的小凝和蚊子一人各戴一邊的耳機，聽著隨身聽裡傳來的音樂，是八〇年代當紅的空中補給合

唱團（Air Supply）的英文歌曲〈Making Love out of Nothing at All〉，選曲相當巧妙。這讓人想起了八〇年代的年輕人，不管是台灣或日本都很熱中於西洋抒情歌曲。

蚊子和小凝共聽一首歌曲，卻沒發生肉體關係，兩個人一起度過靜謐的時光，和外面的打打殺殺形成了強烈對比。蚊子答應有一天要帶小凝出門約會，到底這個約定能否實現呢？兩個人的悲戀，為衝擊性的結尾更添加了一層感傷。

《父後七日》（7 Days in Heaven）

透過父親的喪禮，看到遺族的心情以及台灣人的宗教觀。

喜愛度：★★★★☆

㊉ 發行日期——二〇一〇年

㊉ 片長——九十三分

㊉ 導演——王育麟、劉梓潔

㊉ 編劇——劉梓潔

㊉ 主演——王莉雯、陳家祥、陳泰樺、吳朋奉、太保

㊉ 獲獎記錄——金馬獎最佳男配角（吳朋奉）、金馬獎最佳改編劇本（劉梓潔）、台北電影獎最佳女配角（張詩盈）、台北電影節最佳編劇獎（劉梓潔）。

《父後七日》電影海報

銀幕上的新台灣

248

導演是拍攝紀錄片出身的王育麟，《父後七日》是指父親死過世後最初的七日，如果換成了母親，也可以說是「母後七日」。這一部是二〇一〇年的長紅賣座電影。人會老，也會面臨死亡，但是，該如何迎接死亡卻沒有一定的公式，除非真正發生了，不然不會知道自己怎麼面對，這是一部讓人思考死亡的電影。

故事舞台設定在台灣中部的彰化縣，《那些年，我們一起追的女孩》和《白米炸彈客》也不約而同地以彰化縣為拍攝場景，令人感到意外。老實說，因為彰化跟其他縣市比較起來並非十分特殊，曾經去過彰化的日本人應該寥寥無幾，更別說專門來觀光了，即使是住在台灣的日本人也鮮少有機會去到彰化吧。

我曾經在台灣住過幾年，其間也只去過彰化兩到三次而已，只記得彰化的海岸線很長，在王功漁港能夠吃到美味的牡蠣，有廣闊的平原和泥沙淤積的海岸，這就是我對彰化的印象。

電影《父後七日》裡，聽聞父親過世的消息，子女和親戚聚在一起舉辦傳統的喪禮，台灣和日本不同，死者要在第七天才能出殯，故事就是描寫這段期間發生的種種趣事，還有挑動觀眾淚腺的家族記憶等。

一開頭，在父親的遺體前，葬儀社的土公仔交代：「拿你父親生前喜歡的東西來。」於是哥哥就拿了在台灣暢銷的性感雜誌放在遺體上，這在日本可能是玩笑話，可是在台灣似乎是真有其事，很多畫面都真實到令人哭笑不得。

台灣的喪禮有時會出現幫忙哭喪的孝女白琴，也會請來鋼管女郎跳清涼秀送死者一程，這在日本人看來很不真實。片中登場的人物也都對這樣繁文縟節的喪禮儀式感到困惑，卻在這過程中逐漸接受父親死去的事實。

父親這個角色由資深演員太保飾演，因為一開始就死了，所以鏡頭不多，但是他以前常出現在成龍的電影裡，給人鐵漢柔情的感覺，也曾演出《悲情城市》。飾演道士阿義的吳朋奉，還有飾演主角阿妹的王莉雯，都是第一次演電影，這兩位平時是活躍於舞台劇領域的演員，演技相當紮實。

《父後七日》的原作者劉梓潔也親自參與執導工作，完全沒有新手導演的生澀感。是一部厚實而有深度的作品。

《第四張畫》（The Fourth Portrait）

解開十歲少年周遭親近的人陸續消失的謎團。

喜愛度：★★★★☆

🎞 發行日期——二〇一〇年

🎞 片長——一〇二分

🎞 導演——鍾孟宏

🎞 編劇——鍾孟宏、涂翔文

🎞 主演——戴立忍、郝蕾、關穎、金士傑、畢曉海、納豆、梁赫群

🎞 獲獎記錄——金馬獎金馬獎最佳導演（鍾孟宏）、最佳女配角（郝蕾）

《第四張畫》電影海報

台灣電影界的中生代和新生代導演相繼崛起，其中有一位每次推出作品都讓人眼睛為之一亮，有

推薦必看台灣新電影

2

潛力成為揚名國際的導演，他就是鍾孟宏。

他受到了日本導演大島渚（一九三二—二〇一三）和台灣新浪潮電影的影響，立志要拍電影。講究每個鏡頭畫面的美感，是他在作品裡所一貫追求的；在選題方面則著重於普遍的人性問題，因此和具有濃厚台灣要素的本土電影有明顯的區隔。他在二〇〇六年發表了紀錄片《醫生》，二〇〇八年首部執導的長篇電影《停車》深受好評，《第四張畫》則獲得了金馬獎最佳導演獎的肯定。

主角小翔（畢曉海飾）今年十歲，和父親相依為命，但是父親卻因病過世而頓時失去依靠，電影的序曲就從這裡開始。小翔拿著父親的身分證，開始畫起靈堂的遺照。這是第一張畫，呼應了電影的主題，來敘述至親的人的「消失」。

第二張畫是朋友的生殖器陰莖，起因是小翔的老師要班上同學畫出朋友的樣子，他對友誼的局部認知就反映在圖畫上，沒有惡意，但是這張畫卻被認為是不符合社會道德的規範，因此受到了老師的嚴厲斥責。這一點也顯示了小翔還不了解大人世界的「常識」，但是不可否認地，小孩子的感性往往超越了大人的想像力。

第三張畫則進入正題，是在河堤上行走的哥哥。

小翔有哥哥，母親改嫁給經營撈金魚攤的神經質繼父時，也把哥哥帶走了。但是，因為母親在賣春時被逮而入監服刑，這段期間哥哥卻失蹤了。繼父會對小翔拳腳相向，母親和小翔，以及周遭的人都隱約知道是繼父殺死了哥哥，卻沒人敢開口。任由暴力支配了整個家庭。

這部作品的成功，主要是因為鮮少有童星能夠做到像小翔這樣子，在表現被壓抑的情感時如此沉穩自然。當然，其他三位演員的演技也簡直是無懈可擊，發揮了高度的專業水準，才能成就這部不凡的電影。

台灣知名男星戴立忍飾演經營撈金魚攤的繼父，兇惡陰沉。小翔的母親是由中國女演員郝蕾飾演，不甘平凡卻只能向命運低頭。由名演員金士傑飾演學校的老校工，面惡心善，照顧剛失去父親的小翔。

最後第四張畫是小翔自己的臉，徬徨孤獨的臉孔卻又帶著可能性，今後也會堅強聰明地活下去吧。

雖然結局留給觀眾無限的想像空間，但是第四張畫讓人感覺到了希望。

台灣第一部情慾懸疑電影。

喜愛度：★★☆☆☆

🎞 發行日期──二○一○年

🎞 片長──八十七分

🎞 導演──卓立

🎞 編劇──楊元鈴、卓立

🎞 主演──張鈞甯、朱芷瑩、溫昇豪、周姮吟、楊雅慧

《獵豔》電影海報

《獵豔》被視為台灣第一部情慾懸疑電影，二○一○年上映，可是票房成績卻不理想，但也不是我討厭的類型，特別是前半段的鋪陳還滿精彩的，成功地將觀眾引入懸疑的情境裡，可惜後半段解謎的部分，步調緩慢冗長，整部電影該有的張力瞬間瓦解了。

主角是一對姐妹，姐姐是小說家，由朱芷瑩飾演；妹妹是攝影師，由張鈞甯飾演。

張鈞甯和桂綸鎂並列為台灣最受歡迎的新生代女演員，每年固定有作品問世，雖然過去的得獎成績並不是很突出，但是她在這部電影裡充分發揮了演技，有很大的突破。

她的臉孔眉目清秀，身型纖細，散發出與眾不同的氣質，因此在選角時很容易被定型為乖靜的玉女角色。但是她在《獵豔》裡飾演一名個性好強、純情中帶點輕浮的女攝影師，演得很棒。現實中的她父母親離異，在誤打誤撞之下進入演藝圈。

在《獵豔》裡，妹妹有一天在陽台拍到對面公寓有一對男女在偷情，後來又在大街上發現男子和正牌妻子走在一起，於是激起她的偷窺慾，愈來愈想挖掘事情的真相。最初，姐姐斥責了妹妹的偷窺行為，卻為了替作品找尋靈感，也加入了偷窺行列。但是，妹妹發現姊姊的舉動愈來愈奇怪，最後才驚覺所有的事情都是姊姊精心策劃的故事而已。

另外，這部電影的話題性在於大膽裸露和激情鏡頭，台灣的電影和電視劇若涉及和「性」有關的題材，都有嚴格的把關機制，而這部電影被列為限制級，這樣一來就無法吸引更多的年輕族群，實在有點可惜。但是，以長期擔任製片的卓立導演來說，首部執導作品就挑戰這樣的懸疑題材，值得鼓勵。

男主角起用了被視為性感男星的溫昇豪，讓人聯想到日本演員石田純一，擁有花花公子形象的他也經常演出電視劇或電影裡外遇的角色。溫昇豪在本片裡將偷情的丈夫詮釋得相當出色。

《一頁台北》 (Au Revoir Taipei)

在離開台北前一晚，發生了浪漫冒險的愛情故事。

喜愛度⋯★★★☆☆

- ◉ 發行日期——二○一○年
- ◉ 片長——八十五分
- ◉ 導演——陳駿霖
- ◉ 主演——郭采潔、姚淳耀、張孝全、柯宇綸

入夜的台北，有著不可思議的魅力。明明被黑夜籠罩著，卻隨處可見一盞盞昏亮的燈光，開到凌晨的小吃攤、二十四小時營業的便利商店、暈黃街燈下的公園等等，和日本相比，在台灣過著夜生活的人口超乎想像地多。這部電影就是描寫某個台北夜晚發生的故事。一夜，也是一頁，同音諧義的用意讓人聯想到男女主角在書店的相遇。在日本上映時的標題是《台北の朝、僕は恋をする》（我戀上台北的清晨），雖然也符合故事內容，但是和電影整體的印象感覺有出入。

《一頁台北》電影海報

小凱（姚淳耀飾）為了和留學巴黎的女友相見，每天晚上都到書店翻閱法文教材，因而認識了店員 Susie（郭采潔飾）。某日，小凱接到了女友提出分手的國際電話，但是他不死心，依舊想去巴黎見女友一面。家裡開小麵攤的他經濟並不寬裕，經常到麵攤光顧的黑道角頭豹哥（高凌風飾）願意幫忙出旅費，條件是要幫忙帶個「小東西」到巴黎，於是小凱答應了。

就在出發前夕，小凱從豹哥的手下那裡拿到了「小東西」，接著和好朋友高高（姜康哲飾）去逛夜市，偶然遇到了 Susie，三個人一起吃飯之後，暫時獨自行動的高高卻被小混混綁架。

看完這部電影的感想是，台灣女生比男生還強勢。在台灣的街頭，常可以看到女生對男友發脾氣或是數落對方的不是，結果通常就是女生盛怒丟下一句：「不理你了！」掉頭就走，而男生卻追上去說：「不要走啦……」這樣的戲碼經常上演。

在這部電影裡，充分地反映出台灣的男女關係裡，女生占優勢的社會現象。

例如，被幫派分子叫去赴約時，也是 Susie 主動開口說：「要一起去嗎？」決定偷騎路旁插著鑰匙的摩托車也是 Susie，總之，Susie 的戲份愈來愈搶眼，相反地，小凱幾乎都只是被動地接受。

警察出動了，幫派分子也出動了，展開了一連串的追逐，過程當中也有不少喜劇效果，讓觀眾目不轉睛地看到最後。

Susie 等年輕人在電影裡使用的流行用語，剛好給我學習的機會。台灣所講的「國語」，在語尾都會稍微拉長，講話速度快，沒有像北京腔的捲舌音，聽起來平順柔和，尤其是女孩子講話時比較明顯，

Susie 講話時就給人這樣的感覺。

電影最後是以快樂的結局落幕，不太需要揣測後續的發展，輕鬆簡潔地結束，其實也是一大魅力。

二〇一一年

《賽德克‧巴萊》（Seediq Bale）

台灣黑道幫派裡一群年輕人的友情和破滅的故事。

喜愛度：★★★☆☆

- ✵ 發行日期——二〇一一年
- ✵ 片長——（上）一四四分、（下）一三二分
- ✵ 導演——魏德聖
- ✵ 編劇——魏德聖
- ✵ 主演——林慶台、大慶、馬志翔、安藤政信
- ✵ 獲獎記錄——金馬獎最佳劇情片、最佳男配角、最佳原創電影音樂、最佳音效、觀眾票選最佳影片、年度台灣傑出電影工作者（王偉六）等六大獎項

《賽德克‧巴萊》電影海報

推薦必看台灣新電影

2

259

創下國片最高票房《海角七號》的魏德聖導演再度推出力作，以日治時代發生的悲劇「霧社事件」為題材的長篇作品《賽德克・巴萊》。描述原住民在日人的高壓統治下被迫放棄自己的文化和信仰，憤而起身對抗的故事。

為了拍攝此片，魏德聖除了將《海角七號》獲得的收入全部投入之外，還四處籌措資金，終於得以如願開拍。據說是他十多年前就開始構思的劇本，想必是傾注了全心全意想要拍攝的作品吧。

被認為「缺乏控制資金的概念」的魏導，因為在搭景和電腦特效上過於執著，導致拍到一半卻瀕臨破產邊緣，聽說參與演出的徐若瑄等圈內人也出資援助，加上得到政府的補助金之後才順利完成，總製作成本高達新台幣七億元以上。最後，在魏導堅持之下，本片分為上下兩部（「太陽旗」和「彩虹橋」），是總長度達到四小時半的史詩鉅作。

電影院的檔期是先安排上集的「太陽旗」上映，一週後再推出下集的「彩虹橋」接力上檔。

我當時以受邀的媒體人身分參加試映會，一口氣看完上下兩集，演員們的表現可圈可點，原住民主角的演技真實有血肉，但是說真的，一幕幕殺戮血腥的動作場面，看久了也會麻痺，終於等到登場人物的內心戲時，在情感衝突的處理上卻顯得草率，使得觀眾感覺格格不入。

故事其實很單純，整合為一部片長兩個小時半的電影比較恰當，簡單有力道。尤其是下集的部分，魏導對這個題材的執念應該可以濃縮為一小時。

基本上，拍電影有時也會站在觀眾的角度去考慮，因而有所斟酌，然而，魏導對這個題材的執念

銀幕上的新台灣

體現在整部電影上，一味地將自己想說的話全部推銷給觀眾，這部分少了一些圓融。

電影本身就屬於大眾娛樂的一種，好就是好，不好就是不好，需要多方面公正客觀的判斷。但是，這部電影剛上映時，台灣的影評人或是媒體似乎處於「難言之隱」的狀態，幾乎都是一面倒的稱讚，鮮少有批判性的言論。尤其是在出席首映會的馬英九總統等政治人物的加持下，這部電影成了舉國關注的焦點，因此就當時的社會氛圍而言，首先要為拍攝過程之艱辛而給予鼓勵的意味頗為濃厚。

但是，我認為一部作品的社會影響力和電影該得到的評價應該分開來談，可是直到目前為止，這部作品尚未獲得「客觀持平的評價」，無疑是一大缺憾。

《雞排英雄》(Night Market Hero)

夜市攤商們抗議強制徵收土地的奮鬥歷程。

喜愛度：★★★★☆

⊕ 發行日期——二〇一一年

⊕ 片長——一二四分

⊕ 導演——葉天倫

⊕ 編劇——葉丹青、葉天倫

⊕ 主演——豬哥亮、藍正龍、柯佳嬿、王彩樺

提到台灣就想到美食，提到美食就讓人想到了夜市小吃。台灣夜市就像是大型的商店街，比日本寺廟「緣日」（廟會）時的攤位規模更加壯觀，少則幾十攤，多至幾百攤，而且台灣夜市厲害的地方在於全年無休，熱鬧滾滾，甚至成為外國觀光客的必訪景點。

台灣的夜市小吃種類相當豐富，無論是煎煮炒炸、海鮮、飲料和甜點，多到眼花撩亂。不像日本

《雞排英雄》電影海報

頂多是章魚燒、烤魷魚、棉花糖等十幾種而已。

在台灣，擁有一定人口規模的地方，絕對都會有夜市，儼然成為代表台灣的大眾文化之一。二〇一一年上映的《雞排英雄》，就是描寫夜市裡市井小民的生活點滴，超過一億元新台幣的票房成績，表現不俗。

主角阿華（藍正龍飾）擔任「八八八夜市」的自治會會長，雖然是規模不大的夜市，但是大家感情融洽，一片和樂，每晚都使出渾身解數，炒熱夜市的氣氛。

但是，建商看中這塊土地，想要把「八八八夜市」的攤販趕走，於是建商教唆當地的幫派分子生端滋事。剛失戀的報社記者林亦南（柯佳嬿飾）起初鄙視夜市的生活方式，但是逐漸被阿華的正義感和熱心所吸引，於是透過報導來一起對抗蠻橫的建商。

在故事中，建商打算用錢收買議員張進亮（豬哥亮飾），張議員曾經和阿華以及他的阿嬤一起擺攤做生意，那時候阿嬤還借錢給他還債，有恩於他。因此，他身為議員到底該推動土地開發案，還是和「八八八夜市」站在同一陣線呢？讓他非常困擾。

結尾的鏡頭頗為壯觀，為了聲援「八八八夜市」，台灣各地有名的夜市自治會都出動了，台北士林夜市、高雄六合夜市、台中逢甲夜市、台南花園夜市、宜蘭羅東夜市等等，看到這些情意相挺的畫面，應該感動了不少台灣人吧。

導演葉天倫是一九七五年生，曾經擔任過演員、配音員、電視製作人等，這部電影是他首部執導

的作品，一躍成為新生代導演的中堅分子。他善於處理本土色彩強烈、講求道義和人情的題材，並將其製作成詼諧風趣的電影。他在這部片中將這樣的本領發揮得淋漓盡致。

《那些年,我們一起追的女孩》(You Are the Apple of My Eye)

喜愛度:★★★★★★★

九〇年代台灣高中生的純愛故事。

* 電影內容請參照 Scene 7 (P.160)。

◉ 發行日期——二〇一一年

◉ 片長——一一〇分

◉ 導演——九把刀

◉ 編劇——九把刀

◉ 主演——柯震東、陳妍希

◉ 獲獎記錄——金馬獎最佳新演員(柯震東)、
台北電影獎觀眾票選獎

《那些年,我們一起追的女孩》
電影海報

《南方小羊牧場》(When a Wolf Falls in Love with a Sheep)

一段發生在補習班林立的南陽街的青春故事。

喜愛度：★★★☆☆

⊛ 發行日期──二〇一二年

⊛ 片長──八十五分

⊛ 導演──侯季然

⊛ 編劇──侯季然、楊元鈴、何昕明、陳慶祐

⊛ 主演──柯震東、簡嫚書、郭書瑤、蔡振南

《南方小羊牧場》電影海報

台北車站南側的「南陽街」以及附近一帶，升學補習班四處林立，是相當有名的補習街，很多想

要考大學的高中生一放學就聚集於此。

由於這裡叫做南陽街，不知從何開始，在這裡補習的莘莘學子就被稱為「南方小羊」，描寫在補習街發生的青春愛情喜劇，是台灣導演很擅長處理的小人物情感清新小品，其他還有像《聽說》、《一頁台北》等許多部片子，在在都證明了台灣人的確有這樣的天分。

有一天，主角小東（柯震東飾）的女友留下一張「我去補習了」的紙條就消失了，阿東為了尋找她的下落，來到南陽街的影印店工作。另一位主角是還沒從上一段情傷走出來的小羊（簡嫚書飾），在補習班擔任助教。阿東畫大野狼，小羊畫小綿羊，大野狼和小綿羊的對話就這樣在補習班的試卷上展開，讓原本生疏的兩個人愈走愈近。

侯季然導演先前拍的《有一天》（二○○八）也是佳作，聽說他去到海外，經常被誤認為是侯孝賢導演的兒子。為何會以南陽街的補習班為主題，他在自己的部落格「太少的備忘錄」裡說明了理由：

「十九歲的時候，為了準備考試，我幾乎每天都去南陽街……其中最吸引我的，卻是那些留在南陽街的人。

當下課時間到，人群退潮，招牌燈暗，他們還留在南陽街，為了什麼？我總是在腦中幫他們編織出一個個故事。這些故事常常有個悲傷的開始，有個溫暖的結局。悲傷的開始是我的觀察，溫暖的結局是我的想像。多年之後，我回到南陽街拍這部電影，因為這條街上濃烈的悲傷氣味讓我念念不忘。

而我則要用想像力把那些悲傷消滅，這是電影獨有的特權。」

飾演主角阿東的柯震東，第一次演出《那些年，我們一起追的女孩》就嚐到了走紅的滋味，在這部作品裡的演技也獲得肯定，演藝事業看似平步青雲。然而，二〇一四年因為在中國吸大麻被逮捕，驚動了兩岸三地演藝圈，那時候已經簽下幾部要主演的電影也都因此取消，引起一陣喧然大波，他本人也沉寂了好一陣子。在年輕演員裡，他能夠把善良溫和的角色詮釋地如此自然，受到了高度關注的同時，卻在鎂光燈下迷失了自己吧。

另一位飾演小羊的簡嫚書，有著圓溜溜的眼睛，她的存在散發著絲絲暖意，也是這部電影之所以吸引觀眾的關鍵人物。

結局是阿東發現自己真正的情感，在南陽街學生一齊拋出紙飛機時，他追向小羊，卻突然遇到了分手的前女友……奇幻的場景，突如其來的現實，劇末的安排太過巧妙了，這部電影絕不會讓觀眾感到失望。

描寫一群想要重振台灣民俗技藝的年輕人。

喜愛度：★★★★☆☆

- 🎞 發行日期──二〇一二年
- 🎞 片長──一二一分
- 🎞 導演──馮凱
- 🎞 編劇──馮凱、許肇任、莊世鴻
- 🎞 主演──柯有倫、黃鴻升、林雨宣

有些電影只靠著網路上一傳十、十傳百的擴散方式，在網友的強力推薦下造就了票房佳績。這部電影《陣頭》就是透過口耳相傳衝到破億票房的代表案例。

陣頭是台灣廟宇舉辦廟會等盛大活動時，會施展出各種民俗技藝的傳統文化。一般是靠表演來糊口，口碑好的話，就會有來自台灣各地廟宇的邀約演出。這部電影是以真人真事改編，取材自台中九

《陣頭》電影海報

天民俗技藝團的故事，描寫從面臨解散危機到成為揚名國際的台灣之光的過程。

導演馮凱原本在電視圈就相當活躍，推出過多部知名的電視連續劇，《陣頭》是他轉戰電影圈的處女作，聽說口碑場上映第一天只有一位觀眾而已，讓他萬念俱灰，心裡浮現了「還是回到電視圈的世界好了」。之後，因為看過電影的觀眾紛紛在網路上留言推薦，於是一瞬間情況大逆轉，不分男女老少都到電影院捧場，票房成績甚至超過了三億台幣。

這部電影的劇情，觀眾可能會覺得似曾相識，很像《海角七號》和《練習曲》的綜合版，在靈感來源方面或許有做參考，老梗要如何創新固然考驗著導演的功力，但是沿用老梗本身不免讓人詬病。

主角阿泰在台北組搖滾樂團，可是發展並不順遂，於是回到了故鄉，想要存錢到美國留學。還有，父子關係緊繃，兩個人經常一言不合而鬧得不愉快。這個部分和《海角七號》裡懷才不遇、叛逆的阿嘉簡直如出一轍。

阿泰的爸爸是代代相傳的陣頭世家，但是被競爭對手搶走了顧客，生意慘澹。擔任團長的阿泰立志要讓自家的陣頭東山再起，於是決意和團員們環繞台灣一周鍛鍊身心，在環島的過程中吸引了媒體的注意，原本一盤散沙的團員們也團結一致，技巧上有所精進，甚至打響了陣頭的名號，紅到國外去。

最後他和父親解開心結，修復了父子感情。

電影裡，有很多令人印象深刻的台詞，例如有一段是在嚴格的打鼓訓練下，團員們心生不滿時，

阿泰說：「賽跑的人就是要一直跑，練鼓的人就是要一直打！」還滿勵志人心的。

通常，陣頭是憑藉誇張華麗的化妝和民俗舞蹈吸引民眾目光，但是阿泰活用自己在樂團裡的打鼓經驗，打算以鼓陣作為陣頭表演的重心，他在面對團員們的質疑聲浪時，說：「我們想要做到的，不用扮神，也一樣會讓人家看得起的陣頭。」來說服大家。

飾演阿泰的柯有倫外型陽光帥氣，在演技方面曾被投以疑問的眼光，但是他在這部片子裡熱情的演出值得讚許。此外，這部電影的魅力也來自於優秀的配角，患有自閉症的梨子（徐浩軒飾），很有台灣本土氣息的太妹敏敏（林雨萱飾），阿泰的父親達叔（阿西飾）和母親師娘（柯淑勤飾），在電影裡每個人不同的想法互相碰撞，但是又因為在同一個廟裡共同生活，這種類似於大家族的生活模式，是台灣鄉下陣頭文化不可或缺的風景。

《女朋友。男朋友》（GF・BF）

被時代捉弄的年輕男女之間的失去與救贖。

✾ 二〇一二年

✾ 片長——一〇一分

✾ 導演——楊雅喆

✾ 編劇——楊雅喆

✾ 主演——張孝全、桂綸鎂、鳳小岳

✾ 獲獎記錄——金馬獎最佳女演員、觀眾票選最佳影片

＊電影內容請參照 Scene 7（P.166）。

喜愛度：★★★★☆

《女朋友。男朋友》電影海報
©原子映象有限公司提供

銀幕上的新台灣

《逆光飛翔》（Touch of the Light）

喜愛度：★★★★☆

克服眼盲障礙的小品電影。

✵ 發行日期——二〇一二年

✵ 片長——一一〇分

✵ 導演——張榮吉

✵ 編劇——李念修

✵ 主演——張榕容、黃裕翔、李烈、許芳宜

✵ 獲獎記錄——金馬獎最佳新導演、
年度台灣傑出電影工作者（黃裕翔）

＊電影內容請參照 Scene 8（P.184）。

《逆光飛翔》電影海報

《白天的星星》（Love is Sin）

在山區部落生活的中年女性，身上背負的祕密和重生的故事。

喜愛度：★★★☆☆

◉ 發行日期——二〇一二年

◉ 片長——一〇〇分

◉ 導演——黃朝亮

◉ 編劇——陳怡如、黃淑筠

◉ 主演——林美秀、陳慕義、紀亞文

＊電影內容請參照 Scene 8（P.188）。

《白天的星星》電影海報

《阿嬤的夢中情人》（Forever Love）

一九六〇年代台語電影人的故事。

喜愛度：★★★☆☆

◉ 發行日期──二〇一三年

◉ 片長──一二四分

◉ 導演──北村豐晴、蕭力修

◉ 編劇──林真豪、王莉雯

◉ 主演──藍正龍、安心亞、天心、王柏傑、龍劭華、沈海蓉

《阿嬤的夢中情人》電影海報

這部電影是活躍於台灣的北村豐晴導演繼《愛你一萬年》（二〇一〇）之後的第二部長篇作品，

和台灣人導演蕭力修共同合作拍攝。北村導演的副業是經營位於台北市樂利路的日式居酒屋「北村家料理」，如果運氣好的話，去到店裡可以遇到本人喔。

台灣曾經出現過台語電影的黃金時代，從一九五〇年代中期開始到一九六〇年代中期，將近十年的期間，國民黨政府雖然以「國語」作為通用語，但是受到日治時代的影響，只會說台語和日語的人口當時占了大多數，這群人也是台語電影的熱情支持者，這部電影就是描寫當時的電影人。

一九六〇年代後半，政府強力推行講國語運動，台語電影的拍攝數量急速減少。戰後，當台灣的電影產業基礎面臨崩壞危機時，台語電影不僅撐起了票房市場，也短暫維持住台灣電影的命脈，發揮了重大作用。透過這部作品，可以了解到當時台語電影的狀況，頗有寓教於樂的效果。例如，從中國大陸來台的外省人演員，雖然演技好但是不會講台語，台詞都是事後請配音員配音，在在反映了當時台語電影的時代背景。

這部電影安排現代和過去的故事同時穿插進行。男主角奇生（藍正龍飾）是台語電影鼎盛時期的導演和編劇，女主角美月（安心亞飾）是希望成為大明星的鄉下姑娘。外省人美月從小住在眷村，台語並不流暢，但是在奇生的協助下逐漸走紅，成為大牌的電影女主角。接著，有情人終成眷屬，兩個人結婚了，但是年老後的美月罹患了失憶症，忘了奇生，也忘了兩個人一起拍片的往事。奇生要如何喚回美月的記憶？就是本片的高潮所在了。

北村導演也親自參與演出，沒想到他那種關西人的個性和台灣濃厚的人情味意外地合拍，橫跨現

代和一九六〇年代的時空交叉安排也很巧妙。其中最催淚的，莫過於美月終於恢復記憶的結尾部分了。

美中不足之處就是選角有待加強。以宅男女神聞名的安心亞飾演美月，她給人的感覺就是本土味很濃，沒有外省人女性的特質。當紅男星藍正龍雖然演出奇生一角，但是缺少了台灣菁英分子的味道。如果改為藍正龍演外省人的角色，安心亞演本省人的角色，就十分合適了。即使如此，以電影內容的趣味性來說是及格的，票房成績能突破三千萬台幣不是沒有道理的。

《總舖師》（Zone Pro Site）

描寫台灣獨特的戶外宴會「辦桌」文化。

喜愛度：★★★★☆

❀ 發行日期──二〇一三年
❀ 片長──一四五分
❀ 導演──陳玉勳
❀ 編劇──陳玉勳
❀ 主演──夏于喬、楊祐寧、林美秀
❀ 獲獎記錄──台北電影獎最佳女配角、最佳美術

曾在九〇年代發表喜劇電影《熱帶魚》，因而風靡一時的陳玉勳導演，睽違了十六年之後，再度推出新作品，融入了台灣流行的本土要素。

以類型來說，這部片是延續了《雞排英雄》和《陣頭》的喜劇路線，甚至對於日本觀眾來說，可

《總舖師》電影海報

能會認為搞笑橋段太過誇張了。我在台灣的電影院觀賞時，看到周圍一片歡樂的氣氛，發現日台間的

「笑點」似乎有些差異。尤其是電影一開頭，林美秀為了招攬客人而跳的那一段舞蹈，顯得相當突兀，

正當我感到納悶不解時，在場的台灣觀眾已經哄堂大笑了。

總舖師，就是台灣飲食文化裡負責「辦桌」的料理人，這部電影裡有過去曾經轟動台灣的三大名

廚「憨人師」（吳念真飾）、「鬼頭師」（喜翔飾）、「蒼蠅師」（柯一正飾）登場，主角小婉（夏

于喬飾）是蒼蠅師的女兒，因為幫男友作保而負債返鄉，想重振總舖師名號的威風。幫助她的料理醫

生如海（楊祐寧飾）曾經在鬼頭師門下學藝，之後四處旅行。逐漸萌生情愫的兩個人，卻在最後的總

舖師大賽決賽中面臨對決的局面。

夏于喬曾經擔任電視節目主持人，討人喜歡的性格贏得了不少人氣，這部電影是她第一次正式挑

梁演出女主角，就獲得空前的成功。聽說原本已經選定《逆光飛翔》的女主角張榕容來演出，但因為

她突然發現懷孕，因此在開拍前兩個禮拜臨時換角。但是，以這部作品裡的人物性格設定來看，跟一

向給人有點距離感的張榕容比起來，很像鄰家小女孩的夏于喬或許比較適合。

而且，配角的精湛演技也不在話下，本身也是知名導演的吳念真演出憨人師一角，行事神祕低調，

暗中默默幫助小婉，不管是表情和台詞都有他自己的獨特的詮釋。前面提到的林美秀飾演小婉的繼母

膨風嫂，有著在台灣街頭隨處可見的大嬸個性，是愛管閒事、大嗓門、開朗卻受人喜愛的角色，她的

演技無可挑剔。她原本就經常在電視劇中出現，在這部電影裡雖然只是配角，但是戲分也很重，不亞

於主角。

台灣社會對吃的重視可能遠超過日本，「知道哪裡好吃」「知道如何點菜」「知道怎麼吃得美味」等，對吃的講究已經成為一門高深的學問，懂得吃就代表懂得如何生活，看完這部電影讓我產生這樣的體悟。

《一曲搖滾上月球》(Rock Me To The Moon)

一群照顧罕病兒的父親們組成樂團，傳達愛與能量。

喜愛度：★★★☆☆

❂ 發行日期——二〇一三年

❂ 片長——一一五分

❂ 導演——黃嘉俊

❂ 編劇——黃嘉俊

❂ 主演——巫錦輝、李正德、鄭春昇、潘于岡、蔡咏達、歐陽東麟

❂ 獲獎記錄——金馬獎最佳原創音樂

雖然是紀錄片，但是內容讓人覺得很難想像，因為與我們日常生活所接觸到經驗相距甚遠。

六位年紀半百的父親們共組樂團，目標是挑戰一年後的海洋音樂祭，憑藉著「一生當中總要做過

《一曲搖滾上月球》電影海報

「一件瘋狂的事」的信念，開始了練習活動。

職業分別為國中教師、網站設計師、捏麵人師傅、課輔班老師、教會行政主任和計程車司機，每個人的背景不同，但是他們的共通點就是家裡有罕見疾病兒童。

紀錄片裡除了拍攝每位父親和小孩子的互動，還有照顧罕病兒的艱苦心聲等等心路歷程。其中有一位甚至是家中有三位罕病兒，妻子還因此罹患憂鬱症。有一位父親，因為妻子無法忍受照顧罕病兒的痛苦而離家出走，使他原本打算五十歲就要退休享福的夢想落空，每天忙於照顧罕病兒。

他們都面臨了「自己心愛的孩子無藥可醫」的難題，赤裸裸的人生告白太過沉重了，卻只能夠不斷地傾聽。

這些父親們的一言一語，每個畫面，每個投向罕病兒的眼神，感動每一位觀眾的心。這部片在二○一三年獲得了台北電影節的觀眾票選獎，同年的金馬獎也得了獎，實至名歸。

對我來說，透過這部電影才知道，原來世界上有這些罕見疾病的存在，光是這一點就覺得相當有意義了。例如，腎上腺腦白質失養症（ALD）、遺傳疾病小胖威利症、尼曼匹克症、平腦症、結節性硬化症、血小板無力症等，聽都沒聽過的病名，都是遺傳基因突然病變而引起的。這些病症看似與我們日常生活無關，其實我們的「正常」只是剛好的幸運罷了。有一天，我們若是真的面臨這樣的命運時，該怎麼辦？

有罕病兒的家長，他們絕大多數的生活和工作幾乎都以小孩子為重心，因為照顧而感到疲勞和絕

望。可是，這裡登場的父親們毫不氣餒，就像以前連碰也沒碰過的樂器，但是他們勇於挑戰，即使失敗了也堅持下去，永不放棄的精神才是真正的「搖滾」。

《失魂》（SOUL）

一位軀殼內住著他人靈魂的男子，發生一連串的懸疑故事。

喜愛度：★★★★☆

- ◉ 發行日期——二〇一三年
- ◉ 片長——一一一分
- ◉ 導演——鍾孟宏
- ◉ 編劇——鍾孟宏
- ◉ 主演——張孝全、王羽、梁赫群、陳湘琪
- ◉ 獲獎記錄——台北電影獎最佳劇情長片、最佳男主角、最佳攝影、最佳音樂等獎項。

一開始，我想先向拍這部電影的鍾孟宏導演鼓掌，他在台灣應該是完整繼承台灣新電影衣缽的新生代導演第一人吧。

《失魂》電影海報

不僅陸續推出了《停車》、《第四張畫》等佳作電影，他在二〇一三年發表了令人意想不到的恐怖電影《失魂》，再創高峰。

老實說，我一直覺得台灣人不擅長拍恐怖片，台灣電影裡營造出的恐怖感通常只是隔靴搔癢，搔不到癢處。但是，看了這部電影之後完全顛覆了我的印象，我深刻反省自己妄下定論。

但是，這部作品也不全然是恐怖片，應該說是懸疑驚悚的最高傑作比較貼切。總之，攝影的美學風格襯托著劇情發展的詭譎氣氛，例如魚、昆蟲、植物、雲、樹林等極具美感的畫面，美得令人屏息，也美得叫人背脊發涼。

登場人物只有幾位，演技派男星張孝全飾演的阿川，某一天他的身體突然被別人的魂魄住進去，像是「借屍還魂」。殘暴的新人格阿川殺了自己的親姊姊和警官，父親為了掩飾這件人倫悲劇，殺了自己的女婿。

對於阿川，父親的內心感到相當內疚，他知道自己親手殺死病重妻子時，年幼的阿川也在現場，因此也呼應了父子關係的疏離。故事最後的轉折，不禁讓人思考「人性」究竟是什麼？

故事背景設定在台灣的深山裡，地名也沒有交代清楚，因為在哪裡發生並不是重點，與世隔離的氣氛才是目的。殺了姐姐的阿川被父親關在山上的小木屋裡，這個小木屋看似囚籠卻又像是堡壘，不得不為導演的表現手法肅然起敬，小屋裡的阿川冷靜地思考下一步棋該怎麼走，然後堅定地執行，看到阿川的模樣，到底關在小屋裡的是生活無法自理的弱者？抑或是支配一具軀殼的強者？甚至，小屋

外的人彷彿都被吸到小木屋這個黑洞裡，任憑阿川操控，令人不寒而慄。這是我第一次體驗到的密室驚悚。

飾演阿川的張孝全，演技真的無話可說，他在《女朋友。男朋友》和《被偷走的那五年》等電影裡的表現都很精采，人氣扶搖直上，現在是台灣、中國、香港等地電影界爭相邀約的對象。但是，他也接演過不少拙劣作品，今後在選片方面需要多下功夫，累積豐厚的演技實力，往頂尖一流的演員之路邁進。

《聽見下雨的聲音》（Rhythm of the Rain）

以雨聲為基調展開的一段悲傷愛情故事。

喜愛度：★★☆☆☆

- 🎞 發行日期——二〇一三年
- 🎞 片長——一一八分
- 🎞 導演——方文山
- 🎞 編劇——方文山、游智煒
- 🎞 主演——柯有倫、韓雨潔、釋小龍、徐若瑄

《聽見下雨的聲音》電影海報

認識周杰倫的觀眾，應該對這部電影的導演方文山不陌生。他每次都能把周杰倫作的曲填上充滿詩意的歌詞，首部執導的電影當然也是以拿手的音樂為基礎，用「聲音」這個主題貫穿整個故事。

尤其是強調下雨的聲音，從片名就很清楚地表達了。由於車禍而變成聽障的主角雨捷（韓雨潔飾），也是因為突如其來的一場雨，才和人氣樂團歌手阿倫在大學的市集邂逅，兩個人一起找地方躲

雨。

　　順帶一提，新人韓雨潔是在八千名參賽者的選秀會上脫穎而出才獲得這個角色，她帶著無助的眼神，楚楚可憐地站在那裡，讓人看得目不轉睛。喜歡上雨捷的阿倫，是由柯有倫飾演，他在樂團裡身兼歌手和作曲，充滿了熱情，純粹喜歡玩音樂，讓自我封閉的雨捷逐漸打開心防，兩個人的心最靠近的時刻也是在下雨過後。

　　而且，直到電影的最後才知道，造成雨捷聽障的原因並不單純是車禍，也是因為一場雨。

　　接著，因為 Sharon（徐若瑄飾演）再度出現，讓兩個人的感情面臨了考驗。Sharon 是前樂團成員，脫團後成為相當活躍的獨立歌手，徐若瑄飾演這位個性強烈、自我意識濃厚的女孩子也很到位。

　　以電影品質來說，有很多細節的處理都流於表面。過於強調音樂的存在，反而讓故事的展開顯得牽強，但是結局部分揭露出原本看似不相關的登場人物其實都有關連性，真相大白的橋段還滿精采的。

　　另外，透過這部電影，在思考音樂對台灣人的重要性時，是一部值得參考的電影。

　　這部電影固然有缺陷，但是主題曲部分是一大亮點，有加分效果。就是和片名相同的主題曲〈聽見下雨的聲音〉，由導演方文山作詞，周杰倫作曲，光是這兩個人就已經是無敵的組合了，還加上實力派女歌手魏如昀來詮釋，在聽覺上是一大享受。她的歌聲有透明感，同時又傳遞了孤獨。這首歌在片中和片尾各出現一次，讓觀眾陶醉在歌聲裡，或許也是這部電影的目的所在。

《被偷走的那五年》（The Stolen Years）

因為車禍喪失記憶，反而修復了夫妻間的裂痕。

喜愛度：★★★★☆

🎬 發行日期──二〇一三年

🎬 片長──一一一分

🎬 導演──黃真真

🎬 編劇──黃真真等人

🎬 主演──白百何、張孝全

這部電影是台灣和大陸攜手合作拍攝的，而且在兩岸的電影市場都有不錯的票房成績，大陸有一億五千萬人民幣，台灣則是八千萬台幣，這樣的情況實屬罕見。取景地點也涵蓋了台灣和大陸兩地，但基本上觀眾無法分辨是以哪裡為舞臺，似乎是刻意營造出「無國界的華人電影」。從這個觀點看來，《被偷走的那五年》可以說成功地樹立了典範。

《被偷走的那五年》電影海報

這部電影之所以賣座，要歸功於代表台灣的演員張孝全和中國的新生代女演員白百何，兩位的精湛演技增添了不少戲劇張力。從開始到最後，故事的起伏轉折都讓觀眾跟著入戲，尤其是被白百何豐富的表演力完全吸引住了。

如同電影名稱，故事就從女主角喪失了五年的記憶開始。何蔓（白百何飾）因為車禍喪失了部分記憶，這五年裡她和謝宇（張孝全飾）從結婚後到兩個人之間發生的爭吵、外遇、離婚等等不愉快都忘記了。

因為劇情架構和先前的一些電影相似，所以上映時捲入了抄襲的風波，但是我沒有看過被抄襲的電影，因此暫不評論。只是，由於記憶喪失反而挽回了破碎的感情，這樣的故事古今中外時有所聞，重點在於「創作」的範圍內，老梗如何拍得有創意，能夠在兩個小時內吸引住觀眾的目光，才是真正對導演能耐的考驗。若以票房來看，顯然這部片相當成功。

這部電影可能是這幾年來讓我哭得最慘的一部，尤其是當何蔓想起自己和精神科醫生的外遇，她告訴謝宇這個事實時，一邊流淚，一邊問他：「你還愛著那個人嗎？」那時候謝宇哀戚的表情，原本忍住的情緒潰堤了。

何蔓想不起這五年發生的事，反而因為失憶而讓兩個人回到了原點，重新在一起。但是，電影並沒有在這裡畫下句點，新的不幸再度降臨，車禍的後遺症讓何蔓的大腦有血塊壓住腦神經，健忘症愈來愈嚴重，為了讓情況不再惡化，也嘗試食物療法卻不見效。何蔓的記憶力不斷地退化，不得已只好

放手一搏選擇了成功率低的手術，但是手術失敗造成了頸部以下癱瘓，最後兩個人選擇的方式也太過催淚了。但是，觀眾其實也能理解，這是無計可施之下的不得已手段，在結尾部分的處理也不會顯得唐突，悲傷的結局也是一種「善終」。

《大尾鱸鰻》（David Loman）

展現台語幽默的本土電影

喜愛度：★★★☆☆

⊕ 發行日期──二○一三年
⊕ 片長──九十八分
⊕ 導演──邱瓈寬
⊕ 編劇──邱瓈寬等人
⊕ 主演──豬哥亮、楊祐寧、郭采潔

這部電影的票房突破了新台幣四億元，成績相當輝煌，應該是歷年來國片票房排行榜的名列前茅之作。雖然有不少電影工作者批評：「那麼低俗惡搞的作品卻大受歡迎，實在令人無法置信！」但是，我認為電影也沒那麼糟糕。

起初，看完電影的感想是：「真是無聊！」但是，仔細想想它之所以能夠賣到四億元，一定有其

《大尾鱸鰻》電影海報

292

道理。為什麼如此受到台灣人的歡迎呢？在我認真思考過後，得出的結論是「語言遊戲」的魅力。

故事是黑道老大「大尾」（豬哥亮飾）和經營風水館的老闆「老賀」（豬哥亮飾）偶然相遇，他們長得像是同一個模子刻出來的，因此提議角色互換。其實，這樣的劇情設定在很多小說和漫畫上都出現過，已經是老掉牙了。角色互換後，老賀卻惹上殺身之禍，被大尾的仇家殺害了。

大尾的女兒小芹（郭采潔飾）識破了藏身於風水館的其實就是自己的父親，於是她和老賀的兒子小賀（楊祐寧飾）以及大尾三人一起組成特攻隊，打算為死去的老賀報仇。

故事很簡單，登場人物詼諧風趣的台語對話讓許多觀眾捧腹大笑。如果是一般的日常生活用語，我多少還聽得懂，可是這部電影的台語太過深奧了，即使看字幕，還是有很多地方似懂非懂。

電影片名本身就是一個語言遊戲，《大尾鱸鰻》的「鱸鰻」用台灣發音就是中文的「流氓」之意。

片中有很多類似的國台語諧音或台語獨特的幽默等，台灣人一聽就知道笑點在哪，所以覺得很有趣，但是對於不會台語的人來說，就要花費一番唇舌慢慢解釋才看得懂。

後來我買了DVD來看，看了兩、三次之後，逐漸了解電影的趣味所在，基本上就是由一連串的「罵人」、「髒話」、「三字經」等構成了台味十足的電影。在台語和「國語」並用的台灣裡，比起日本有著更加豐富的語言表現，其中有些三用法像是考驗智慧的語言遊戲，讓人會心一笑；但是，也有像這部電影裡出現的低俗用語，卻有相當的「笑果」。

中文是表意文字，一個發音就有很多相對應的漢字，多的話甚至有幾十種以上，加上四聲的區別，

延伸出許多變化。熟悉中文的人可以依照前後的文脈來判斷語言的組合而立即了解意思，達到溝通的目的。就像日本人在判斷橋（hashi）和筷子（hashi）時，是用音調去判斷的。台語則是另一個不同的世界，和「國語」混合之後更是趣味橫生。

這部電影是在台灣的特殊語言環境下誕生的，對外國人來說有助於了解台灣人紮根於底層的語言感覺。

《看見台灣》（Beyond Beauty: Taiwan from Abovet）

以空拍方式記錄台灣的美麗風土，以及環境遭到破壞的醜陋。

喜愛度：★★★★☆

🎞 發行日期──二〇一三年

🎞 片長──九十三分

🎞 導演──齊柏林

🎞 旁白──吳念真

🎞 獲獎記錄──金馬獎最佳紀錄片

＊電影內容請參照 Scene 2（P.55）。

《看見台灣》電影海報

《拔一條河》（Bridge Over Troubled Water）

因為小朋友的拔河比賽讓社區重新充滿了活力。

喜愛度：★★★☆☆

⊕ 二〇一三年

⊕ 片長──一〇四分

⊕ 導演──楊力州

⊕ 主演──張永豪、劉宜雯、葉晏廷、蘇泊源、林德和

＊電影內容請參照 Scene 2（P.59）。

《拔一條河》電影海報

《郊遊》（Stray Dogs）

貧富差距的社會裡，用啃高麗菜來宣洩情緒

喜愛度：★★★☆☆

✤ 發行日期——二〇一三年

✤ 片長——一三八分

✤ 導演——蔡明亮

✤ 編劇——蔡明亮

✤ 主演——李康生、陳湘琪

✤ 獲獎記錄——威尼斯影展評審團大獎、
　金馬獎最佳導演、最佳男主角

＊電影內容請參照 Scene 4（P.102）。

《郊遊》電影海報

2014年

《逆轉勝》（Second Chance）

描寫突遭家庭變故的女主角讓撞球店起死回生的故事。

喜愛度：★★★★☆

- ✪ 發行日期——二〇一四年
- ✪ 片長——一一〇分
- ✪ 導演——孔玟燕
- ✪ 編劇——孔玟燕、陸欣芷、閻玲怡
- ✪ 主演——溫尚翊、黃姵嘉、王識賢、劉以豪、姚安琪、陳松勇

《逆轉勝》電影海報

撞球，對台灣人而言是一項有特殊情感的運動。

在台灣，撞球曾經風行一時，我大學時代曾到台灣留學，住在國立師範大學附近的師大路一帶，就有好幾間撞球館。我在日本時對撞球的印象是，這是中年男子的一種娛樂消遣，但是在當時的台灣，撞球館的客群主要大學生或是二十幾歲的上班族。學校的課一上完，下午就和朋友到撞球館報到，撞球技巧也是那個時候練出來的。在國際撞球大賽上，台灣選手的排名也都很前面。其中不乏才色出眾的撞球女選手，擁有偶像般的漂亮臉蛋，甚至在國內外都享有高知名度。

這部電影的主角小香（黃姵嘉飾）家裡經營撞球館，她還是個高中女生，卻面臨父母相繼過世留下的大筆債務。小香年紀輕輕但擁有過人的撞球潛力，她繼承了父親留下的撞球館，卻被黑道威脅作為抵押償債之用。為了幫助小香，叔叔謝雙丰（溫尚翊飾）出面指導她撞球技術，因為冤有頭債有主，欠下這筆債務的就是她叔叔本人。

飾演謝雙丰一角的溫尚翊，就是台灣知名樂團五月天的團長兼吉他手「怪獸」。五月天甚至有一首歌〈九號球〉（二○○四），顯示了團員們對撞球的喜愛。

五月天從一九九○年代出道到現在依舊相當活躍，他們在台灣的地位可能就像是日本的南方之星（主唱桑田佳祐）吧，都擁有廣大的歌迷支持。

拍電影這種事，並不是資金、資源充足或者將知名演員齊聚一堂就能夠獲得票房保證，也未必會成為名作，重要的是劇組人員和演員們一起拍片的「氣氛」，能夠形成默契，同心協力製作好的電影。

一部缺乏整體感的電影，即使在形式上面面俱到，但是仍然無法將「氣氛」傳達給觀眾，這部電影讓我有感而發。

中文有一句話是「戲如人生」，如果套用在這部電影就是「撞球如人生」。從開球一直到到最後要打的九號球，每一次出桿都要面臨許多種選擇：推桿？拉桿？下塞？曲球？電影一開始，就是謝雙手逃避現實的橋段，當人生遇到難題時，總是會有逃避的衝動。就是因為知道逃避無法解決任何事情，所以重新爬起來時就能夠認真面對。謝雙手教導小香球技時的專注神情，就是因為一開場的逃避過程才得以有這樣的反作用力。

這部電影似乎不太注重撞球比賽的細節，電影的最後情節是謝雙手再度和當今球王許哲勇（王識賢飾）對決，謝雙手就是因為曾經輸給了許哲勇，所以背負龐大債務被逼得走投無路，甚至離開撞球界。難得有一個復仇的機會，卻是一局定輸贏。一般來說，個人賽的決賽是搶九局，儘管電影的安排擺明了謝雙手一定會贏，箇中的緊張感卻遠遠超出了我原先的預期，也令人見識到劇組鋪陳的功力。

以教授性侵女學生為題材的法庭劇。

喜愛度：★★★★☆

🎞 發行日期——二○一四年

🎞 片長——一○九分

🎞 導演——王維明

🎞 編劇——徐琨華

🎞 主演——郭采潔、徐若瑄、賈靜雯、周幼婷、戴立忍

《寒蟬效應》電影海報

若提到審理性侵事件的法庭劇，馬上會讓人聯想到美國電影《控訴》（一九八八），由茱蒂佛斯特飾演被性侵的受害者，她去法院控訴，卻因為沒有任何有利的證據，反而造成她的二次傷害，甚至自殘。

二○一四年上映的台灣電影《寒蟬效應》則是改編自真實案例，以一位遭受大學教授性侵的女學

生為題材的電影。

這部電影的片名《寒蟬效應》是日常生活裡鮮少聽到的法律用語，一般常聽到的是「噤若寒蟬」，英文是「Chilling Effect」，日文則是「萎縮效果」。意指法律條文沒有明確禁止，或者適用範圍廣泛時，民眾害怕言論遭受法令的處罰，而造成對言論自由或意見表達的阻嚇作用。

這部片的一大賣點是豪華的演員陣容，飾演女大學生白白的是郭采潔，她在《一頁台北》的表現不俗，一反先前開朗活潑的角色，這次是詮釋一位糾葛於母女關係，以及因為被性侵而引起「強暴創傷症候群」的角色，在演技上算是高分過關，若要吹毛求疵的話，希望她除了「苦悶」的表情之外，能夠有更豐富的情感表現。

曾經在日本演藝圈活躍一時的徐若瑄也參與演出，她作為一位演員，每一次的演出都讓人感覺到不斷地在進步。這次是飾演事業成功的台北女律師方安昱，受到高中同學之託──在學校擔任輔導工作的王老師（周幼婷飾）──前往台東。

剛開始並沒有打算接下這個案子，她自身正面臨著與丈夫離婚、爭扶養權的問題，但心意一轉，決定擔任白白的辯護律師。

由台灣知名男演員戴立忍擔綱演出的李仁昉教授，在學生時代參與過民主化運動，在妻子勸說下舉家搬到台東，在大學的音樂系任教，利用教授的權威性侵多名女學生。能夠把陰鬱中帶點瘋狂的角色發揮到極致的，非戴立忍莫屬了，現今台灣演員裡面應該無人能出其右吧。

其中，最令人驚艷的演出是幫自己丈夫辯護的李教授之妻——林律師，由演戲經驗豐富的賈靜雯飾演，明明知道丈夫的犯罪行為，但為了守護家庭而攻擊白白的弱點，她氣勢凌人的應戰姿態，讓觀眾無法將視線移開。她在法庭上喊著：「我不會讓任何人毀掉這個家！」這一幕烙印在觀眾的腦海裡。

為這部電影掀起高潮的，就是白白自己在法庭上的發言：「我不知道自己是不是愛上李教授了，但是教授您曾經跟我說過，您還記得嗎？妳可以聽妳自己心裡面的聲音，它會告訴妳，妳想要什麼。」這一句話應該刺到李教授的內心靈魂深處吧！開完庭後，他突然心臟病發作，沒有留下任何遺言就撒手人寰了。

在台灣，鮮少有這樣的法庭劇題材的電影，王維明導演的《寒蟬效應》在台灣電影史裡面留下了燦爛的一頁，堪稱是一部社會議題類型的高水準之作。

喜愛度：★★★☆☆

改編人氣偶像劇《痞子英雄》的第二部電影。

🎞 發行日期──二〇一四年

🎞 片長──一二七分

🎞 導演──蔡岳勳

🎞 編劇──蔡岳勳、于小惠、陳怡方

🎞 主演──趙又廷、林更新、黃渤、張鈞甯、
修杰楷、鄒承恩、關穎

《痞子英雄二部曲：黎明再起》
電影海報

這部電影是人氣偶像電視劇《痞子英雄》的第二部電影版作品，在演員陣容和拍攝手法等等各方面都遠遠勝過第一部《痞子英雄之全面開戰》（二〇一二），令人相當驚艷。同樣是描寫兩位年輕的特勤組警員聯手辦案的故事，單就特效場面等拍攝手法而言，雖然第一部曾發生盜圖的爭議問題，但

是這一部可以說是在水準之上，值得掌聲鼓勵。

在選角部分，起用中國演員林更新也替這部電影加分不少。

正如片名《痞子英雄》，就是由態度有點屌兒郎當的「痞子」和做事全力以赴的「英雄」聯手打擊犯罪，在辦案過程中彼此看不順眼，卻又產生互補作用，讓觀眾看得熱血沸騰。電視劇裡的主角是周渝民（飾演痞子）和趙又廷（飾演英雄），強力配角有台灣知名的新生代女演員陳意涵和張鈞甯參與演出，堅強的演員陣容讓這部電視劇毫無冷場，每個禮拜固定的播放時間，我幾乎都是把工作丟在一旁，守在電視機前面。

但是，在電影版方面，第一部的痞子是由性格男星黃渤擔綱演出，他是一位相當優秀的演員，但是和頭腦聰明卻又做事半調子的「痞子」形象相距甚遠，電影看到最後還是有格格不入的感覺。再加上陳意涵和張鈞甯也都缺席，改為由香港知名女星 Angela baby（楊穎）出線，演出還算及格，但是跟原先電視劇版本的印象太不符合了，讓人覺得很遺憾。雖然第一部幸運地登陸日本上映，但是票房成績並不理想，這也是因為電影品質本身有待加強的緣故吧！

然而，電影版第二部的痞子是由林更新演出，真是選對演員了。而且，張鈞甯也回鍋演出鑑識官一角，在演員陣容上剛好取得了平衡感；再度登場的黃渤則是飾演心地善良的通緝犯，這是他擅長的角色，演得相當自然。以作品的完成度來說，和第一部比起來更上一層樓。

即使如此，還是有想要抱怨的地方，就是「國際犯罪組織」的形象塑造也太過粗糙，完全缺乏反

派該有的震撼力，感覺像是和一群奇怪的外國人聯合起來不斷地在開槍而已，希望能夠投注更多心力在追求「邪惡的真實感」上。但是，電影裡的炸毀橋墩、擊落飛機等破壞行動，以及讓台灣南部的高雄港灣陷入一片混亂，拍攝的畫面還滿驚心動魄的。

日本電影《大搜查線》的成功關鍵在於講究警察辦案和事件發生的真實感，相較之下，這部電影比較接近布魯斯威利演的《終極警探》或是湯姆克魯斯演的《不可能的任務》，蔡岳勳導演有這樣的膽識和實踐力，令人欽佩。

描寫日治時代由三族共和組成的棒球隊爭取榮光的故事。

喜愛度：★★★★☆

⊛ 發行日期──二○一四年

⊛ 片長──一八五分

⊛ 導演──馬志翔

⊛ 編劇──陳嘉蔚、魏德聖

⊛ 主演──永瀨正敏、坂井真紀、伊川東吾、大沢たかお

⊛ 獲獎記錄──金馬獎觀眾票選最佳影片

這部電影是以台灣的日治時代為背景，描寫嘉義農林學校棒球隊打入日本甲子園大賽的故事。若是由日本人拍攝的話，或許就沒辦法達到這樣的深度，只會流於表面的敘事。然而，就是因為從台灣的角度出發，因此《KANO》才能夠成為名留青史的作品。

《KANO》電影海報

這部電影是魏德聖導演繼《海角七號》、《賽德克·巴萊》之後，第三部以日治時代為主題的作品，而且選擇了嘉義農林學校棒球隊的故事，對於導演挑選題材的慧眼，讓人不得不敬佩三分。

原本嘉義農林學校棒球隊的實力貧弱，在新上任的近藤兵太郎教練（永瀨正敏飾）的嚴格指導之下，才得以在短時間內脫胎換骨成為實力堅強的隊伍。嘉義位於台灣中南部的鄉下地方，當時根本沒有可以培養出優秀球員的環境。近藤教練則是在日本的高中棒球隊內對球員體罰，因此遭到解雇，輾轉來到台灣，也稱不上是頂尖的棒球教練。換言之，不管是教練或是學生，嘉義農林學校的組合一開始只是「烏合之眾」而已。

當時，代表台灣出賽的通常是北部的高中棒球隊，而且球員大部分是日本人。但是，嘉義農林則是由日本人、漢人和原住民組成的球隊，擅長守備的日本人、善於打擊的漢人、腳程飛快的原住民，近藤教練的過人之處就在於能夠不分族群活用每位球員的才能，甚至帶領球隊跨海出征日本內地的甲子園大賽。即使在決賽時輸了，但是嘉義農林學校的奮戰歷程，剛好符合了電影題材裡追求的「奇蹟」。

對台灣而言，棒球具有特別意義，日治時代引進的棒球運動，即使日本人離開之後，在台灣人的心目中作為國民運動的地位依然屹立不搖，尤其是台灣的少棒隊，經常在世界大賽中擊敗美國和日本等強隊，讓台灣人為之瘋狂。即使是現在，台灣少棒隊的實力也是維持在世界級的水準。此外，台灣國內也有職業棒球隊，雖然曾經發生打假球的風波而大受影響，但是直到現在依舊受到歡迎，擁有一定的支持球迷。而《KANO》在台灣之所以會如此賣座，也是因為棒球運動興盛的背景存在。

二〇一四年春天，《KANO》在台灣各地同步上映，卻遇上太陽花運動，剛好和大批學生占領立法院的時期重疊，先前在首映會上學生觀眾的反應都還滿熱烈的，但是正式上映時電影院卻冷冷清清，導致片子下檔前的票房表現不如預期。於是，很罕見地，在同年秋天決定第二次上映，結果票房衝到新台幣三億元，達到不錯的成績。

《大稻埕》（Twa-Tiu-Tiann）

以一百年前的台北為舞台的時空穿越劇。

喜愛度：★★★☆☆

🎬 發行日期——二〇一四年

🎬 片長——一三三分

🎬 導演——葉天倫

🎬 編劇——葉天倫

🎬 主演——宥勝、隋棠、豬哥亮

《大稻埕》電影海報

這部電影是「時空穿越劇」，故事發生在曾經是台灣全島最繁榮鼎盛的台北大稻埕，從清末到日治時代，這裡不僅是台北經濟和文化的中心，對台灣人而言也是現代化思潮的發源地，台灣知識分子向總督府爭取本島人權利的運動也是在這裡展開。

今日以南北貨、批發市場聞名的迪化街一帶，多少保留了當時的繁華面貌。這部電影除了重現大

稻埕的熱鬧市街之外，還實際到台北賓館、總統府、中山堂等地方取景，這些建築直到現在依舊完整保留了日式風格。

透過一百年前的畫面，就可以從現代回到一九二〇年代，這部分缺乏合理的解釋，或許導演認為，只要能夠回到過去，如何設定都無所謂吧。總而言之，一百年前的台灣人究竟過著什麼樣的生活，這部電影提供給觀眾另一種想像的可能。

導演就是先前拍過《雞排英雄》的葉天倫，第二部電影《大稻埕》也延續本土路線，充分展現了濃厚的鄉土味，這一點來看算是成功的。葉天倫執導的電影，敵我分明，善惡不兩立，淺顯易懂或許是他的特色。

在這部電影裡，日本人被塑造為十惡不赦的壞人。日本警察看到台灣人在舞台上演戲就立即上前喝止，一看到有人滋生事端就拿著警棍當街毆打，還有總督府統治者的高傲模樣。由此可見，當時在台灣不只有像建設烏山頭水庫的八田與一這樣的偉人而已，也有不少蔑視或欺壓台灣人的日本人存在。

本片特別選在二〇一四年農曆春節上映，定位為闔家觀賞的賀歲片，創下了兩億元新台幣的票房佳績，光看演員陣容，都是投觀眾所好的當紅人物，觀眾肯買帳是預料中的事。除了紅遍台灣的豬哥亮，還有從模特兒轉戰演員的隋棠，先前曾和隋棠共同演出人氣偶像劇《犀利人妻》的男演員宥勝，以及在電影裡和宥勝談了場小戀愛的新生代女演員簡嫚書。特別一提的是，簡嫚書在《南方小羊牧場》的演出令人驚艷，在《大稻埕》裡的演技也可圈可點，想必今後在電影界更加閃閃發光。

電影裡也出現了日治時代爭取台灣人權益的領導人物蔣渭水，他批評日本人將台灣人視為二等公民的差別待遇，以及推動台灣議會設置請願運動，甚至計畫在裕仁皇太子（昭和天皇）訪問台北期間發起抗議活動，卻被發現而導致失敗。市井小民的命運，在這樣的時代背景之下互相交錯。

《共犯》(Partners In Crime)

因為少女之死，一切開始變調的三位少年的命運。

喜愛度：★★★☆☆

- ⊛ 發行日期——二〇一四年
- ⊛ 片長——一四九分
- ⊛ 導演——張榮吉
- ⊛ 編劇——張榮吉
- ⊛ 主演——巫建和、鄭開元、鄧育凱、姚愛甯、溫貞菱

如果親自見過拍攝《逆光飛翔》的張榮吉導演，大家對他的印象應該是個性隨和、待人親切，臉上都掛著笑容，很典型的台灣人吧。

但是，如果看過他執導的電影，又會讓人不自覺地猜想，說不定真實的他是個壞心眼的人。二〇一四年秋天上映的《共犯》，描寫當人類的原始欲望碰上了惡意，事情就會往悲劇發展，這是永恆不

《共犯》電影海報

變的道理。

這部電影是台灣比較罕見的懸疑題材，比起對揭發真相的期待感，推敲每位登場人物的心理層面更讓人過癮。

主要的舞臺是在校園，主角是三位少年，一位是獨行俠，一位是資優生，一位是壞學生，互不相識的三個人因為在上學途中一起目擊了少女的意外死亡事件而有了聯結，希望找出真正的死因，他們三人一同展開了調查行動。

這部電影將人類的「漠不關心」表露無遺。對於一位特立獨行的少女之死，除了三位少年之外，包括學校老師或同學們都表現出漠不關心的態度。為了追求真相的三個人，當他們以為結交到相知相惜的好朋友時，一切卻又變了調。實際上，為了延續這樣的共犯關係，有人將計就計，利用少女的自殺編造出另一個謊言，而導致無法挽回的悲劇。

以這個層面來說，這部片名具有雙重涵義，所謂的《共犯》並非單指這三位想追求真相的少年，或許也可以解讀為其他人對少女之死漠不關心的群體，也是一種共犯關係。

電影是從少年沉入湖裡的鏡頭開始的，湖水在陽光照射下波光粼粼，就像萬花筒映照出不一樣的光彩。透過這樣的拍攝手法，可以感受到導演的目的是想要緩和「人正在死去」的悲慘模樣吧。包括從高樓一躍而下的少女，地上的血跡在雨水沖刷下緩緩流動，畫面相當具有美感。在運用光線的技巧上，比《逆光飛翔》還更加純熟。美感，也是電影的一大享受。

《等一個人咖啡》（Café. Waiting. Love）

聚集在咖啡店裡的三對男女的物語。

喜愛度：★★★★☆

🎞 發行日期──二〇一四年

🎞 片長──一二〇分

🎞 導演──江金霖

🎞 編劇──九把刀

🎞 主演──宋芸樺、布魯斯、賴雅妍、周慧敏

二〇一四年上半年，台灣電影沒有太多強片，瀰漫一股低迷氣氛，唯獨這部電影《等一個人咖啡》和《KANO》並列為賣座電影。原著及劇本依然是由《那些年，我們一起追的女孩》的九把刀創作，但是導演的棒子則是交給《那些年》的副導演江金霖。雖然如此，但是以電影風格來說，兩部作品相當雷同，只是比《那些年》更多了些搞笑的成分。或許有觀眾會認為太多「笑果」了，反而適得其反。

但是，那些搞笑的橋段，都是明知道不可能發生，卻像是惡作劇般的穿插其中。因此，對於這些

《等一個人咖啡》電影海報

「笑果」難以認同的人，可能就會對這部電影感到失望了吧。甚至，可能會影響到心中原本對《那些年》的好感。然而，回歸現實的話，必須承認九把刀是個罕見的、創作力旺盛的作家兼導演，對於「青春」和「搞笑」的題材有他一定的堅持存在。

如果說他在《那些年》詮釋了「青春」的感傷，而《等一個人咖啡》就是展現「搞笑」的極致了。

若是以電影的角度來評價的話，我當然會選擇《那些年》，這當然也牽涉到個人的喜好。那麼《等一個人咖啡》的搞笑又是什麼樣子的？例如，男主角從喜歡的學妹的後腦勺取出烤香腸或豆花，雖然是小時候被傳授的技倆，卻沒有任何符合科學的說明，整個就是無厘頭，觀眾的好惡應該也很明顯。

這部電影就是透過在咖啡店等一個人的行為，串起了三對男女的愛情故事，最後匯流成一個結局。

換言之，整部電影的中心思想就濃縮在《等一個人咖啡》的片名裡面了。

女主角起用了新生代實力演員宋芸樺，清新的臉蛋讓人立即聯想到因為演出《那些年》而爆紅的陳妍希，都是九把刀喜愛的類型。宋芸樺甚至被稱為陳妍希第二，是媒體的新寵兒。另外還邀請香港女星周慧敏參與演出，有不少觀眾是專程為了看她而來的。周慧敏是一九八〇年代到一九九〇年代席捲兩岸三地的玉女明星，雖然她的歌喉和演技都是一般般，但是四十多歲了還保有這樣動人的風姿，媒體稱她「美魔女」實在是當之無愧啊。

若是撇開了私生活來說，我真心地認為九把刀這位作家有一部分體現了台灣人的性格，思想靈活、動作敏捷、幽默風趣，而且九把刀也連續推出了呈現台灣形象的賣座電影。

《想飛》 (Dream Flight)

一群嚮往成為飛行員的年輕軍官的故事。

喜愛度：★★★☆☆

《想飛》電影海報

◉ 發行日期——二〇一四年

◉ 片長——一一四分

◉ 導演——李崗、蕭力修

◉ 編劇——李崗

◉ 主演——張睿家、許瑋甯、庹宗華

在世界各國，以軍人為題材的電影是很普遍的，例如好萊塢的科幻電影或動作片裡出現的英雄角色，不少都是軍人的身分，但是在近年的臺灣電影裡卻很罕見。

一九七〇年代，台灣曾出現過很多以軍人為主角的電影，但是當時正值國民黨獨裁統治的時代，主題也圍繞在國民黨統治中國時期的抗日英勇事蹟。當國民黨結束獨裁統治之後，基本上一些美化軍隊或軍人的電影就鮮少出現了。這或許是因為台灣社會整體上對軍隊反感的緣故。由於許多台灣人在

二二八事件中失去生命，負責鎮壓的就是從中國派遣來台灣的軍隊，因此，台灣人討厭軍隊是其來有自的。尤其是在民主化之後，可以想見國防部的處境也愈來愈艱難。此外，排斥軍人也被視為抵抗權力的一種手段，加上鮮少有台灣年輕人會嚮往投身軍職，因此很自然地就很難被拿來作為電影的主題。

電影《想飛》是描寫一群年輕人想要成為飛官的故事，可謂是台灣版的《捍衛戰士》（一九八六），這部電影被拍攝出來，或許反映著台灣社會的輿論變化。

導演是世界知名導演李安的弟弟李崗，李家位於台南，父親是學校校長，也是知名的教育家，兩位導演就在這樣的家庭文化素養中長大。李安很早就踏上拍電影一途，李崗則是選擇從商，後來才投入電影界。李崗在哥哥李安的知名電影《色‧戒》裡負責選角工作，本身也以製片人身分參與過許多部電影的製作過程，《想飛》則是第二部作為導演的長篇作品（譯注：前一部為一九九九年的《條子阿不拉》）。

飛官們的目標是守住台灣的領空，並非反攻中國，這樣的設定耐人尋味。

電影裡，有一幕是男主角可以自由選擇駕駛的戰鬥機機種，如此攸關國家大事的部分，卻交給飛行員自己去選擇，這一點讓我感到驚訝。最後主角選擇的不是美國 F16 戰機，也不是法國的幻象戰鬥機，而是台灣自行研發的「經國號」戰鬥機（IDF）。這款戰鬥機的性能雖然遠不及國外戰鬥機，但是在空軍內部受到高度信賴，從一九八八年的第一架戰機始航到現在，超過了二十五年以上，依舊保衛著台灣的領空。從主角選擇經國號之舉，不難看出是要強調想靠一己之力保衛台灣的立場。

《南風》（Riding The Breeze）

在腳踏車之旅邂逅的臺日年輕人的友情。

喜愛度：★★☆☆☆

卍 發行日期──二○一四年
卍 片長──九十三分
卍 導演──萩生田宏治
卍 編劇──荻田美加
卍 主演──黑川芽以、紀培慧、黃河、郭智博

透過自行車之旅，日本和台灣的年輕人在旅程中建立起深厚的友誼，電影內容簡潔明快。故事看起來很美好，但是以電影題材來說似乎過於理想化了。老實說，我進電影院之前並沒有太大的期待；然而，實際看過之後，從片頭到片尾的安排一切都很自然，沒有讓人覺得突兀的地方。

主角風間藍子這個角色是由日本新生代女演員黑川芽以飾演，藍子在感情上遭遇挫折，雜誌社的

《南風》電影海報

工作也不順遂，生活遇到了瓶頸，因為負責的新企劃是騎自行車介紹台灣，於是來到了陌生的台灣。

藍子這角色一定會讓人聯想到《海角七號》裡田中千繪飾演的友子，友子和藍子都被塑造成個性倔強、作風有點強勢、對工作感到不滿的人物，兩人都是一開始不太喜歡台灣，但是到最後也都和台灣男性墜入情網，在人物設定上如出一轍。「台灣男性追求日本女性」的這種橋段，會讓我覺得那是一種情緒宣洩（katharsis）的效果。

藍子為了採訪之需而去租自行車，她偶然地來到一家自行車行，認識了台灣少女東東，這個角色是由台灣年輕女演員紀培慧演出。東東從小開始就夢想成為模特兒，因此知道藍子是女性雜誌的編輯時，十六歲的她謊報自己的年齡是二十一歲，自願擔任藍子的導遊。

東東想要利用藍子登上模特兒的舞台，當她知道藍子打算前往日月潭，那裡剛好在舉辦模特兒選秀活動，於是東東隱瞞自己真正的目的，陪著藍子一路往南。

劇中有兩位男主角登場，一位是幫藍子修理腳踏車的台灣人夏原悠（黃河飾），另一位是國際知名的日本自行車選手植村豪（郭智博飾），他也是夏原悠的親戚。藍子喜歡夏原悠，但是面對植村豪的猛烈追求，陷入難以抉擇的局面。此時，因為東東的不告而別引起了一陣大騷動，藍子和東東可能因此被迫分開。

藍子和東東就像是真正的姐妹或者好朋友般的親近，超越了語言的隔閡，建立起深厚的友誼，兩個人的相處過程相當自然。片中穿插的台灣美景拍得相當棒，大大地提升了電影的可看度。

在這兩個人的旅程中，出現了動畫《神隱少女》取景地點——九份，也有以夕陽出名的淡水，以及擁有台灣最美麗景色的日月潭等知名景點，這些地方我自己也都去過好幾次，景色十分怡人，因此，在看這部電影時，可以好好體驗台灣。

《白米炸彈客》（The Rice Bomber）.

喜愛度：★★★☆☆

利用激烈的抗議手段想要阻止政府進口稻米。

⊛發行日期──二○一四年

⊛片長──一一八分

⊛導演──卓立

⊛主演──黃健瑋、謝欣穎、張少懷

＊電影內容請參照 Scene 4（P.109）。

《白米炸彈客》電影海報

《刪海經》（The Lost Sea）

為了保護鱟魚生態圈而聚在一起的人。

喜愛度：★★★☆☆

❋ 發行日期——二〇一四年

❋ 片長——六十八分

❋ 導演——洪淳修

＊電影內容請參照 Scene 2（P.64）。

《刪海經》電影海報

《軍中樂園》（Paradise in Service）

描寫台灣軍隊的特約茶室歷史的話題之作。

喜愛度：★★★★☆

◉ 發行日期——二〇一四年

◉ 片長——一三五分

◉ 導演——鈕承澤

◉ 編劇——曾莉婷

◉ 主演——阮經天、陳建斌、陳意涵、萬茜

◉ 獲獎記錄——金馬獎最佳男配角、最佳女配角

＊電影內容請參照 Scene 3（P.78）。

《軍中樂園》電影海報

後記

二〇一四年十一月二十三日，台灣電影界的年度盛事金馬獎典禮在台北國父紀念館舉行，即使是位處亞熱帶的台北，也因為寒流來襲的緣故而感受到些許寒意。紅毯上，俊男美女一位接著一位陸續走進會場，星光熠熠，他們與生俱來的才能必須經過不斷地磨練，才有辦法站上這個夢寐以求的舞臺吧。金馬獎向來被視為華語電影界裡的最高榮譽，今年我很榮幸地以觀眾身分出席，一同共襄盛舉。

金馬獎的英文是 Golden Horse Awards，獎盃就是一頭奔騰的金馬，但並非實心的，只是外層鍍金而已。一九六二年創設金馬獎時，台灣和中國仍處於對峙狀態，危機尚未解除，而金門和馬祖這兩座島嶼作為反攻大陸的最前線基地，因此取地名的字首，組成了「金馬」兩字。「金馬獎」的目的，是鼓勵已經開始在台灣紮根的電影業界，能效法前線國軍官兵們堅強奮發的精神，努力開創新局，因而取其名。因為這個時代的電影，依然是政治宣傳時不可或缺的工具。

相較之下，現今的金馬獎純粹是電影文化的殿堂，二〇一四年的金馬獎更是出現了許多大人物的面孔，比起最佳劇情片或最佳導演等獎項，大家更關注的金馬影后寶座究竟落入誰手，因為今年的最

佳女主角入圍名單太過豪華了，包括鞏俐、桂綸鎂、周迅、趙薇等人，都是分別在中國或台灣具有代表性的女明星，競爭相當激烈，尤其是她們走紅毯時，更是吸引了不少鎂光燈。舞台上，當頒獎人宣布金馬影后是由演出《迴光奏鳴曲》的陳湘琪拿下時，整個會場響起了如雷的掌聲。

原則上，獲邀出席金馬獎典禮的電影相關人士都會踴躍出席，眾星雲集，除非是另有要事在身，不然絕不會錯過見證榮耀的一刻。在現場，也可以到採訪區去看獲獎者的受訪內容，但是我選擇了坐在會場裡面，目的是為了想要親自感受到現場的氛圍。當導演或演員們抱著獎盃出現在採訪區時，或許都已準備好了應對的內容，和得獎名單公布的那一瞬間是不一樣的，當場被叫到名字的反應和舞台上的致詞，沒有經過排練的才是最真誠動人的。

二〇一二年，將一位眼盲鋼琴家的故事搬上大螢幕的《逆光飛翔》，並且由黃裕翔本人擔綱演出，他摘下金馬獎台灣傑出電影工作者時的得獎感言，撼動了會場在座的每一位觀眾。

他說：「如果不試的話，怎麼知道自己能做多少。」

以他自己的故事為題材的電影，而且本人親自演出，毫無經驗的他卻獲得了空前的成功，他的這番話，就是因為他實際做到了，所以更具有說服力。這句名言，不只是對身心障礙的朋友，相信很多人也因此得到了勇氣。尤其這是我第一次寫關於電影的書，戰戰兢兢地，對於能否順利完成而感到不安時，就會上YouTube看這段黃裕翔的致詞影片來勉勵自己。

另外，在這本書的最後，我想談論關於電影「影響力」的問題。

之前，我訪問拍攝電影《艋舺》、《軍中樂園》的鈕承澤導演時，他因為《軍中樂園》違反國防部的規定以及其他失言問題，成了媒體的眾矢之的而感到困擾。那個時候，我對他這麼說：

「因為受到矚目才被媒體報導，所以這也不是壞事。同時，這也證明了台灣社會對於電影和導演相當重視，不像在日本，導演的一言一行都鮮少出現在媒體版面上。」

他聽完之後，露出略帶苦笑的表情說：「這樣子啊，原來也可以這麼想。」

在台灣，電影導演的言行舉止經常受到社會大眾的關注。雖然這對於導演來說有痛苦的一面，但是換個角度想，這何嘗不是一種幸福呢？在日本，導演是電影產業的一部分，他們的發言也多半只放在娛樂新聞的版面，在公共場合沒有太多個人色彩。反觀在台灣，導演的地位則是超越了電影製作的框架，各類新聞的版面上都可以看到他們的發言，不只是娛樂新聞而已。以這樣的層面而言，身為導演能夠發揮的影響力，台灣和日本在本質上是不同的。

實際上，本書介紹的許多部電影，上映之後紛紛引起社會的廣大迴響，政府和人民熱烈地討論，激勵人心，甚至採取實際行動，尋求社會的革新，電影的影響力不容小覷。像是《練習曲》、《海角七號》、《艋舺》、《賽德克·巴萊》、《看見台灣》、《軍中樂園》等就是代表性的例子，台灣的電影導演都希望自己的作品能將社會帶往更好的方向前進，他們對理念的堅持也投射在作品上面，並且成為改變社會的力量，這是難能可貴的。

然而，日本在最近十年推出的電影，真正能夠引起社會共鳴的又有幾部呢？在日本，電影製作完全是在電影公司的全權管理之下進行的，通常是集結了電視台、報社、出版社、宣傳公司等單位共同組成製作委員會，這樣一來就可以有效地分散投資風險，同時也有利於多方面的宣傳。若以中獎機率來看的話，既不會賠的很慘，同樣地也不會出現刷新賣座紀錄的電影。不知不覺地，這樣的保守態勢成為電影製作的主流。

諷刺的是，台灣的「優點」就在於電影製作或資金市場化的部分尚未成熟，因此電影可以將個人想法全面投入其中，當然這也意味著必須冒相當大的風險，一旦失敗的話可能要面臨傾家蕩產的命運，但也因為背負著這樣的壓力，所以作品裡展現的哲學與張力都令人驚艷。基本上，拍攝電影也是出於因為「想要拍而拍」，而不是「讓我拍就拍」。

這也是台灣電影為何如此吸引我、讓我有動力進行採訪的原因，尤其是完成了這本書之後，也更明白知道自己想要探究的就是這樣的「影響力」。因此，在這層意義上，對於這些台灣電影人的採訪即構成了本書的核心部分，透過對談的方式將他們的想法原汁原味直接傳達給讀者。

對我來說，這本書是關於台灣的第四本著作。第一本是《兩岸故宮的離合》（二〇一二），第二本是描寫捷安特自行車的《銀輪巨人》（二〇一三），第三本是《最後的帝國軍人：蔣介石與白團》（二〇一五），第四本就是關於台灣電影，也許有讀者很好奇，我的興趣到底在哪裡？

如果讀了這些書，就能夠了解，我的執筆動機在於採取不同的視角去理解台灣，延續了前三本著作，我的立場和切入點並沒有任何改變。

或許，最根本的理由是我身為記者的使命吧，每個不同的時間點都有不同的關注對象，純粹是「因為想寫而寫」。對我來說，除非把自己這十年來對於台灣電影的觀察，一一化為文字做個總結之後，才有辦法繼續邁出新的一步。

這段寫作期間，受到了許多台灣電影界人士的幫忙，心裡不勝感激。尤其是台灣文化中心的朱文清所長，他從任職台灣文化部影視及流行音樂產業局長的時候開始，就不吝給予各方面的指教和協助。

在此，也期盼今年六月已在東京虎之門正式開幕的台灣文化中心未來能夠一切順利。

另外，我也要感謝目前任職的朝日新聞社，若是沒有派駐台灣的話，也不會有這本書的誕生。

還要感謝明石書店的森本直樹先生，這本書是我們第二次合作，和上次一樣，兩個人也從一開始努力到最後，相處得很愉快。

最後，我誠摯希望，透過這本書能夠讓更多日本人了解台灣這個「陌生的鄰居」，也希望有更多觀眾熱愛台灣電影。

野島剛

聯經文庫

銀幕上的新台灣：新世紀台灣電影裡的台灣新形象

2015年11月初版　　　　　　　　　　　　　　　　定價：新臺幣380元
有著作權·翻印必究
Printed in Taiwan.

著　　　者	野	島	剛	
譯　　　者	張	雅	婷	
發　行　人	林	載	爵	

出　版　者　聯 經 出 版 事 業 股 份 有 限 公 司　　叢書主編　陳　逸　達
地　　　址　台 北 市 基 隆 路 一 段 1 8 0 號 4 樓　　整體設計　江　宜　蔚
編 輯 部 地 址　台 北 市 基 隆 路 一 段 1 8 0 號 4 樓
叢 書 主 編 電 話　(0 2) 8 7 8 7 6 2 4 2 轉 2 2 5
台 北 聯 經 書 房　台 北 市 新 生 南 路 三 段 9 4 號
電　　　話　(0 2) 2 3 6 2 0 3 0 8
台 中 分 公 司　台 中 市 北 區 崇 德 路 一 段 1 9 8 號
暨 門 市 電 話：(0 4) 2 2 3 1 2 0 2 3
台 中 電 子 信 箱　e - m a i l：l i n k i n g 2 @ m s 4 2 . h i n e t . n e t
郵 政 劃 撥 帳 戶 第 0 1 0 0 5 5 9 - 3 號
郵 撥 電 話　(0 2) 2 3 6 2 0 3 0 8
印　刷　者　文 聯 彩 色 製 版 印 刷 有 限 公 司 司
總　經　銷　聯 合 發 行 股 份 有 限 公 司
發　行　所　新 北 市 新 店 區 寶 橋 路 2 3 5 巷 6 弄 6 號 2 樓
電　　　話　(0 2) 2 9 1 7 8 0 2 2

行政院新聞局出版事業登記證局版臺業字第0130號

本書如有缺頁，破損，倒裝請寄回台北聯經書房更換。　　ISBN　978-957-08-4645-4 (平裝)
聯經網址：www.linkingbooks.com.tw
電子信箱：linking@udngroup.com

　　　. Finding New Taiwan Through Movies in 2007-2014
by Tsuyoshi Nojima
Copyright © 2015 by Tsuyoshi Nojima
Original Japanese edition published by Akashi Shoten Co.,Ltd., Tokyo, 2015.
Complex Chinese edition published by Linking Publishing, Taipei, 2015.

國家圖書館出版品預行編目資料

銀幕上的新台灣：新世紀台灣電影裡的台灣
新形象/野島剛著．張雅婷譯．初版．臺北市．聯經．
2015年11月（民104年）．336面．14.8×21公分（聯經文庫）
ISBN　978-957-08-4645-4（平裝）

1.電影史　2.台灣社會　3.台灣

987.0933　　　　　　　　　　　　　　104022121